Quick Sketching Bible

速寫入門
自學聖經

速寫入門自學聖經：第一本最全面的快速繪畫技巧寶典！

作　　者：飛樂鳥工作室
譯　　者：吳嘉芳
企劃編輯：王建賀
文字編輯：詹祐甯
設計裝幀：張寶莉
發 行 人：廖文良

發 行 所：碁峰資訊股份有限公司
地　　址：台北市南港區三重路 66 號 7 樓之 6
電　　話：(02)2788-2408
傳　　真：(02)8192-4433
網　　站：www.gotop.com.tw
書　　號：ACU078900
版　　次：2019 年 05 月初版
建議售價：NT$320

國家圖書館出版品預行編目資料

速寫入門自學聖經：第一本最全面的快速繪畫技巧寶典！/ 飛樂鳥
　　工作室著；吳嘉芳譯. -- 初版. -- 臺北市：碁峰資訊, 2019.05
　　　面；　公分
　　ISBN 978-986-502-133-7(平裝)
　　1.素描　2.繪畫技法
947.16　　　　　　　　　　　　　　　　　　　　　108006689

讀者服務

● 感謝您購買碁峰圖書，如果您
　對本書的內容或表達上有不清
　楚的地方或其他建議，請至碁
　峰網站：「聯絡我們」\「圖書問
　題」留下您所購買之書籍及問
　題。(請註明購買書籍之書號及
　書名，以及問題頁數，以便能
　儘快為您處理)
　http://www.gotop.com.tw

● 售後服務僅限書籍本身內容，
　若是軟、硬體問題，請您直接
　與軟、硬體廠商聯絡。

● 若於購買書籍後發現有破損、
　缺頁、裝訂錯誤之問題，請直
　接將書寄回更換，並註明您的
　姓名、連絡電話及地址，將有
　專人與您連絡補寄商品。

前　言

　　速寫是一種十分有效、訓練繪畫技能的方法，可以快速提高我們的造型水準，為學習其他畫風打下紮實的基礎。速寫本身也是一種獨具魅力的藝術形式，可以用靈活的線條，在短時間內描繪出所畫的對象，所以備受藝術家與繪畫愛好者的青睞。

　　本書是為鍾情於速寫的自學者，量身打造的一本書，如果你喜歡速寫，就一定能從書中受益。全書由淺到深分成幾個部分，從線條練習、觀察方法到透視、構圖、光影、寫生等，都有深刻入微的講解，並將重點濃縮在目錄中，學習起來會覺得很輕鬆。書中的重點講解都十分細心、用心和貼心，同時結合了相對應的案例來進行示範，使大家能真正地學以致用，不斷累積實力。為了讓大家能更直覺地學習，目錄中標有 🎬 圖示的內容，均可以掃描 QR Code 觀看教學影片。

　　除了系統化、全面性的知識講解之外，書中還規劃了「初學者的自學計畫書」，為喜歡速寫的讀者，提供一套完整的速寫學習計畫；而在「自學盲點」中，本書整理了學習速寫時，容易犯的錯誤，並提出修正和避免方法；此外書中還有「測試評分」單元，大家可以清楚比對，確認自己的作品處於何種水準，要如何改進；而每一章結尾的「人物訪談」，邀請了工作室的插畫師們與大家分享自己有趣的繪畫體驗，一同提升技巧。

　　跟著本書的節奏學習，你一定能體會速寫的輕鬆隨意和有趣之處。只要隨手拿起一支畫筆，開始描繪並堅持下去，或許在不知不覺中，你就會成為繪畫高手！

飛樂鳥工作室

目　錄

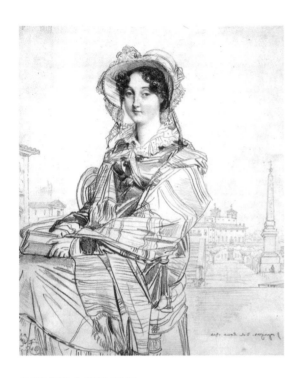

初學者的自學計畫書 …… 8

 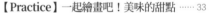

第四步 掌握透視與構圖，讓速寫更好看

第三步 學會觀察，就能畫得更像更準

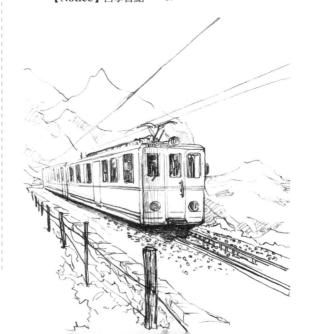

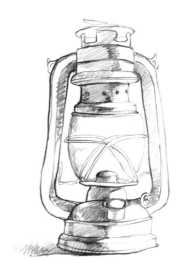

第五步 用光影讓速寫作品
更有感染力

第六步 帶著畫板
去寫生

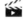
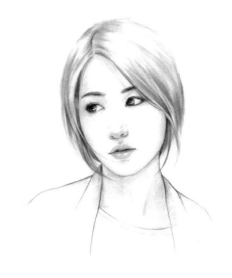

第七步 畫好速寫，
變身手繪達人

【初學者的自學計畫書】

初學者離高手有多遠？

	最終目標	現狀 （根據自己的情況填寫）	與目標的差距 （根據自己的情況填寫）
最終目標 （自學時參考本書第二章）	能夠活用不同形式的線條，隨心所欲地控制深淺變化，掌握排線以及擦抹方法。		
學會觀察 （自學時參考本書第三章）	能夠掌握正確的觀察方法，將物件畫得又像又精準。		
透視和構圖 （自學時參考本書第四章）	能夠理解透視和構圖的規律，營造出空間感，讓畫面更好看。		
掌握光影 （自學時參考本書第五章）	能夠結合光影加強速寫作品的立體感，並利用光影增添氛圍。		
寫生 （自學時參考本書第六章）	能夠用相應的筆觸繪製人物、風景、建築等不同題材，畫出滿意的寫生作品。		
速寫的綜合運用 （自學時參考本書第七章）	能夠根據自己的想法，自由地選擇不同的工具進行速寫創作。		

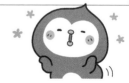

階段一	階段二	階段三	階段四	階段五
每天花20分鐘練習就可以啦！				
練習直線、曲線和特殊筆觸的畫法。	用自由直覺的筆觸描繪外形，並結合分析筆觸繪製細節。	控制線條的深淺變化，區分出畫面的主次和明暗關係。	學會用排線和擦抹方法營造出光影氛圍。	
觀察是畫好速寫的關鍵，每天花半小時練習吧！				
用盲畫法訓練觀察習慣，使手眼配合更加協調。	借助對比測量法來觀察，把物體畫得越來越精準。	學會聚焦和瞇眼法，讓畫面虛實有度，使速寫更輕鬆。	用幾何形狀認識物體的結構，再複雜的物體也能畫出來。	全心投入其中，會發現速寫原來很好玩！
每天花20～40分鐘練習，就能讓你的速寫作品更加完整好看。				
理解、掌握構圖原理，並用手機拍出構圖好看的照片。	把拍下的照片畫出來，並結合九宮格讓畫面更好看。	練習組合物體，要畫出近大遠小和近實遠虛的透視變化。	練習物體較多的速寫，用不同的筆觸畫出空間感。	
每天花40分鐘畫兩幅光影速寫，體會光影帶來的樂趣吧！				
透過觀察，畫出正確的光影變化，使速寫具有立體感。	掌握在強光和弱光下的光影畫法。	體會物件在不同光源下的氛圍，並繪製成速寫作品。		
堅持每天花半小時繪製一幅寫生作品，讓你的速寫能力突飛猛進！				
運用人物頭像的繪製規律，畫好不同角度的人物肖像。	畫出動態準確、衣褶自然的人物速寫。	運用相應的筆觸線條，畫出植物、山石等風景的寫生。	準確畫出建築物的結構，並描繪不同建築的材質特徵。	將人物與環境完美結合，畫出生動的場景速寫。
不用每天，每週花2個小時畫幾幅有趣的速寫作品吧！				
結合細膩的排線，從速寫進階到素描。	結合速寫與色鉛筆，讓速寫作品變得多彩多姿。	運用水彩畫速寫，畫出輕鬆又有風采的作品。		全書自學完成，恭喜你已成為高手！

第一步 先來認識什麼是速寫

1.1 速寫就是簡化版的素描？

在西方世界裡，速寫和素描都可以稱作「sketch」，但是我們將其界定為同一種繪畫形式。因為兩者的作畫原理是一樣的，只是速寫更簡單快速。

◆ 速寫是什麼

顧名思義，速寫是一種快速寫生的繪畫方法，可以在短時間內，使用簡潔的線條或色塊，扼要地畫出事物的形象，所以練習速寫對培養我們的造型能力很有幫助。

好的速寫本身就是很棒的藝術作品，例如列賓或席勒這樣的大師，他們很多作品就是以速寫形式來呈現。

速寫

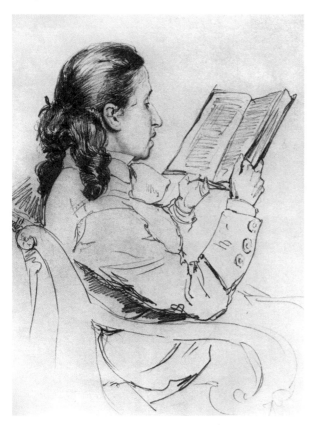

◆ 速寫與素描

速寫和素描都可以訓練造型能力。在西方美術中，速寫常被歸到素描的範疇。下面就透過觀察列賓的速寫和素描作品，分析這兩者的關係和差別吧！

① 本質一樣：兩者的作畫本質和繪畫技法相同，都是使用線條或色塊來表現事物的造型特徵。
② 一樣重要：兩者都可提高我們的造型能力，變成很好的藝術作品。
③ 耗時不同：速寫大多是在較短的時間內，用敏銳、隨意的手法來創作，造型較為概略；而素描則是用較長的時間，經過反覆修正和推敲，用精確的線條表現光影細節。

素描

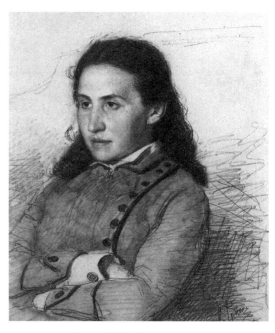

伊利亞·葉菲莫維奇·列賓 俄國 兩幅手稿

1.2
達到這五點，就是一幅好的速寫

速寫是一種靈活的繪畫方式，不需要過於拘泥在風格或形式上，但是仍有一些必須注意的要點和方法。掌握這些重點之後，畫出來的速寫會更生動好看。

◆ 特徵鮮明

速寫大多是以練習造型為目的，所以掌握物件的特徵非常重要。例如在這幅作品中，要畫出這位夫人豐腴的臉部，大眼睛、高鼻子和櫻桃小嘴等特徵，以捲曲的頭髮，表現她高貴美麗的氣質。

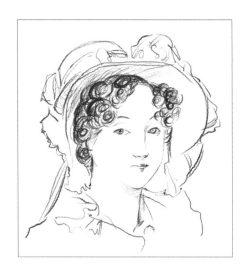

◆ 動態準確

人物和動物是速寫中很常見的題材。繪製這種速寫時，動態較為複雜多變，將其簡化為「骨架」，就能輕鬆畫出精準的姿態。

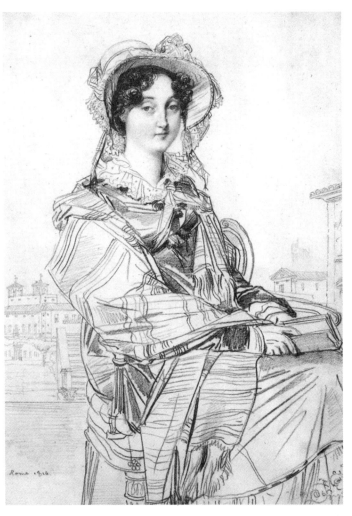

讓·奧古斯特·多明尼克·安格爾 法國《查理斯·巴德翰夫人》

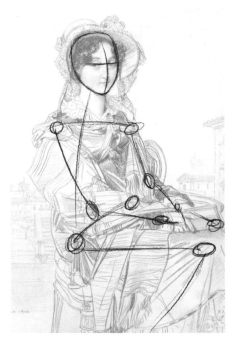

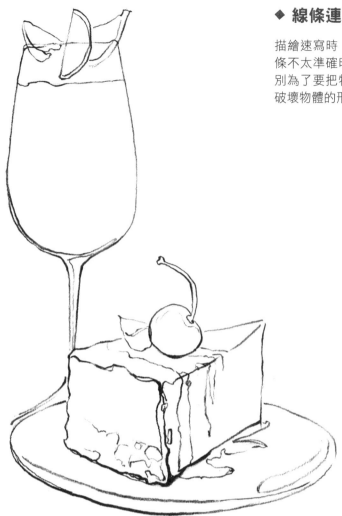

◆ 線條連貫

描繪速寫時，要盡量使用連貫的線條來表現物體。當線條不太準確時，只要在旁邊疊畫出更準確的線條即可。別為了要把物件畫準確，而用細碎的線條繪製，這樣會破壞物體的形體，使畫面顯得凌亂。

✘ 用短而碎的線條畫出的杯子，雖然造型比較準確，但是形體感很弱，畫面也比較亂。

◆ 主次分明

一般畫面居中或靠前的物體，需要用較深的線條表現，細節描繪也更豐富，次要的物體則用較淺的線條簡單繪製即可。這樣畫面會更有空間感。

◆ 用筆生動

手腕放鬆，用隨意而明確的線條畫出物件，並用不同的輕重變化，區分出物體的明暗關係。這樣速寫會更加生動而富有靈氣。

✘ 下筆時過於緊張，線條也沒有輕重變化，畫面效果顯得比較死板。

✘ 用相同深淺的線條繪製杯子和蛋糕，描繪程度也類似，畫面效果就大打折扣了。

1.3
學習速寫對繪畫
大有幫助

很多藝術從業者和繪畫大師都有速寫的習慣，這是因為速寫除了可以提高造型能力，還能記錄生活並搜集創作素材，為自由創作打下紮實基礎，對繪畫大有幫助。

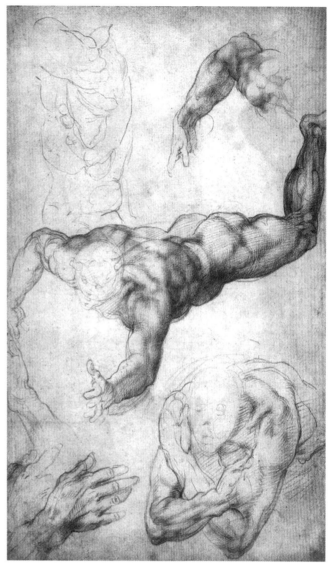

◆ **提高造型能力**

速寫可以讓繪畫者在短時間內，集中精神研究感興趣的造型，例如專門研究比較複雜的人體動態或手勢，在短時間內就可以畫出幾幅作品，快速提高造型能力。

右圖是米開朗基羅的手稿。透過速寫的方式，深入分析、探索人體的繪畫技巧。他對人體的表現力有極高的水準。

米開朗基羅‧博那羅蒂 義大利 手稿

我們也可以觀察各種手部動作，分析其運動規律，堅持練習便可以提高對手的刻畫能力。

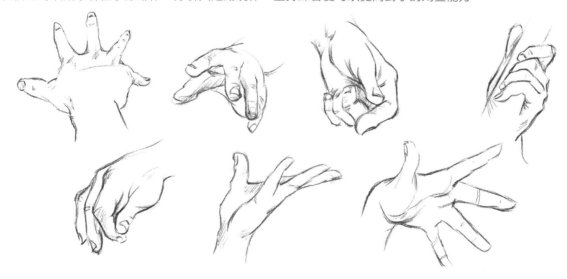

◆ 搜集創作素材

創作作品時，通常需要有目的地搜集相關創作素材，此時速寫便是一種很方便、常用的方式。許多大師也會繪製大量的速寫，為自己積累創作素材，下面左圖便是安格爾在創作《戴爾芬·拉梅爾夫人》時描繪的速寫手稿。

速寫　　　　　　　　　　　　　　　　　　油畫

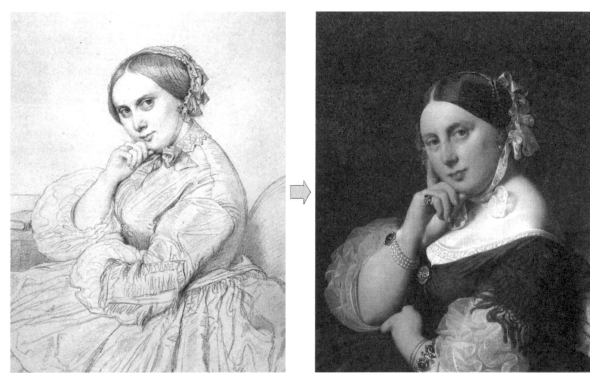

讓·奧古斯特·多明尼克·安格爾 法國《戴爾芬·拉梅爾夫人》

◆ 記錄生活

將自己看到的場景融入內心情感，經過藝術加工，記錄在畫紙上。這樣完成的作品即使相隔多年，仍可以感受到寶貴的回憶，這一點是照片無法替代和比擬的。

1.4
用這些工具就可以隨手畫速寫

速寫是一種很靈活的畫種，隨手拿到的紙和筆都可以用來描繪速寫。下面就來看一下專業繪畫工具的不同特點，也可以從中找到你最順手的工具，開始下筆吧！

◆ 畫筆

只要能畫出痕跡的筆，都可以用來畫速寫，每一種筆都有它獨特的呈現風格。瞭解了它們各自的特點，就能找到適合你的畫筆了。

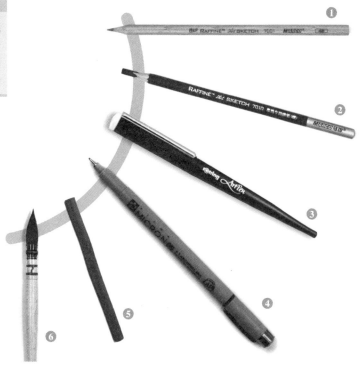

❶ 馬可原木素描鉛筆：鉛筆可以畫出豐富的線、面效果，最適合初學者使用，也是本書主要使用的工具。

❷ 馬可素描炭筆：炭筆可以畫出和鉛筆一樣的效果，但是顏色更深，且能得到柔和的塗抹效果。

❸ 德國 rOtring 鋼筆：鋼筆能畫出豐富的粗細變化，可以加強畫面的張力。

❹ 櫻花勾線筆：和鋼筆相似，但是筆芯粗細均勻，適合以線為主的速寫風格。

❺ 炭條：粗粗的炭條可以迅速塗出大面積的顏色，但是易掉粉，完成作品之後，需要使用定畫液保存畫面。

❻ 達芬奇水彩筆：能畫出更明顯的粗細變化，控制水量可以輕易展現深淺變化。

◆ 畫紙

與畫筆一樣，只要能畫上痕跡的紙都可以速寫。由於紙張的厚薄及紋路不同，適用的畫筆也不一樣，可以畫出各種效果。

美術社有專業用紙，但初學者使用一般影印紙就可以了。特點是便宜方便，紙質薄，能用鉛筆、炭筆和鋼筆作畫。不過使用鋼筆繪畫時，下筆不能太重。

1.5
感受一下不同形式的速寫吧！

繪製速寫的工具很自由，呈現出來的效果更是形形色色。按照畫面的表現方法，可以將速寫分成以線條為主、以面為主和線面結合三種主要類型。

◆ **以線條為主的速寫**

用線條塑造形體是速寫中最常使用的畫面表現方法。不同畫家的用線風格也不一樣，馬蒂斯的線條看似簡單隨意，卻有高度的歸納性，具強烈的裝飾感；席勒的線條則強而有力，流暢肆意，讓人著迷。

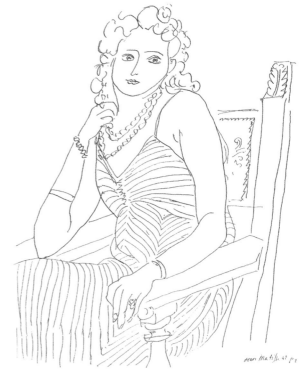

亨利·馬蒂斯 法國 手稿

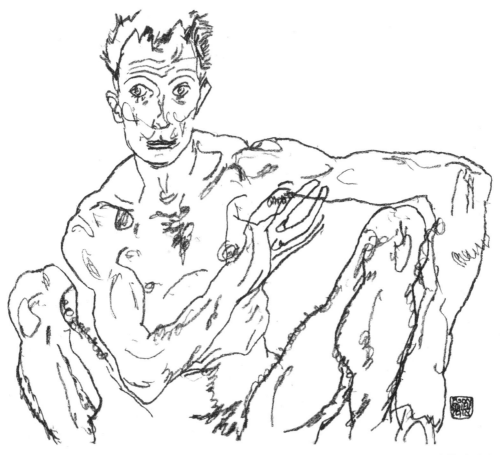

埃貢·席勒 奧地利 手稿

◆ 以面為主的速寫

以面為主的速寫強調透過對明暗色調的表現，描繪出畫面豐富的色調變化。修拉的速寫極少刻畫細節，而是以豐富的明暗關係營造光影，使畫面充滿柔和氛圍。莫蘭迪則是以嚴謹的排線來表現明暗，使作品呈現出清新優雅的美感。

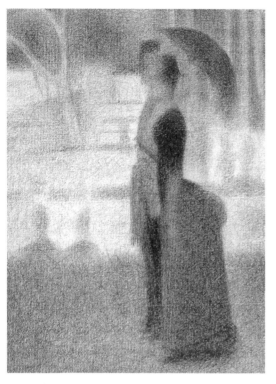

喬治·修拉　法國《傑克島的星期天下午》局部

喬治·莫蘭迪 義大利 手稿

◆ 線面結合的速寫

線面結合的速寫綜合了前兩種速寫的長處，形成豐富耐看的畫面效果，也是最常用的速寫方法之一。列賓的這幅速寫就使用了線面結合的方法，先以線條勾勒好外形輪廓，再用色塊塗抹出生動的色調變化。

伊利亞·葉菲莫維奇·列賓 俄國 手稿

1.6
循序漸進，
四步驟畫好速寫

看了前面的內容，或許你對速寫已經躍躍欲試了，下面就為大家介紹四步練習速寫的方法。只要持之以恆，就可以成為速寫高手。

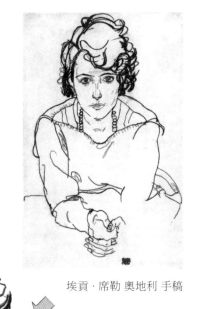

埃貢·席勒 奧地利 手稿

◆ 臨摹

初學速寫時，可以選擇一些好的速寫作品臨摹。臨摹不是為了畫出同樣的畫作，而是要深入感受用線的特點，學習造型和明暗處理的技巧等，讓自己能快速進步。

這裡挑選了席勒的作品來臨摹。先分析他的用線特點，將筆尖和側鋒自由轉換，畫出具有輕重變化的線條。右邊手臂直接留白，產生意猶未盡的效果。

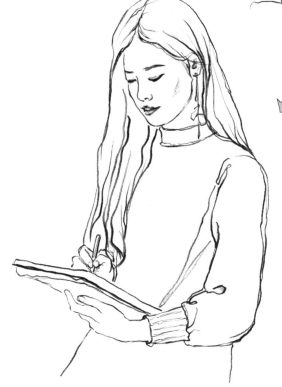

◆ 效仿

效仿就是用臨摹學到的技巧，畫出自己的作品，透過不斷的實踐和改進，將其他畫家的筆勢風格融會貫通，為自己帶來進步和改變。透過效仿不同風格的作品，逐漸累積、成長，便可以形成自己的風格了。

臨摹了席勒的作品後，嘗試將其用在自己的速寫中，利用粗細有致且流暢的線條來呈現，畫面效果輕鬆隨意，身體的細節留白即可。

◆ 慢寫

慢寫就是以更長的時間，深入研究繪畫物件，以表現出更加豐富的細節和層次。透過慢寫練習，可以加強觀察能力以及對細節的掌控技巧，使繪畫能力更加精進。

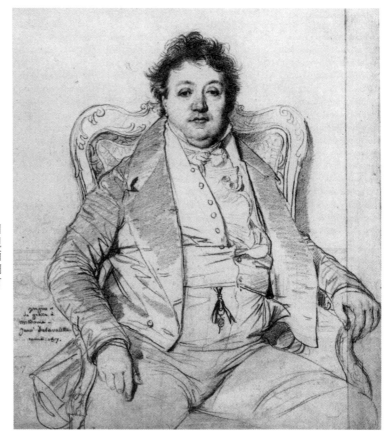

安格爾的這幅慢寫用了較長的時間來表現物件，對於人物的面部及服裝表現更為細緻傳神，是一幅很有藝術價值的作品。

讓·奧古斯特·多明尼克·安格爾 法國《查理斯·特弗寧》

◆ 默畫

速寫的練習是一個循序漸進的過程。練習了一定數量的速寫，對一個物體非常熟悉之後，就可以嘗試默畫了。默畫是培養記憶力的好方法，當能默畫出越來越多的東西時，說明腦海中積累了大量的素材，便可以隨心所欲地進行創作了。

【人物訪談】你問我答

插畫師簡介：小小老師是鳥家的萌系女孩，性格開朗，畫風不失細膩，筆下的萌寵們神態生動活潑，憨態可掬。她的素描造型能力極強，傳統國畫和書法也不在話下，是專業、全能的插畫師。

代表作品：小小老師是新加入飛樂鳥的夥伴，還沒有代表作品，敬請大家期待。

Q1：有人覺得速寫就是以線條為主的簡單畫作，你對速寫的看法如何？

 就本質而言，速寫同樣屬於素描，是一種簡單的描寫。速寫可以視為一種快速歸納的繪畫方式，不僅需要作者快速準確地抓住事物特點，還要簡潔地表達出來。同時，速寫也是鍛鍊觀察力和創作力的一種訓練。

Q2：你平時喜歡用什麼工具速寫？可以分享一下嗎？

 我平時喜歡用櫻花勾線筆、圓珠筆。剛開始是用鉛筆作畫，總覺得畫錯了也無妨，反正能修改，所以在觀察力和造型力上沒有進步。後來慢慢接觸用勾線筆直接描繪，反而鍛鍊了自己的造型能力，大幅提升了物體形象的塑造力和創作力。其實還有一個不用鉛筆的小原因啦！就是用勾線筆不用花時間削筆～哈哈哈～

Q3：在你學畫的過程中，你覺得練習速寫對畫畫有幫助嗎？

 我認為練習速寫對畫畫的幫助很大，它能全面提升繪畫的造型能力，加強對事物形象的刻畫能力。速寫不光能鍛鍊觀察力，還可以練習對線條的掌控，提高線條的流暢性。此外，透過速寫練習，還可以積累很多素材，方便我們在創作時當作參考。

Q4：小小老師有臨摹過哪位大師的速寫作品？臨摹對你的速寫風格是否有影響呢？

 謝洛夫以及於小冬的速寫作品。其實每個人都有自己的速寫繪畫風格。我們可以透過多臨摹大師的作品，整理繪畫理論、繪畫技巧，把它運用在自己的作品中。多臨摹速寫作品，能加深自己對線條或細節處理的印象。

想畫好速寫，就從線條開始

第二步

使用線條不僅可以畫出富有變化的外形特徵，還能透過其獨特的韻律和情感，完成張力十足的速寫作品。

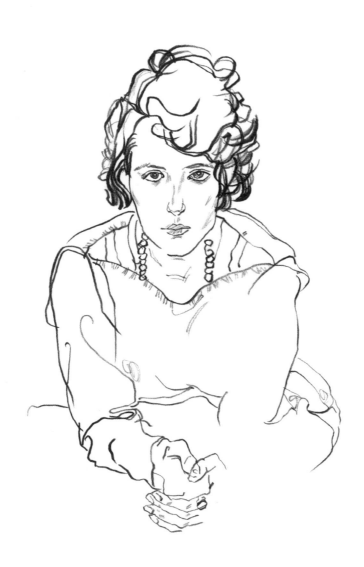

2.1
不同工具展現不同風格筆觸

可以用來繪製速寫的工具有很多種,不同類型的畫筆有各自的表現效果。所以在描繪速寫時,需要先瞭解畫筆及其線條特點。

◆ 鉛筆

鉛筆色調豐富細膩好掌握,推薦初學者使用。結合不同的輕重變化,就能畫出粗細、深淺豐富的線條。

用鉛筆描繪速寫時,可以先輕輕畫出大致輪廓,再用較大力道細緻描繪,將速寫畫得更準確。

① 鋼筆:線條清晰流暢,控制下筆輕重,可以畫出具有深淺變化的線條。
② 炭筆:與鉛筆的效果類似,但是線條比用鉛筆粗,使用起來比較艱澀、不流暢。
③ 毛筆:可以將線條的粗細濃淡表現得相當出色,畫面表現力強,但是需要深厚的繪畫功力才能夠熟練掌握。

2.2
用多樣化筆觸
隨心畫速寫

用線條塑造形體，是速寫中最常用的方法。結合平直、彎曲等不同走勢的線條，能準確表現物體的外形特徵。

◆ 直線的畫法

直線在速寫中可以表現質感比較堅實的物體，如建築、桌椅等。將鉛筆握在手中，按照下圖箭頭所示的方向移動手掌，即可畫出直線。畫出來的線條不用非常直挺，輕鬆隨意描繪的線條反而更好看。

◆ 曲線的畫法

曲線可用來表現外形不規則的物體。
將鉛筆握在手中，自由活動手腕，就可以畫出不同形狀的曲線。配合手臂的動作，即可畫出較長的曲線。

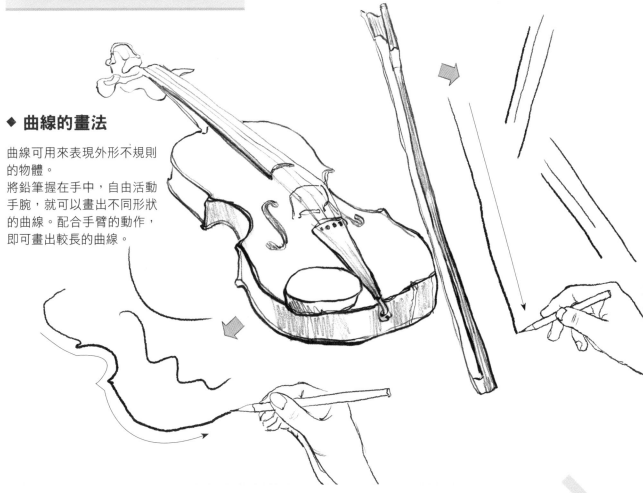

活動手腕和手臂，練習不同的直線和曲線吧！

VIDEO 掃一掃

掃描看影片，
學習多樣筆觸畫法

◆ 短筆觸

運用短筆觸可以表現出物體的紋理和
特徵，讓畫面效果更豐富。
將食指和拇指靠近一點，方便控制筆
尖畫出短筆觸。

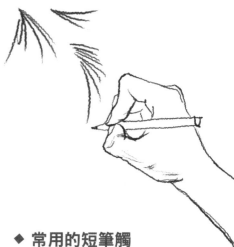

活動手腕和手臂，練習不同的短筆觸吧！

◆ 常用的短筆觸

簇狀的短筆觸適合表現
動物皮毛或衣服的毛領
等質感。

不規則的橢圓形可用來
表現花苞、沙土和凹凸
的紋路。

連續放射狀的線條可以
表現蔓木和樹葉的質感。

連續的 M 形筆觸可用
來表現樹木和草地。

2.3
跟著直覺，大膽畫出「速寫感」

描繪速寫時，最怕的就是不敢下筆。此時，要憑直覺大膽勾畫出看到的事物。只要邁出第一步，就會越畫越好。

◆ 五分鐘練習法

找到一個物件，用五分鐘的時間，盡可能地把眼前的事物畫下來。完成後評估缺失，在下一次練習中改進。長此以往，便可以畫得又快又準。

以自家客廳為對象進行練習，經過一段時間後，便可在五分鐘內捕捉更多的內容。

◆ 直覺筆觸

直覺筆觸的特點是快速、粗略、鬆散，可以迅速勾畫出物體的輪廓。雖然這樣繪製的形狀不會特別準確，卻能使畫面富有靈氣，畫出行雲流水般的「速寫感」。

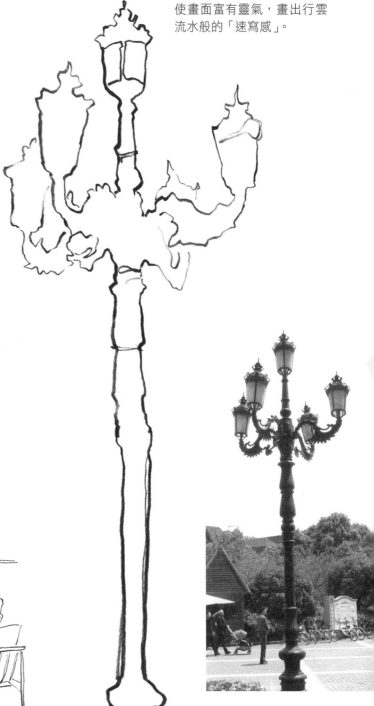

● 憑著直覺速寫，可以邁出速寫的第一步，完成具有靈氣的速寫作品。
● 用五分鐘練習法，可以把速寫畫得更快更準確。

【Practice】一起繪畫吧！

路燈

先仔細觀察，掌握路燈的外形，然後根據眼睛所見，用直覺筆觸畫出彎曲的輪廓，不必畫得非常精確，燈桿也不用畫得筆直。

1 稍微放鬆握鉛筆的手，先畫出中間的一個路燈。注意上方較大，下方較小，線條要畫深一點。

2 用彎曲的線條畫出兩邊的燈，線條要適時畫淺一點。

| 技法回顧 |

使用直覺筆觸練習速寫時，可以適度忽略內部細節，著重表現物體的輪廓特徵。

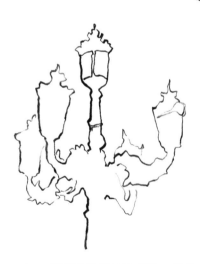

3 繼續畫出其他兩盞燈。線條要再淺一點，甚至可以有斷開的線條。

4 用較深的線條畫出燈桿。不用將線條畫得很直，直接大膽下筆，畫出靈活的「速寫感」即可。

×【Notice】自學盲點

線條不肯定

剛開始速寫時，總會擔心效果不好，下筆往往過於拘謹，使得畫出來的線條不夠肯定，這樣下去速寫技巧很難進步。其實只要大膽畫出肯定的線條，就會越畫越好。

線條僵硬

運用直覺筆觸練習速寫時，需要放鬆手腕和手臂，少一點控制，下筆比較靈活，有助於畫出行雲流水般的線條。切忌過於拘謹，否則畫出來的線條會很僵硬，影響畫面效果。

實例分析

這幅作品對各種瓶子的外形特徵掌握得比較準確，但因下筆時不夠放鬆，導致線條不夠肯定，使得畫面缺少了瀟灑的「速寫感」。

× 作者：番茄

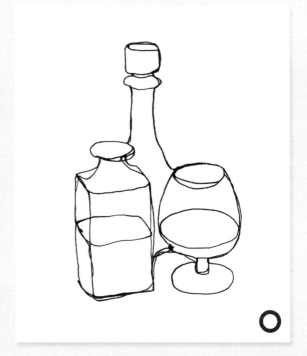

○

臨摹自《速寫的訣竅》P69

Before **After**

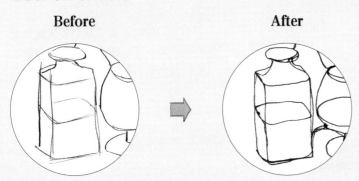

用流暢的線條，大膽地勾畫出瓶子的輪廓。雖然沒有畫得非常準確，卻很有靈氣和個性。

2.4
試著分析筆觸，
準確畫出線條

與直覺筆觸相比，分析筆觸需要更多
時間，用謹慎的心態來繪製筆觸，以
準確畫出物體的特徵和細節。

◆ 分析筆觸

分析筆觸需要一邊描繪，一邊仔細思考，用更加準確
的筆觸，把事物的特徵和細節真實地表現出來。
如右邊的型男，需要用準確的短筆觸繪製不同的弧
線，畫出衣服皺褶，畫面才會更精準。

◆ 手勢

握筆的手指離筆尖近一點，可以妥
善控制畫筆，畫出更準確的線條。

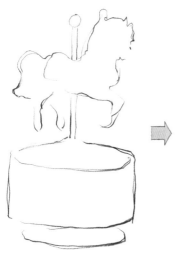

◆ 兩種筆觸的結合運用

一幅好的速寫需要將兩種筆觸結合運
用，既有輕鬆灑脫的筆觸，也要畫出
準確的特徵和細節。
如左邊的旋轉木馬，用直覺筆觸勾畫
出大輪廓，再仔細描繪內部的細節，
使畫面有強弱對比。

● 運用分析筆觸，能將速寫畫得更準確。

● 好的速寫需要將兩種筆觸結合使用，使畫面輕鬆而準確。

【Practice】一起繪畫吧！

紮髮髻的型男

用分析筆觸繪製這幅人物作品時，需要耐心思考，用準確的筆觸和線條表現不同的部分，讓畫面效果更真實。

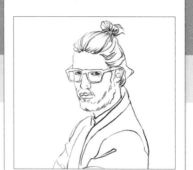

繪製五官時，下筆要謹慎，強調人物的特徵，並用不同長短的曲線來表現頭髮。

1 用不同長短的曲線畫出頭髮，靠近臉部的線條畫密集一點。接著輕鬆勾勒出臉部輪廓和眼鏡。

2 仔細分析，盡量準確地畫出人物的五官細節。再用較深的線條畫出衣領。

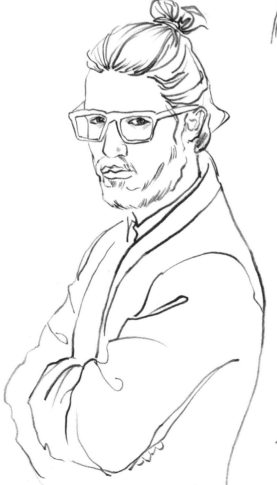

3 用彎曲的線條畫出人物左側的袖子和背部。用較為密集的弧線，繪製手肘處的衣褶。

4 下筆力道輕一點，用波浪形的線條畫出左側的胳膊，無需刻畫太多細節。

29

×【Notice】自學盲點

用線過於凌亂

一張好的速寫需要畫出有強弱對比的線條，並且結合直覺筆觸和分析筆觸。如果不先仔細觀察和分析，就開始亂畫，畫面會比較凌亂，缺少美感。

缺乏細節表現

速寫時，不僅要畫出物體的輪廓，還要仔細觀察並描繪出細節。否則畫面就會缺乏重點，也很難提高自己對細節的表現能力。

實例分析

這幅人物的速寫下筆輕鬆，但是下筆之前，沒有仔細觀察，導致人物明顯變形，而且缺少分析筆觸，使得線條看上去很凌亂，細節的表現也不到位。

作者：小橋

臨摹自《速寫的訣竅》P127　A：頭髮筆觸較亂，沒有畫出頭髮質感
　　　　　　　　　　　　　　B：臉部細節表現不到位

| Before | After | Before | After |

繪製頭髮時，應該根據頭髮的走向，使用適合的曲線描繪。如果線條過於凌亂，就很難看出畫的是什麼。

面部五官是重點描繪的部分，需要仔細觀察分析，盡量用準確的線條來刻畫，也可以添加色調使畫面更豐富。

2.5
學會用線條控制色調的深淺

速寫時，透過不同的下筆力道和筆芯粗細，可以畫出具有深淺變化的線條，讓速寫作品豐富靈活，更具有表現力。

◆ **控制筆觸的深淺**

用較大的力道畫出來的線條粗，色調深；用較小的力道畫出來的線條細，色調淺。

◆ **削出鉛筆切面**

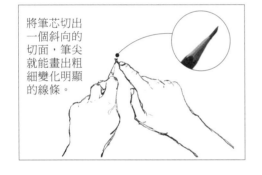

將筆芯切出一個斜向的切面，筆尖就能畫出粗細變化明顯的線條。

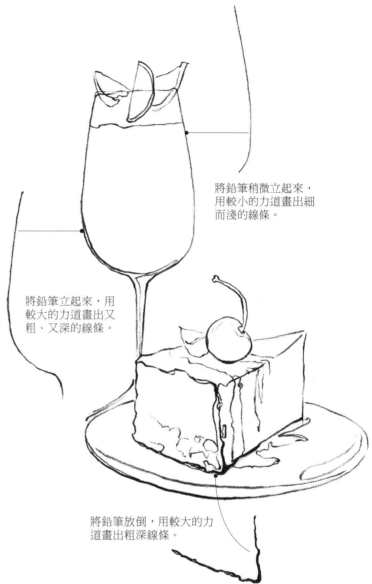

將鉛筆稍微立起來，用較小的力道畫出細而淺的線條。

將鉛筆立起來，用較大的力道畫出又粗、又深的線條。

將鉛筆放倒，用較大的力道畫出粗深線條。

 使用不同的下筆力道並轉動筆尖，練習繪製各種深淺的線條吧！

2.6
活用線條，區分主次與明暗

學會控制線條的深淺變化後，我們可以將這個方法套用在繪畫中。靈活運用不同深淺的線條，就能區分出物體的主次和明暗變化了。

VIDEO 掃一掃

掃描看影片，學習用線條深淺區分明暗

◆ 用線條深淺區分明暗

速寫時，透過不同深淺的線條，可以表現出物體的明暗變化。物體的暗部用較大的力道畫出較深的線條；亮部用較淺的線條描繪即可。

◆ 用線條深淺區分主次

速寫時，要先分析出物體的前後和主次關係，用較深的線條強調主體，次要物體用較淺的線條表現，使畫面的前後關係更加明確。

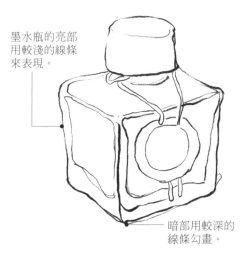

墨水瓶的亮部用較淺的線條來表現。

暗部用較深的線條勾畫。

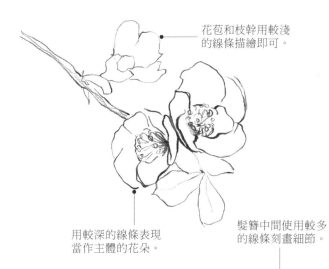

花苞和枝幹用較淺的線條描繪即可。

用較深的線條表現當作主體的花朵。

◆ 用線條疏密區分主次

為了營造物體的主次感，讓畫面虛實有度，畫面中主要的物體可用較多的線條刻畫，次要物體用較少的線條描繪即可。

髮簪中間使用較多的線條刻畫細節。

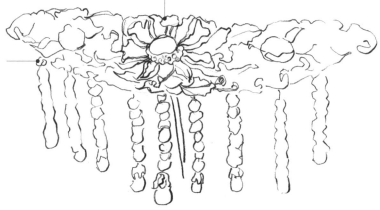

髮簪兩側比較次要，用較少的線條表現即可。

- 運用不同深淺的線條可以區分物體的明暗，亮部較淺，暗部較深。
- 畫面中的主體需要使用較深、較多的線條表現，次要物體則用較淺、較少的線條表現即可。

【Practice】一起繪畫吧！

美味的甜點

這幅作品中的暗部在左側，要用較深的線條來表現。甜點為主物，輪廓線要畫得深一點，內部的細節會更加豐富。

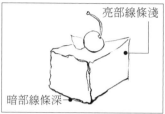

1 甜點左側的暗部用較深的線條繪製，右側則用較淺的線條勾畫。

2 用圓滑的線條畫出盤子，左側底部的輪廓線要用較大的力道加深。

| 技法回顧 |

畫面主體使用較深、較多的線條表現，次要物體用較淺、較少的線條表現。

主要物體：
色調深
細節多

次要物體：
色調淺
細節少

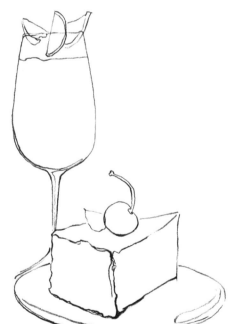

3 用順滑的曲線畫出高腳杯，左下方的輪廓可以用疊畫來加深。再以較輕的力道，畫出杯口處的水果。

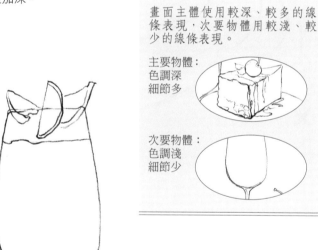

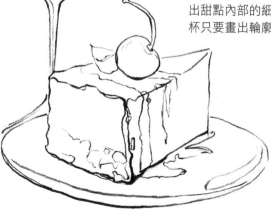

4 甜點是畫面中的主體，用圓圈和波浪形的筆觸，畫出甜點內部的細節。高腳杯只要畫出輪廓即可。

×【Notice】自學盲點

線條沒有深淺變化

如果一幅速寫中的線條缺少深淺變化，不僅看上去比較呆板，也很難體會物體的前後和主次關係。

線條沒有疏密變化

速寫之前，需要先觀察和區分出物體的主次關係，使用較多的線條刻畫主要物體，次要物體則用較少的線條簡單描繪即可。否則畫面就會比較扁平，缺乏空間感。

實例分析

×

作者：胡鵬鵬

這幅香蕉的外形雖然畫得很準確，但是線條沒有深淺變化，每根香蕉的刻畫程度也差不多，所以畫面的主次關係不明顯，也比較呆板。

臨摹自《鉛筆速寫從入門到精通》P74

正確示範

前面的香蕉用粗、深線條來刻畫，後面的香蕉用較淺的線條畫虛一些，畫出較多細節，畫面看上去比較生動，主次分明。

2.7
排線成面，營造出光影氛圍

面是速寫中重要的表達方式，可以和線條結合，區分明暗關係，使畫面獲得豐富的體積感和層次感，增強畫面的表現力。

VIDEO 掃一掃

掃描看影片，
學習不同的排線方法

◆ 面的畫法

① 透過連續的排線組成面，效果生動豐富，是速寫中最常用的表現形式。
② 將筆尖略微放倒再排線，把筆觸畫得密集一些，就可以描繪出均勻的色塊了。
③ 透過整齊的排線組成面，疊畫次數越多，面的色調也會越深。

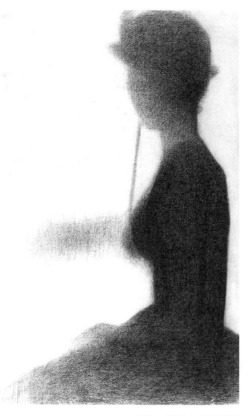

喬治·修拉 法國 手稿

◆ 面的用法

① 純面：以面的形式來表現物件明暗深淺的變化，強調物體光影和虛實的表現。
② 線面結合：用線勾勒形狀，用面表現光影。線條和塊面相輔相成，使表現力更豐富，是最常用的速寫方式。

結合面與線來描繪速寫，可以表現出物體的光影，增強畫面的表現力。

2.8
活用擦抹與橡皮擦，讓作品更亮眼

VIDEO 掃一掃

掃描看影片，學習
擦抹與橡皮擦的用法

用鉛筆畫出的筆觸易於塗抹或擦除，所以速寫時，可以嘗試結合擦抹與橡皮擦，營造出特殊的畫面效果。

用橡皮擦擦去小貓邊緣處的色調，可以表現出在陽光下的效果。

◆ 橡皮擦的作用

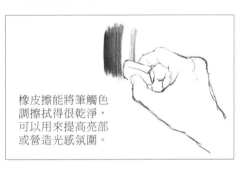

橡皮擦能將筆觸色調擦拭得很乾淨，可以用來提高亮部或營造光感氛圍。

◆ 擦抹的方法

鉛筆畫在紙上的筆觸易於塗抹開，利用這個特點，可以柔化色調並使筆觸有一致性，適合用來表現皮膚等細膩的質感或營造氛圍。

用紙巾擦抹，使皮膚質感更細膩。用較大的力道擦抹頭髮，可以虛化色調。

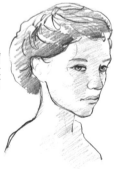
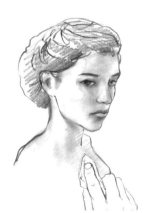
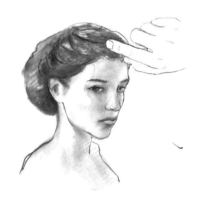

● 用橡皮擦擦除色調，可以提高亮部或營造光感氛圍。

● 用擦抹法可以柔化筆觸，表現細膩質感或營造氛圍。

【Practice】一起繪畫吧！

陽光下的貓咪

用輕鬆靈活的線條畫出貓咪的外形輪廓，整體排線加深色調。再用紙巾將色調擦抹開，並將邊緣的色調擦去即可。

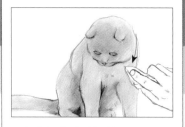

用紙巾順著外形擦抹色調，可以避免將畫面蹭髒。

1 用輕鬆流暢的曲線畫出貓咪臉部的輪廓。

2 畫出眼睛、鼻子和前腿。左側腿部線條要畫深一點。

3 繼續畫出後腿和尾巴的輪廓。尾巴線條向左側漸漸虛化。

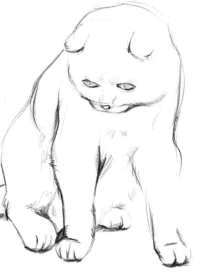

| 技法回顧 |

用密集的排線畫出整體色調，再以重複疊畫來加深暗部。

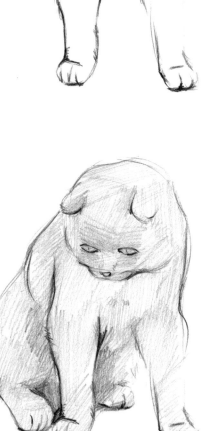

4 稍微把鉛筆放倒，在貓咪身上密集排線，畫出整體的色調，並在暗部重複疊畫加深。

用橡皮擦的尖角，擦去貓咪身體邊緣處的色調，營造出光感氛圍。

5 用紙巾將筆觸擦抹開，注意擦抹的走勢要與貓咪身體結構一致，這樣色調會更加一致與細膩，畫面也會更好看。

6 用橡皮擦擦去邊緣處的色調，表現出貓咪在陽光下的效果。

7 用筆尖畫出貓咪彎曲的鬍鬚，然後在胸前和腿部畫一些簇狀筆觸，加強毛髮的質感。

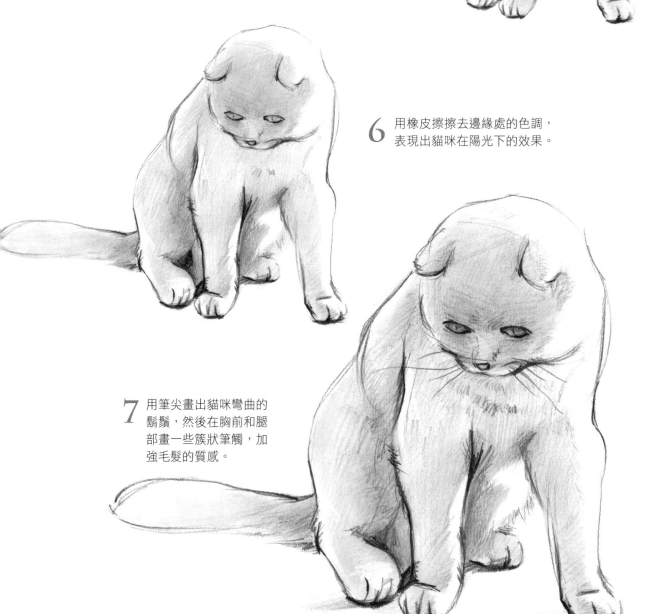

✕【Notice】自學盲點

在畫面中擦抹過多

筆觸擦抹後會使色調虛化，產生空間感。所以在繪製類似風景的題材時，只要擦抹靠後的筆觸即可，擦抹過多反而會減弱畫面的空間感。

排線過於單一規律

用速寫繪製各種物體時，需要以不同的筆觸來表現。如果排線過於單一，很難區分出不同的質感。

實例分析

這幅風景速寫用線比較靈活，外形繪製也較準確，但是排線過於單一，而且大面積的擦抹使畫面缺少空間感，山脈、水面和草地的區分也不明確。

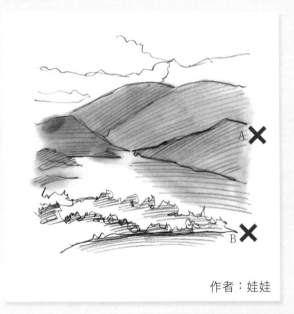

作者：娃娃

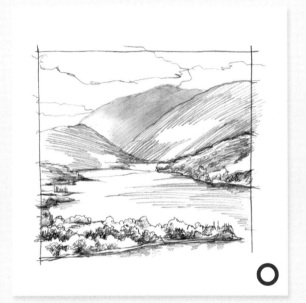

臨摹自《速寫的訣竅》P92　　A：山脈沒有前後關係，水面擦抹後變髒了
　　　　　　　　　　　　　　B：橫向筆觸沒有表現出草地的質感

Before → **After**

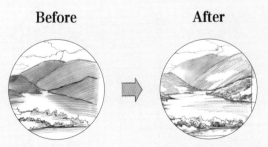

排線時可以再靈活一點，不要過於工整，前面的山脈和水面不用再擦抹，這樣畫面的空間感較強烈，水面也不會顯髒。

Before → **After**

草地用畫圈的筆觸來表現，質感更加明顯。

2.9
跟著大師畫速寫

在學習速寫時，我們可以多看大師的速寫作品，研究他們的筆勢和線條，並嘗試臨摹和效仿，將這些方法運用到自己的速寫中，以快速提升速寫技巧。

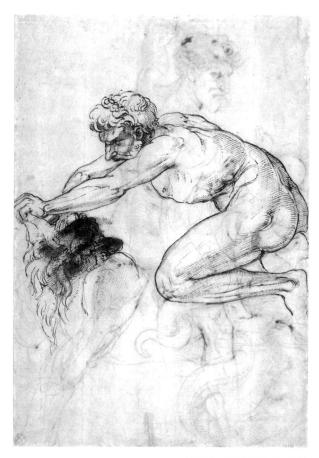

拉斐爾‧桑西 義大利 手稿

◆ 拉斐爾‧桑西

拉斐爾是義大利文藝復興三傑之一，他的作品充分表現出寧靜、和諧以及完美。為了研究人物造型，拉斐爾留下了大量的速寫手稿。他的速寫用線精準俐落，以柔和流暢的線條畫出外形，並用細密有序的排線來表現暗部。

 參考大師的作品和右側的講解來練習吧！

稍微放鬆手腕，勾畫出精準柔和的線條。排線時，每一組線條都要均勻有序。

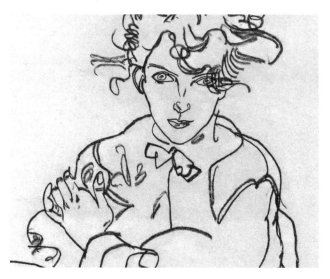

埃貢‧席勒 奧地利 手稿

埃貢‧席勒 奧地利 手稿

◆ 埃貢‧席勒

席勒是奧地利的繪畫鉅子，他用富有激情的線條、破碎生冷的色塊和生澀的筆觸，誇張物象，形成了個人獨特的藝術風格，寥寥數筆卻獨具神韻。他的畫常有未完成、留白的感覺，卻勝過很多完整雕飾的作品。

 參考大師的作品和右側的講解來練習吧！

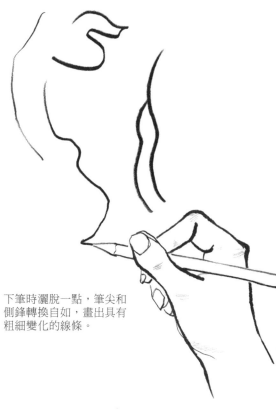

下筆時灑脫一點，筆尖和側鋒轉換自如，畫出具有粗細變化的線條。

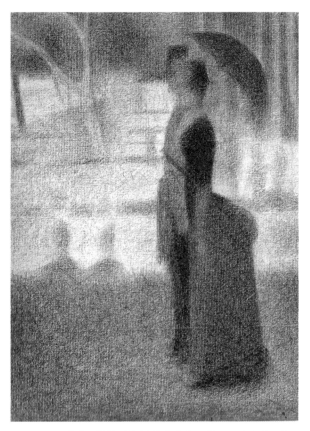

喬治·修拉 法國《傑克島的星期天下午》（局部）

喬治·修拉 法國 手稿

◆ 喬治·修拉

修拉深入鑽研色彩，使他的作品層次分明，成為新印象派「點彩畫派」的代表人物。他拋開了傳統線條的畫法，用塊面的形式來表現畫面和明暗色調，讓畫面呈現出朦朧又豐富的層次和氛圍。

 參考大師的作品和右側的講解來練習吧！

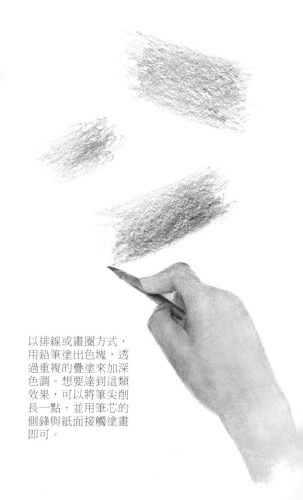

以排線或畫圈方式，用鉛筆塗出色塊，透過重複的疊塗來加深色調。想要達到這類效果，可以將筆尖削長一點，並用筆芯的側鋒與紙面接觸塗畫即可。

【Practice】一起繪畫吧！

臨摹一幅席勒的速寫

臨摹大師的速寫作品，不是為了畫一幅相同的畫，而是為了臨摹時，分析他的用線特點、明暗處理的方法、構圖等，並運用到自己的速寫作品中。

席勒的速寫線條靈活果斷，下筆時要盡量灑脫，畫出變化豐富、具有張力的線條。

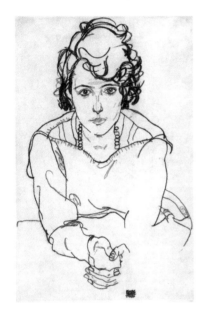

1 整體觀察這幅作品，線條的粗細變化靈活，尤其是頭髮與身體的線條對比非常強烈。

2 由於這幅作品的難度較高，可以先用較淺的線條畫出大致的外形，幫助我們畫得更準確。

| 技法回顧 |

用不同深淺的線條來繪製頭部，以區分不同的質感及畫面的主次。

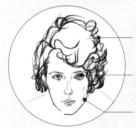

頭髮色調最深

臉部及五官輪廓色調稍深

臉上色調最淺

3 稍微放倒鉛筆，使用較大的力道，繪製捲曲的粗線條，表現出頭髮，再用稍細的線條描繪臉部輪廓。

4 仔細觀察和分析人物臉部，用分析筆觸畫出五官，並輕輕排線，描繪臉上的色調。

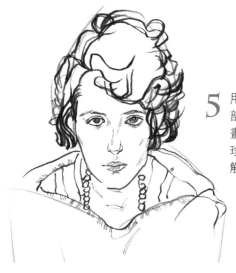

5 用彎曲的線條畫出肩部，再用較淺的筆觸畫出衣領上的紋路。珍珠項鍊用圓形的筆觸來表現。

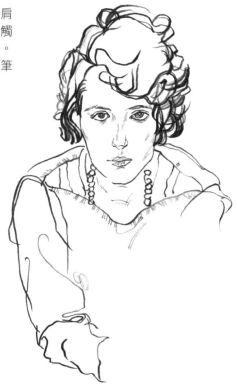

6 勾畫出袖子的形狀和皺褶，右臂的線條要畫深一些。

| 技法回顧 |

讓人物左臂的袖子留白，反而更能想像出空間和獨特韻味。

7 繼續畫出手部和其他部分的衣物。左臂的袖子直接留白即可。

✕【Notice】自學盲點

不分析觀察就開始動筆

臨摹一幅作品時，首先要觀察原作的線條特點、構圖和明暗的處理技巧等。如果不經過思考，臨摹再多的作品，也很難進步。

沒有學到原畫的用線方法

臨摹速寫作品時，非常重要的一點就是學習原作用線的輕重、疏密變化等技巧，並把這些技巧運用到自己的速寫中。而不是畫一張一樣的畫，卻忽略了對線條的學習。

實例分析

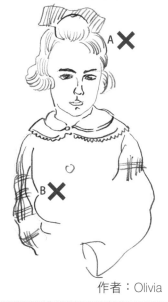

作者：Olivia

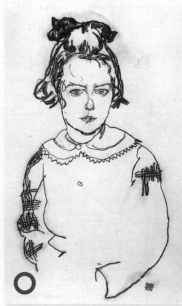

這幅臨摹自席勒的速寫作品，雖然人物看上去很像，但是線條不靈活，而且斷斷續續，沒有學到席勒的用線技巧。

A：線條不夠灑脫，頭髮用線與身體沒有區別
B：線條斷斷續續、不肯定

Before	After	Before	After

仔細觀察之後，畫出靈活流暢的線條；筆尖與側鋒轉換自如，畫出具有粗細變化的線條。

用較大的力道，畫出較深的線條來表現頭髮，用線要靈活一點，不用過於拘謹。

檢測你的「戰鬥力」—— 墨水瓶

案例考查點

① 結合直覺筆觸和分析
筆觸，讓速寫張弛有度，
準確而灑脫。
② 利用線條的輕重變化
來表現物體的明暗和主
次。

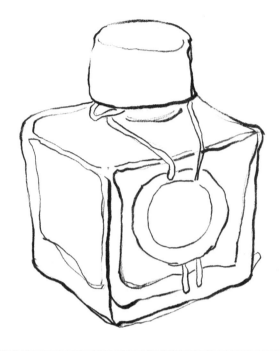

 透過本章學習的知識，畫出墨水瓶吧！

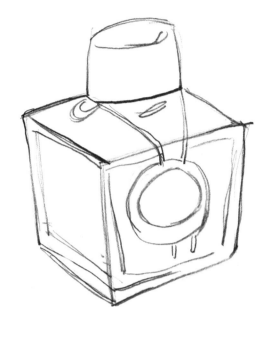

○ 墨水瓶的外形特徵基本準確。

✕ 用線不夠灑脫肯定，畫面效果比較僵硬。

如何改善畫面：

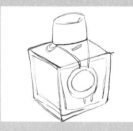

經過仔細觀察，嘗試用輕鬆靈活的線條來繪製。剛開始可能畫得不夠準確，長期練習就會越畫越好。

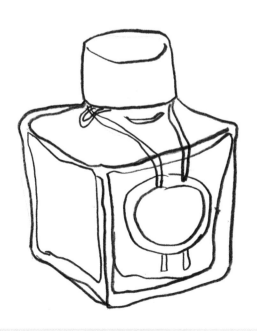

○ 用線靈活肯定，外形繪製得比較準確。

✕ 線條缺乏輕重變化，沒有區分出畫面的明暗和主次關係。

如何改善畫面：

使用較深的線條來表現右側暗部，左側線條畫淺一點。此外內部的用線也要比輪廓淺。

【人物訪談】 你問我答

插畫師簡介：阿光老師，飛樂鳥碎碎念小王子，時尚破洞衣褲的愛好者。每天都用滿滿的熱情面對工作，拿起鉛筆後，瞬間變身手繪達人。他的畫風清新，筆觸細膩，最喜歡被人誇「你好厲害」。

代表作品：《鉛筆素描自學聖經》《美人繪 色鉛筆人物畫入門》《美人繪 鉛筆人物畫入門》《畫朵花吧！第一次學畫色鉛筆》

Q1：看到一些優秀的速寫作品，線條都非常流暢好看，而我畫的卻比較粗糙，如何才能畫出流暢好看的線條呢？

 線條粗糙主要是因為下筆時缺乏自信，害怕畫錯，畫出來的線條自然就比較猶豫和粗糙。建議大家可以用之前講到的直覺筆觸來練習，利用快速粗略的線條，畫出富有靈氣的氛圍，不用畫得特別準確，只要大膽地開始下筆，讓線條變得流暢，就是成功的第一步。多練習，就可以越畫越好了。

Q2：很多人反映使用排線畫速寫時，很容易把畫面弄髒，請問這個問題你如何解決呢？

 很多初學者在運用排線時，有可能適得其反，將畫面弄髒。所以速寫時，要有所克制，盡量避免到處排線，只要著重在顏色較深的地方排線加深即可，這樣畫出來的速寫就不會顯髒了。

Q3：大師的速寫看起來好高深，想臨摹卻總是不得要領，對此你可以分享一些自己的經驗嗎？

 想要臨摹大師作品的想法很好，因為多看和臨摹一些優秀的速寫作品，學習他們的運筆方法，可以快速地提高我們的速寫水準。但是很多人在臨摹時，會陷入一個迷思，一心想畫出一幅很像的畫，而缺少了對於線條的分析，在自己的畫作中，也沒有運用這種用線方法，這樣很難進步。其實臨摹時，最重要的是對運筆和線條的分析運用，是否畫得像反而不是很重要了。

學會觀察，就能畫得更像更準

繪畫是一門需要手、眼、腦協調配合的藝術，所以最重要的，就是把觀察當作繪畫的第一步。學會好的觀察方法，能讓我們把物體畫得更像更準，畫出更好的速寫作品。

3.1
作畫的第一步就是觀察

繪畫時，先要觀察物件，掌握外形特徵，並在腦中思考，再將物體描繪在紙張上。同時要培養良好的作畫習慣，這樣對繪畫有很大的幫助。

◆ 觀察習慣

繪畫時，我們要將注意力集中在物體上，同時觀察畫紙來勾畫物體。這樣能體驗到更大的繪畫樂趣，不用去糾結自己哪裡畫得不對，同時也能將物體觀察得更加仔細完整。

◆ 全面觀察

要從整體到細節，多角度、全面地觀察物件，才能徹底理解物體的特點。

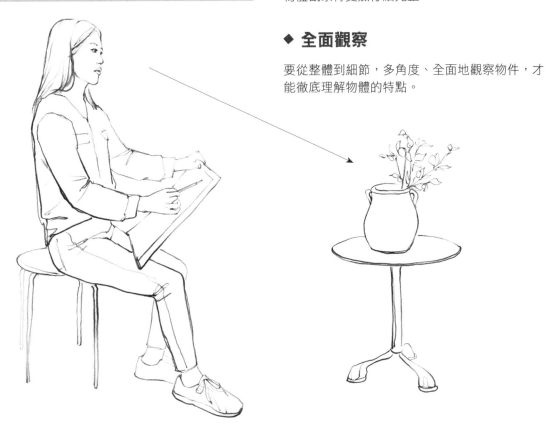

從不同角度看到的碗，外形都不相同，使用這種練習方法，可以徹底掌握碗的外形特徵。

- 觀察時，將注意力集中在物體上，可以觀察得更仔細準確，繪畫也會變得更有趣。
- 從整體到局部，並從多個角度全面地觀察物體，可以徹底理解物體特徵。

3.2
用盲畫法訓練觀察的習慣

盲畫法即眼睛盯著物體，手跟隨眼睛所見來描繪物體的外形。盲畫法可以幫助我們培養細緻觀察的習慣，並訓練繪畫的耐心，使手眼配合越來越有默契。

◆ 盲畫法

盲畫練習可讓繪畫者在作畫時，更細膩地觀察物體，並鍛鍊手眼協調的能力。此外，很多人在作畫時，會避開較難的物體，而盲畫法可以幫助繪畫者打破繪畫恐懼，體驗繪畫的樂趣。

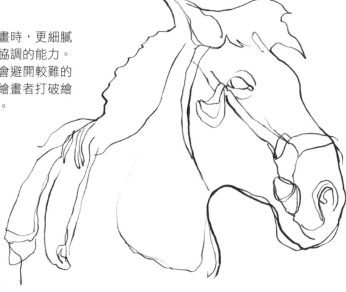

動物是很多人不敢下手畫的題材。用盲畫法來練習，雖然不是很準確，卻具有行雲流水的魅力。

◆ 找到物體的個性化特點

有時大腦中的記憶會使我們產生既定思維，而忽視了物體的不同特點。堅持練習盲畫法，便可以找到物體的個性化特點，將物件畫得更像更準。

用盲畫法練習畫蘋果，畫出來的每個蘋果都有不同的特點，而依賴記憶作畫則達不到這樣的效果。

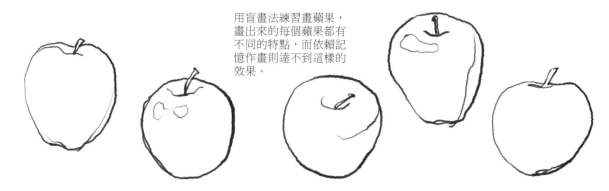

- 練習盲畫法，可以培養細膩的觀察習慣和手眼之間的默契，並打破對繪畫的恐懼。
- 用盲畫法可以幫助我們摒棄既定思維，找到物體的個性化特徵。

【Practice】一起繪畫吧！

用盲畫法畫一隻鴿子

盲畫時，眼睛要一直觀察鴿子，畫筆跟著眼睛所見慢慢移動，看到什麼就畫什麼，打破看紙作畫的習慣。

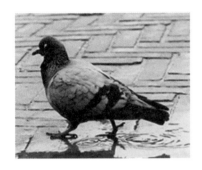

1 先觀察鴿子，記住輪廓，下筆前要先有想法。

2 從鴿子身上任何一點開始畫起，畫筆跟著眼睛所見移動，用長線條畫出鴿子的輪廓。

3 畫出鴿子整體的外輪廓，然後掃視一下紙面，找到內部翅膀開始繪製的位置，繼續看著鴿子盲畫。

4 羽毛的紋路較為複雜，需要仔細觀察，將速度放慢一些來作畫。同時也可以加深對羽毛的認識和理解。

| 技法回顧 |

盲畫不只是畫一幅畫，也是一種觀察訓練，需要放慢速度，保持耐心，在不斷的練習中提高手眼協調的能力。

5 繪製尾巴的細節時，讓手部來回遊走，線條盡量不要斷開。最後畫出靠後的爪子，完成繪製。

×【Notice】自學盲點

沒有養成正確的觀察習慣

很多人速寫時，習慣將注意力集中在畫紙上，卻沒有認真觀察物體，反而糾結在自己哪裡畫得不對。這樣不僅打擊了對繪畫的熱情，也很難讓手眼協調，提升繪畫技巧。

觀察太快，手眼不協調

用盲畫法練習時，需要保持耐心，讓眼睛和筆尖的移動速度保持協調，眼睛看到哪就畫到哪。眼睛觀看的速度一旦快過筆尖，就容易將物體畫變形。

實例分析

這幅作品運用了盲畫法來繪製，線條較為靈活，但是外形卻與所畫物件相差較大。原因就是繪製時，視線移動過快，筆尖跟不上眼睛觀看的速度，便將鞋子畫變形了。

作者：小強

臨摹自《鉛筆速寫從入門到精通》P57

正確示範

繪製時保持耐心，將研究觀察的速度放慢一些，先畫出整體的外輪廓，再逐步添加細節，就可以把物件畫得比較準確了。

3.3
先看大再看小，
完美避開細節干擾

我們在觀察一個物體時，通常會先注意到外觀，再去觀察局部的細節。同樣地，速寫時，也可以先從大形狀開始畫起，這樣會比較容易下筆。

馬頭擺飾

人坐在椅子上

◆ 從「大」入手，避開細節干擾

速寫時，如何起筆是一件比較困難的事。
此時，我們可以從大形狀畫起，先不去考慮細節或透視。
就能避開細節的干擾，精準快速地畫出物體的形狀。

◆ 先畫大形狀，再畫小形狀和細節

大形狀是指物體完整的外輪廓形狀，小形狀則是內部的組成部分。在不能判斷哪些是小形狀時，可以把眼睛瞇起來，將能看到的形狀先畫下來。

● 先畫大形狀，再畫小形狀，可以快速、精準畫出物體的外形。
● 這是一種常用的觀察方法，並不是絕對的觀察步驟喔！

3.4
學會對比測量法，畫出物體並不難！

對比測量法是指用畫筆當作測量工具，先測量出物體某個部分的長度，再將它與其他部分的長度進行比對，得到每個部分的長度比例，就能畫出更準確的物體。

掃描看影片，學習對比測量法

◆ **對比測量法**

以這個女孩為例，用對比測量法可以準確地畫出她的外形。養成一邊測量，一邊描繪的習慣，畫出的外形就會越來越準確了。

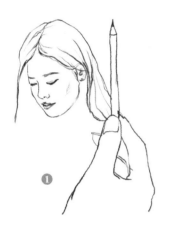 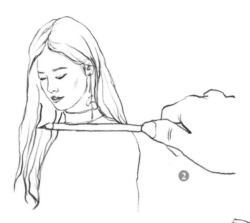

❶ 設定單位量：先測量頭部的長度，當作一個測量單位。
❷ 橫向測量：將鉛筆轉為橫向，便可測量出肩膀的寬度比頭部長度略長。
❸ 直向測量：再將鉛筆轉為直向，可測量出從肩膀到手臂的長度約為頭長的兩倍。

◆ **正確的測量姿勢**

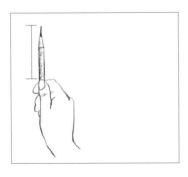 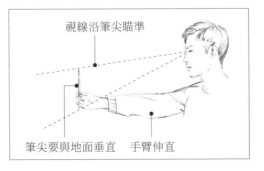

視線沿筆尖瞄準

筆尖要與地面垂直　手臂伸直

• 把鉛筆當作測量工具，可以測得物體每個部分的比例，使畫面更準確。
• 記得測量時要伸直手臂，畫筆要與地面垂直喔！

【Practice】一起繪畫吧！

使用對比測量法畫出下午茶

把鉛筆當作測量工具，確定盤子的長寬比例，再把盤子高度當作測量單位，確定其他部分的長度，就可以準確地描繪出來。

測量物體時，選取大小合適的部分當作測量單位會比較方便。

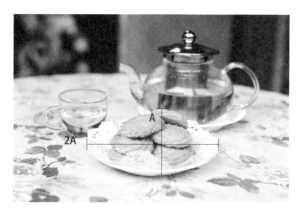

1 將盤子和餅乾的高度當作一個測量單位並標示為 A，寬度約為 2A。

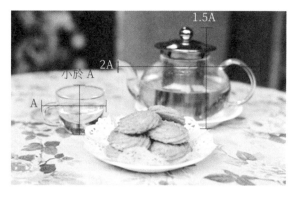

2 繼續以 A 為單位，測量出茶杯、茶壺與 A 的比例關係。

3 根據前面的測量結果，畫出盤子的外形輪廓。再用圓弧形的線條畫出餅乾，色調可以畫深一些。

4 經過測量，茶杯的寬度約為 A，高度比 A 稍短。茶杯的整體色調要比餅乾淺一些。

56

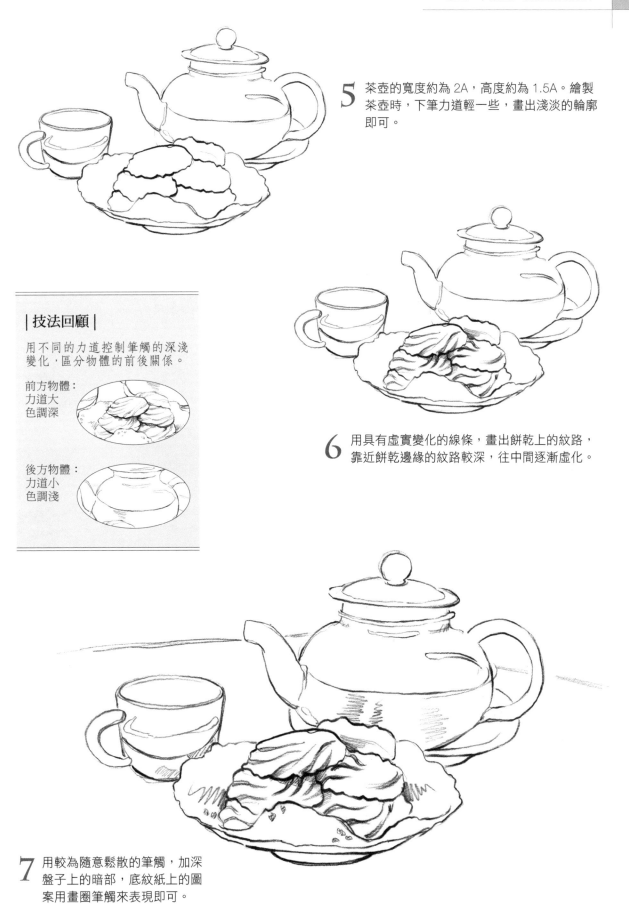

5 茶壺的寬度約為 2A，高度約為 1.5A。繪製茶壺時，下筆力道輕一些，畫出淺淺的輪廓即可。

| 技法回顧 |

用不同的力道控制筆觸的深淺變化，區分物體的前後關係。

前方物體：
力道大
色調深

後方物體：
力道小
色調淺

6 用具有虛實變化的線條，畫出餅乾上的紋路，靠近餅乾邊緣的紋路較深，往中間逐漸虛化。

7 用較為隨意鬆散的筆觸，加深盤子上的暗部，底紋紙上的圖案用畫圈筆觸來表現即可。

✕【Notice】自學盲點

測量姿勢不正確

借助鉛筆測量時，背要挺直，手臂盡量前伸，鉛筆也要保持與地面垂直或平行。如果測量姿勢不正確，會導致鉛筆與物體的距離發生變化，畫出變形的物體。

從細節開始下筆

速寫時，沒有從整體的大形狀入手，而是先從細節開始描繪，很容易把物體畫變形，物體之間的比例也會出錯。

實例分析

這幅作品是從細節開始繪製的，雖然掌握了馬克杯和碟子的特徵，但是輪廓變形得很明顯，而且碟子畫得過小，畫面整體看起來很不協調。

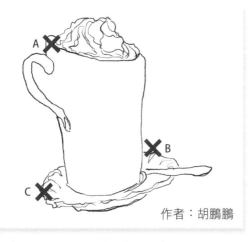

作者：胡鵬鵬

臨摹自《鉛筆速寫從入門到精通》P59

A：茶杯右側較小，左側較大　　　B：碟子的比例過小　　　C：碟子左側較低，右側較高

正確示範

上面的作品沒有從整體入手，使得物體外形繪製得不準確。下面從整體入手，用正確的步驟來繪製，便可以把物體的外形畫得比較準確。

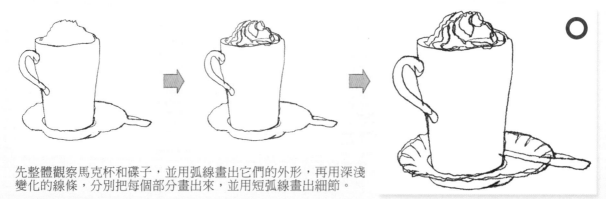

先整體觀察馬克杯和碟子，並用弧線畫出它們的外形，再用深淺變化的線條，分別把每個部分畫出來，並用短弧線畫出細節。

3.5
試試聚焦與瞇眼
這兩種觀察技能吧！

有時我們在描繪一個物件時，並不需要畫出所有的細節，適當留白反而可以讓畫面更有韻味。這裡介紹兩種觀察方法，可以簡化描繪的物件，使觀察更有趣味性。

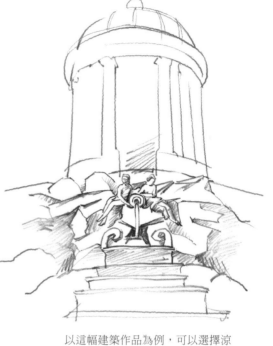

◆ 聚焦法

聚焦是指作畫時，先選出物件的重要部分，並集中精力觀察與繪製這個部分，其餘部分點到即可，讓畫面虛實有度。
至於畫面中的重要部分，並沒有統一的標準，根據自己的喜好而定即可。

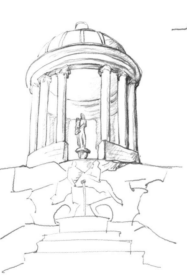

以這幅建築作品為例，可以選擇涼亭當作重點描繪的部分，也可以選擇將雕像當作重點。

◆ 瞇眼法

觀察一些細節較豐富的物體時，通常會使用瞇眼法。將眼睛瞇起來，可以使物體的細節看起來模糊一點，簡化物體，讓速寫變得更輕鬆方便。

將眼睛瞇起來，玫瑰花的細節變得模糊，只需簡單勾畫出外輪廓即可。

 ● 用聚焦法可以集中精力，畫出畫面的重點，使畫面虛實有度。
● 觀察細節豐富的物體時，可以用瞇眼法，將物體簡化，使速寫變得更輕鬆。

【Practice】一起繪畫吧！

石雕

在這幅作品中，我們運用聚焦法，把石雕當作畫面的重點來觀察，其他部分用簡單的線條繪製即可。

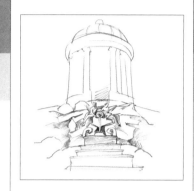

確定石雕為畫面的重點後，花較多時間與精力來觀察和描繪石雕，使畫面主次有序。

1 分別用弧線和直線描繪出涼亭的頂部和柱子。左側受光較強，直接留白即可。

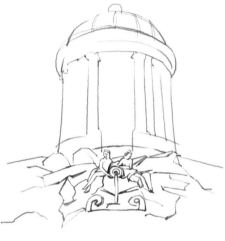

2 將石雕當作畫面的主體，仔細描繪。用短線和曲折線，畫出石塊和畫面中間的雕像。

│技法回顧│

放鬆手部，透過手指運動畫出短筆觸。

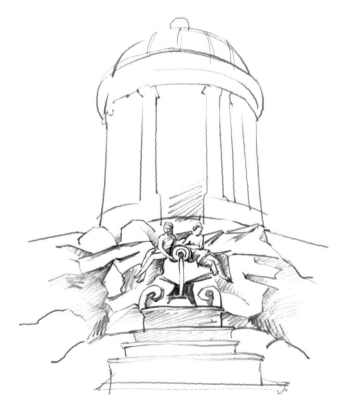

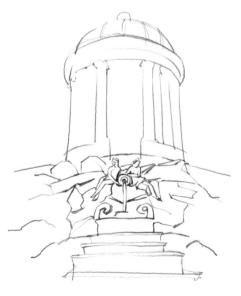

4 用長直線描繪出臺階的外輪廓。受到透視的影響，下方的臺階要厚一點。

3 使用連續性的排線，畫出石雕的暗部色調，讓石雕更有立體感，要注意避免塗到輪廓線上。

×【Notice】自學盲點

沒有用聚焦法，在畫完前已失去耐心

我們的精力是有限的，也會在畫畫的過程中感覺到疲憊。聚焦法就是讓我們在繪畫之前，先挑選一個重要的部分，在尚未感到疲勞前，畫出這些部分，避免漫無目的地作畫。

繪製過多細節，使畫面雜亂

繪製一些細節比較豐富的物體時，我們可以使用瞇眼法來觀察，省去不必要的細節。繪製過多的細節不僅會使自己感到焦頭爛額，也容易讓畫面顯得雜亂。

實例分析

繪製這幅作品時，沒有先用聚焦法挑出繪製重點，而是漫無目的地隨機挑選物件，還未將樹木與建築物描繪到位就失去耐心，整幅作品草草收場。

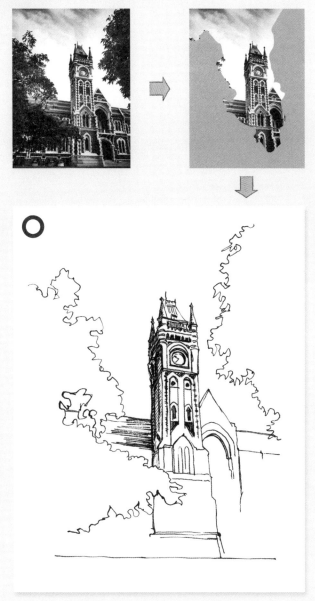

作者：小 p

臨摹自《速寫的訣竅》P36

正確示範

先將畫面中的建築物當作聚焦點，仔細觀察建築物，並用較多精力來繪製，樹木簡單帶過即可。

3.6
不敢下手畫？
由易到難是良方

速寫時，有時會因為對象較難而不敢
下手，打擊作畫的信心。所以請從簡
單的物件開始練習，由易到難，逐漸
提高自己的繪畫能力。

◆ 由簡到繁

學習速寫時，可以從簡單和局部的物體入
手，等具備一定的繪畫基礎，並掌握了相
應的觀察方法後，再練習複雜和組合形狀
的物體，便會容易許多。

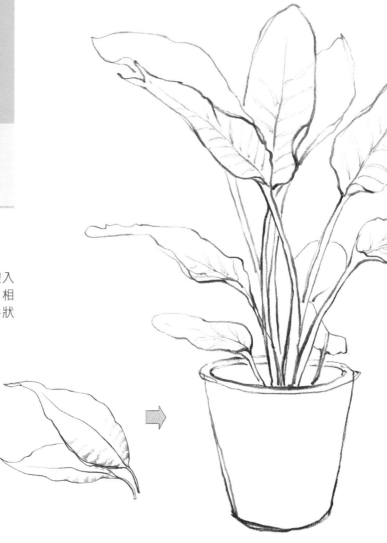

繪製單片葉子比較簡單，畫
完單片葉片，掌握了對應的
觀察方法後，便可以輕鬆畫
好一個完整的植物盆栽了。

◆ 由慢到快

初學速寫時，可以將速度放慢一些，用更多的時間去觀察和研究物件，讓下筆更加準確和肯定。同時，慢寫
的訓練也可以為後期的快速繪圖打下基礎，提高熟練度之後，自然就會加快速度。

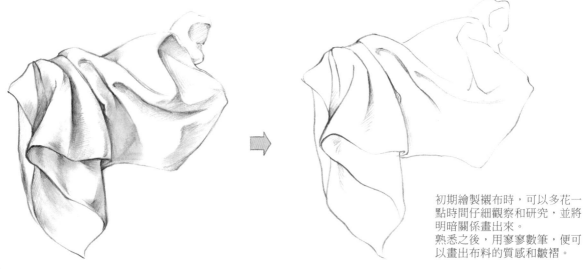

初期繪製襯布時，可以多花一
點時間仔細觀察和研究，並將
明暗關係畫出來。
熟悉之後，用寥寥數筆，便可
以畫出布料的質感和皺褶。

根據本頁的作品，描繪大雁的動態速寫吧！

先參照靜態的照片來繪製大雁，熟悉了結構和運動規律之後，繪製大雁飛翔的動態也就不難了。

◆ 由靜到動

速寫時，先從靜止的物件畫起，可以更從容地觀察物件。掌握了結構和運動規律之後，再描繪動態速寫，便可以得心應手了。

● 為了培養速寫的信心和樂趣，可以從簡單的物件開始畫起，由易向難。

● 遵循由簡到繁，由慢到快，由靜到動的步驟，便可以自然地提高速寫能力。

【Practice】一起繪畫吧！

植物盆栽

植物盆栽的葉片數量較多，穿插關係也比較複雜。先練習畫一些單片葉子，再繪製完整盆栽，就比較簡單了。

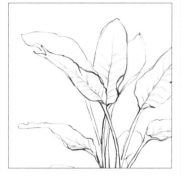

1 用較大的力道描繪靈活的曲線，畫出中間的葉片。

2 用較淺的線條畫出靠後的葉片，注意後方的葉柄會被遮住。

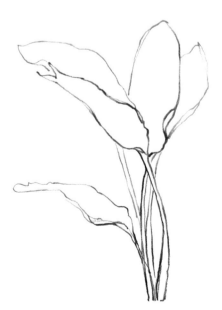

3 繼續繪製其他葉片，下方的葉片、葉柄要畫短一些。

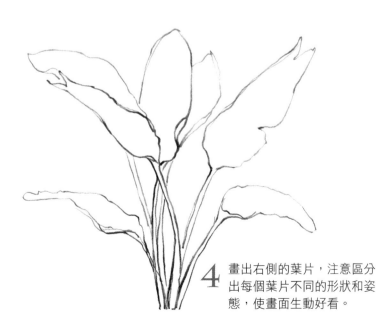

4 畫出右側的葉片，注意區分出每個葉片不同的形狀和姿態，使畫面生動好看。

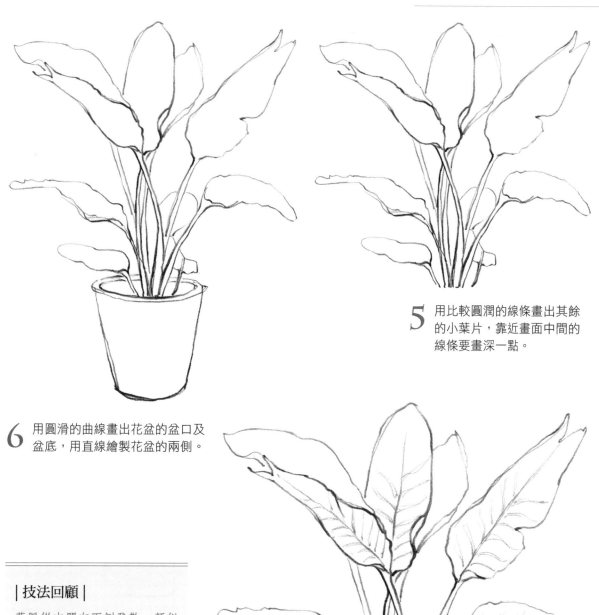

5 用比較圓潤的線條畫出其餘的小葉片，靠近畫面中間的線條要畫深一點。

6 用圓滑的曲線畫出花盆的盆口及盆底，用直線繪製花盆的兩側。

| 技法回顧 |

葉脈從中間向兩側發散，類似羽毛的形狀。

7 根據左側的技法回顧，輕輕畫出葉片上的葉脈。

✕【Notice】自學盲點

從難畫起，打擊作畫的信心

初學者在學習速寫時，如果一開始就繪製比較難的物件，可能出現畫不出來或畫不準的情況，容易打擊繪畫的熱情和信心。所以建議從簡單入手，循序漸進地提高繪畫水準。

一昧圖快，忽視了觀察物體

繪畫時，要放慢速度，耐心觀察。不僅要觀察物體的外形，也要觀察物體的明暗關係，並用相對應的線條來表現，才能將物體畫得更像更準。如果急於畫完，沒有好好觀察就下筆，物體變形也就在所難免了。

實例分析

在這幅速寫中，雖然花瓶的外形沒有太大的問題，卻缺乏仔細的觀察和分析，沒能將花瓶紋路的明暗關係表現出來，畫面沒有立體感和透明感。

作者：番茄

臨摹自《鉛筆速寫從入門到精通》P27

Before **After**

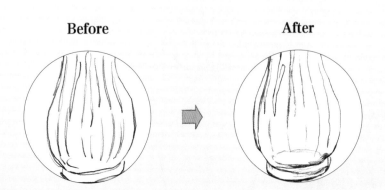

耐心仔細觀察，發現花瓶右側受光較強，便用色調較淺且斷斷續續的線條來繪製，就能畫出花瓶的明暗關係和透明感了。

3.7
認識了結構，就能觀察到物體的本質

在繪製物件時，僅僅觀察表面是遠遠不夠的，還要進一步認識它的結構，便可以對物體有更加全面和精準的認識。

VIDEO 掃一掃

掃描看影片，認識物體的結構

◆ 認識結構

想要認識物體的本質，就要研究物體的內在結構及透視。我們可以將不同物體當成幾何形狀或幾何形狀的組合，這樣就能輕易理解和認識物體的本質。

用圓柱形描繪：保溫杯可以畫成一個圓柱形，添加杯蓋等細節，便能畫出水杯。

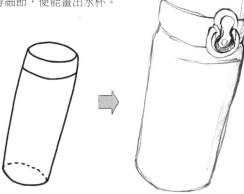

用長方形描繪：一台復古相機可以當成是長方形和圓柱形的組合。

描繪不同的圓柱體：腿部可以當成粗細不同的圓柱體，關節彎折處的衣褶較為明顯。

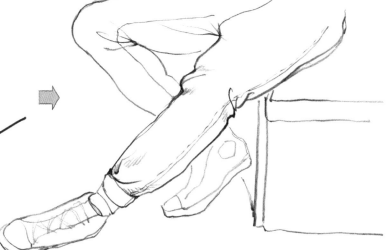

- 將物體整合成幾何形狀，方便我們理解物體的結構。
- 理解物體的結構後，可以精準、完整地繪製物體。

◆ 認識結構的優勢

認識了結構之後，不僅可以將物體畫得更準確，在繪製一些較複雜的物件時，也會比較輕鬆。例如，畫手對很多人來說都是一個難題，但是掌握結構後，便可以輕易地畫好一隻手了。

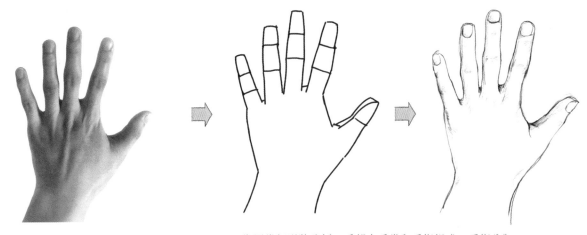

先用幾何形狀分析，手部由手掌和手指組成，手指分為三節。再用線條畫出外形，注意關節處的凸起。

 參考左邊手部的結構分析，畫出其他兩隻手的外形吧！

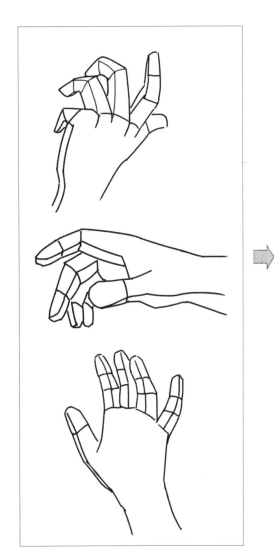

3.8
畫錯也無妨，
再畫一筆就好！

速寫時，線條畫錯是很常見的。先別急著擦掉，而是要保留錯誤的線條，並在旁邊描繪更精準的線條，同樣可以畫出很好的作品。速寫時，這種繪畫過程就是疊筆。

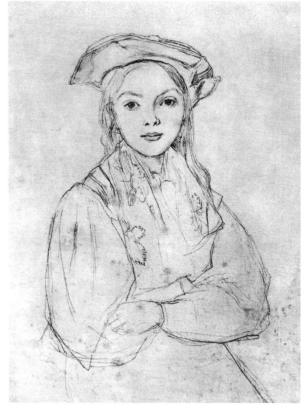

卡密爾·柯洛 法國《女孩的肖像》

◆ 為何要疊筆

初學者在速寫時，害怕犯錯，而疊筆就是讓大家面對錯誤，在調整與修正的過程中，會越畫越準確。而且含有疊筆的作品，看上去也會充滿活力。

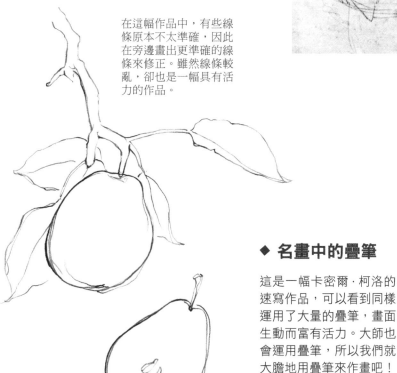

在這幅作品中，有些線條原本不太準確，因此在旁邊畫出更準確的線條來修正。雖然線條較亂，卻也是一幅具有活力的作品。

◆ 名畫中的疊筆

這是一幅卡密爾·柯洛的速寫作品，可以看到同樣運用了大量的疊筆，畫面生動而富有活力。大師也會運用疊筆，所以我們就大膽地用疊筆來作畫吧！

我們試著還原這幅作品的局部。第一步在袖子下方畫出的線條並不精確，接著用較大的力道，畫出更精確的線條。

● 運用疊筆可以使我們面對錯誤，在修正的過程中，越畫越準確。

● 運用疊筆還可以使畫面生動富有活力，在大師作品中，也不乏疊筆的運用。

【Practice】一起繪畫吧！

坐姿人物的腿部姿態

作畫時不要急於下筆，先仔細觀察掌握外形，透過分析，將其整合成圓柱形再動筆畫，就會更加準確。

將腿部當作粗細不同的圓柱形，並分析其彎折的角度。

1 觀察腿部的外形後，先用曲線描繪出腿部的大致範圍。

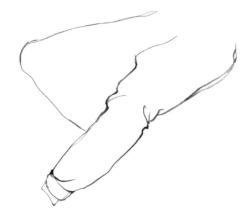

2 用較大的力道，畫出右側腿部的輪廓線，在關節處畫出一些皺褶。

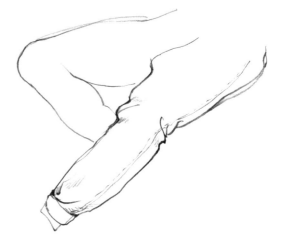

3 用較淺的線條，畫出褲腿縫線，線條走向與輪廓基本一致。用彎折的曲線，畫出左側的褲腿，膝蓋處畫深一些。

| 技法回顧 |

用 Z 和 V 字形的線條畫出擠壓形成的褶皺。

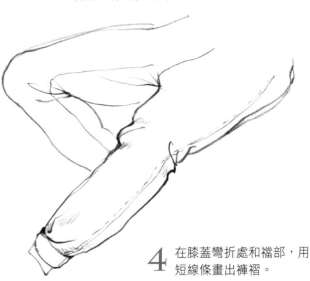

4 在膝蓋彎折處和襠部，用短線條畫出褲褶。

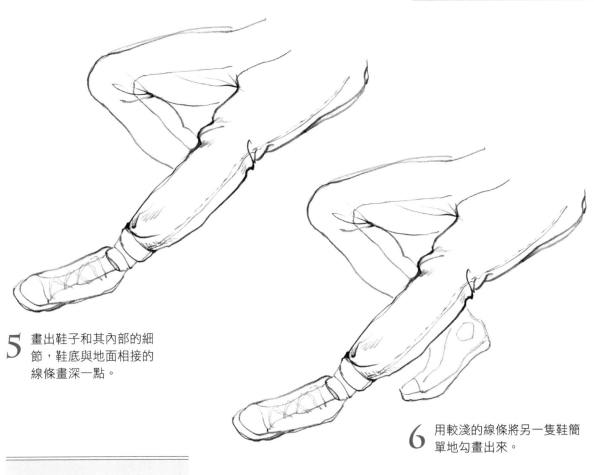

5　畫出鞋子和其內部的細節，鞋底與地面相接的線條畫深一點。

6　用較淺的線條將另一隻鞋簡單地勾畫出來。

| 技法回顧 |

當線條畫得不是很準確時，不用擦掉，在旁邊畫出更精準的線條即可。

7　用直線畫出方形座椅，靠近地面處的線條畫深一些。

✕【Notice】自學盲點

反覆修改，沒有運用疊筆

初學速寫時，線條很容易畫錯。如果反覆修改，畫面會被橡皮擦擦髒甚至擦破，嚴重影響效果。此時我們建議用疊筆法修正錯誤，透過修改痕跡來保證線條的準確性，同時使用疊筆，也可以讓畫面更加靈活生動。

只看到表象，沒有分析結構

我們在觀察物體時，很多時候都是停留在表面，只看外形輪廓，而忽視了對明暗和結構的觀察分析，這樣就很難全面精準地認識物體，進步的速度也會比較慢。

實例分析

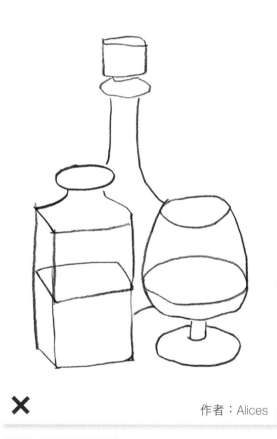

✕

作者：Alices

臨摹自《速寫的訣竅》P69

這幅作品雖然線條比較準確，但是畫面效果看起來較為死板。原因是在作畫中，不斷地使用橡皮擦修改，失去了速寫的靈活感。長此以往，很難在速寫中獲得較大的進步。

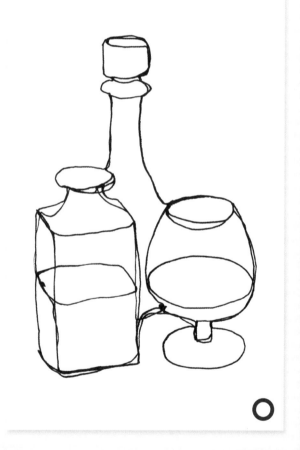

○

正確的方法是，當線條畫得不太準確時，便在旁邊畫一條更為精確的線條來修正，這樣畫出來的線條雖然不工整，卻具有活力。長期練習，可以提高手眼的協調性，畫得又快又準。

檢測你的「戰鬥力」—— 兔子

 利用本章所學畫出兔子吧！

① 運用測量法，依序從整體繪製到局部，將兔子外形畫準確。

② 運用聚焦法區分出畫面的主次，並用疊筆法修正不準確的線條。

◆ 看圖評分 ◆

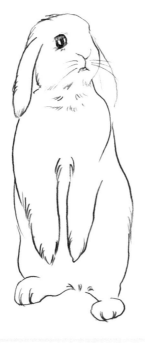

○ 對兔子的觀察比較仔細，外形較為準確。

✕ 沒有使用疊筆法，而是用橡皮擦來擦改畫面，效果顯得不夠自然靈活。

如何改善畫面：

當線條不準確時，試著摒棄用橡皮修改的作畫習慣，改用疊筆來修正，使畫面靈活，並提高手眼的協調性。

○ 外形比較準確，用線靈活，使用了疊筆法。

✕ 沒有用聚焦法區分出畫面的主次，畫面效果比較雜亂。

如何改善畫面：

把兔子的頭部當作畫面重點，用較多的精力來描繪，身體部分簡單勾勒即可。

✖ **重畫一張吧！**

○ 線條較為靈活，有輕重變化。

✖ 沒有使用測量法，頭部和身體的比例失衡。

如何改善畫面：

當造型不夠準確時，可以使用測量法來輔助觀察。經過測量可以得知，兔子的身體長度約為頭部的兩倍，之後再下筆，就會準確許多。

✖ **重畫一張吧！**

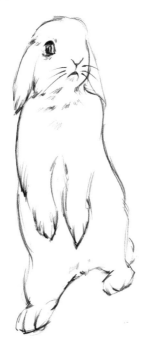

○ 線條比較輕鬆，並用聚焦法，將頭部當作重點描繪。

✖ 沒有從整體來表現畫面，而是從局部開始下筆，使兔子出現明顯變形。

如何改善畫面：

初學速寫時，建議從整體出發，先畫出整個輪廓，再描繪細節。等繪畫能力提高後，無論局部還是整體，都能運用自如。

【人物訪談】 你問我答

插畫師簡介：阿美老師是人氣網紅，鳥家的氣質美女，每天都畫著精緻的妝容，美美地出現在工作室，讓人眼前一亮！阿美老師除了人長得美，筆下的美少女也一樣洋溢著清新美好。擁有強大的美術功力，細心溫和的性格，畫出超寫實的作品對她也不是問題。

代表作品：《美人繪　鉛筆人物畫入門》、少女人像「彩妝」課（線上課程）橘子汽水味的少女（線上課程）、超逼真鈴鐺（線上課程）

Q1：很多人剛開始速寫時，不知道該從何著手，可以跟大家分享一下你的作畫習慣嗎？

 速寫時，不管是單一物體還是多個物體，人物還是風景，我喜歡先用鉛筆稍微定一下所畫物體的大致形狀，也不用畫得非常細緻，但是要保證比例透視準確，線條長且虛，下筆盡量輕一點，方便後續調整。接著再從局部開始入手，仔細描繪，基本上複雜的物體都可以當成是簡單的幾何形狀，像是方形、圓形、三角形等。學會簡化物體，才不會被複雜的東西擾亂了思緒。

Q2：請問阿美老師，你的速寫畫得又像又準，有什麼小技巧可以分享給大家嗎？

 我畫的人物確實還是有點像的，下面就速寫人物來跟大家分享一些小技巧吧！
我們在觀察人物時，要抓住他的特點，然後適當放大人物特點，讓身體動態誇張一些，這樣畫出來的人物才會生動。另外，要抓住人物的神韻，例如人物性格是活潑還是內向，我覺得都可以呈現在畫面上，哈哈……還有一點就是一定要多多練習！畫得多了，手感自然就上來了，準確度和速度也會提高，成為大神就指日可待。

Q3：你在速寫時，會用橡皮擦修改嗎？原因是什麼呢？

 我基本上很少用橡皮擦，老是反覆修改我覺得不利於自己觀察的準確度，會依賴於橡皮擦，「哎呀，我畫歪了，反正可以擦掉嘛！」不要總是有這種想法，你畫的每一根線條都應該是有用的，別為了好看或填補空隙而多加一些無謂的線條，這樣呈現出來的畫面才更加洗練。老是喜歡擦拭的人，可以嘗試一下用針筆速寫，這樣你就會考慮清楚再下筆了，有助於提升速寫的準確率。

掌握透視與構圖，讓速寫更好看

掌握了上一章的內容後，我們已經可以把物體畫準確了。接下來就要學習透視和構圖的技巧，看看如何才能安排好畫面中的景物，營造出空間感，讓畫面更好看。

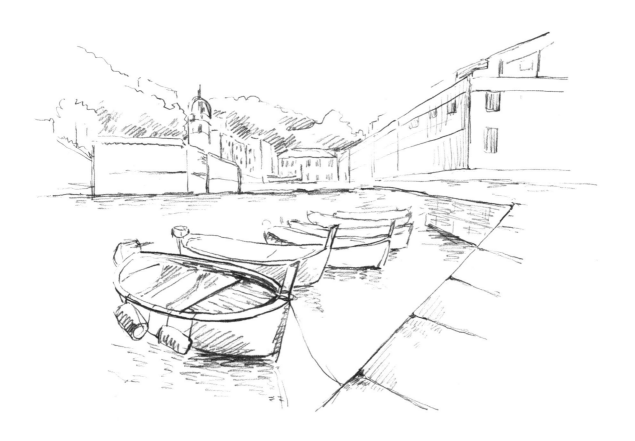

4.1
方便好用的
取景方法

當我們在寫生觀察物體時，看到的景象往往比較繁雜，讓人難以下筆。這裡就為大家介紹方便好用的取景方法，快速安排好畫面中的內容。

◆ 方便的取景工具

看到的景物太多，不知道哪些畫出來更好看時，可以將手或手機當作取景工具，模擬景物呈現在畫紙上的效果。慢慢改變取景器的位置，找到更好看的角度來表現即可。

① 用手取景：速寫是一種方便且快捷的畫法，因此這裡要為大家推薦用最方便的工具來取景，那就是我們的雙手。只要將拇指和食指垂直擺放，並把雙手合成一個框，便可以直接取景。

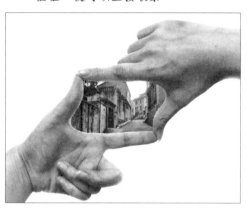

② 用手機取景：手機也是一種方便的取景工具，只需打開相機功能，對準要畫的景物就可取景。此外，相機內建的九宮格還可以幫助我們更合理地安排畫面。

◆ 裁切取景

裁切也是一種常用的取景方法，當畫面中出現了過多的物體時，我們可以選取感興趣的物體來描繪，裁切掉不想畫的物體。

使用裁切方法，可以讓想畫的內容比例更大、更突出，但是要注意不要切到物體的邊緣，裁切後也不能讓主體不完整。

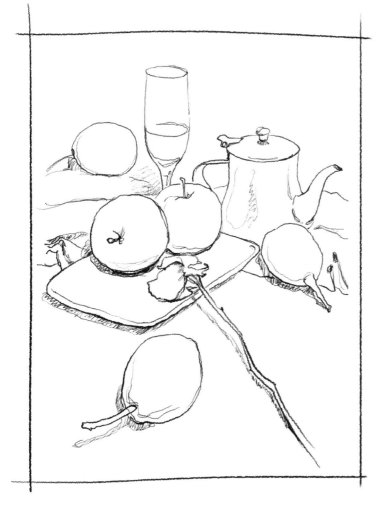

✗ 裁切邊緣：這個構圖剛好裁到了幾個物體的邊緣，畫面看起來很擁擠，不透氣，是不太成功的取景。

✗ 主體不完整：畫面看起來沒有主體，很難看出這幅畫要表現的物件是誰，是不太成功的取景。

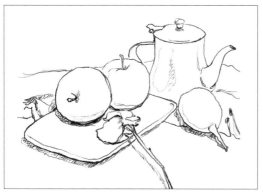

⭕ 構圖完整：盤子和蘋果當作主體，構圖完整，而且上下左右都有透氣的空間，是成功的取景。

- 把雙手和手機當作取景工具，可以方便取景，妥善安排畫面。
- 裁切掉多餘物體可以強調主體，注意保持主體完整，也不要切到物體邊緣。

4.2
掌握三個要素，
讓你的構圖更好看

掌握了取景的方法，可能還無法畫出滿意的構
圖。以下為大家整理了三個構圖時的要素，只
要掌握了這三個重點，你的構圖一定更好看！

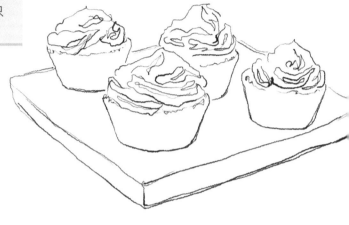

◆ 重複和變化

構圖時，常常會讓相同或類似的物體重複出
現，這樣畫面會比較有秩序感，卻也容易讓
人產生視覺疲勞。
我們可以試著變化這些元素的形狀和方
向，結合重複和變化的手段，使畫面產生節
奏感。

重複的構圖：將同樣形狀和大小
的蛋糕放在一起，擺放角度也相
同，畫面比較穩定，卻也容易讓
人覺得乏味。

變化的構圖：圖中的元素雖然都
是梨子，但是以不同的角度來擺
放，畫面顯得疏密有致，充滿韻
律感。

◆ 簡單和豐富

有時我們在寫生時,看到的景物可能會過於簡單或複雜,此時就需要運用一些小技巧,主觀地美化構圖,讓畫面更好看。

❶

❷

用瞇眼法讓構圖變簡單

❶ 這個小陽臺上的元素比較多,如果全都畫出來,畫面就會顯得雜亂。

❷ 將眼睛瞇起來觀察,椅子、植物和欄杆比較醒目,其他元素相對模糊。

❸ 只畫出醒目的物體,這樣畫面效果清爽,主體也比較突出。

❸

添加元素讓畫面變豐富

❶ 這幅風景作品中,只有遠處的山脈和地面,元素比較少,畫面顯得單調乏味。

❷ 添加兩個人物,並畫出遠山在水中的倒影和水紋,畫面變得豐富,更加吸引人。

❶ ❷

◆ 平衡和失衡

平衡構圖的優點是畫面平和，卻也比較呆板，而失衡的構圖雖然自由，卻也容易產生不穩定感。所以在好的藝術作品中，常常都會在平衡穩定的同時，營造出一種微妙的失衡感，使畫面充滿變化的趣味性，這也是讓構圖變好看的一個小秘訣。

在失衡中找到平衡：當小船處於畫面的左下方時，構圖顯得極為不平衡，於是在右側添加房屋和景物，畫面就會在富有變化的同時，又具有平衡感。

打破呆板構圖：將長椅和地平線畫在正中的位置，構圖比較呆板、缺少變化。如果將長椅往下移，並在左側繪製一棵大樹，打破這種呆板情況，就能使畫面在平衡中又富有變化。

● 使用相似的元素構圖時，可以改變元素的形狀、角度等，使畫面產生節奏感。
● 寫生景物過多時，可以用瞇眼法使構圖變簡單；如果景物太少，可以添加元素讓構圖變豐富。

【Practice】一起繪畫吧！

圖書館外景

改變畫面中建築物的複雜程度，仔細描繪主體，弱化周圍次要的建築物，就可以讓畫面構圖看起來主次有別，富有節奏感。

1 確定建築物的外形輪廓，以及主體圖書館與次要建築物的大致位置。

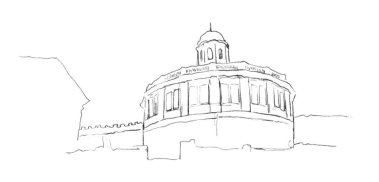

2 用較大的力道畫出圖書館外牆上的窗戶。剛開始描繪時，不用過於著急，從上往下依序描繪。

3 繼續用線逐一勾畫出主體圖書館的外牆細節。多用中長線條描繪。

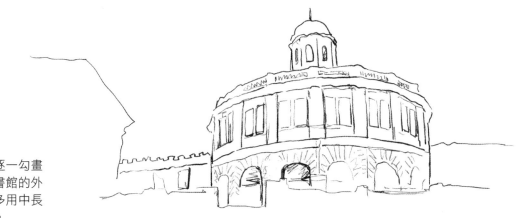

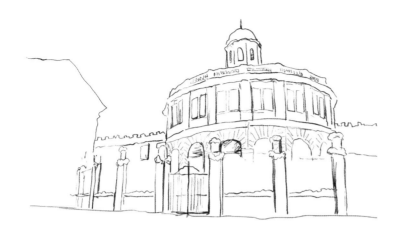

4 用分隔號畫出圖書館週邊的圍欄。塗畫時，不用擔心線條畫歪，只要注意將圍欄的間隔大小畫出來即可。

| 技法回顧 |

利用線條深淺，把畫面的主體與週邊的次要部分區分開。

靠上的線條深

靠下的線條淺

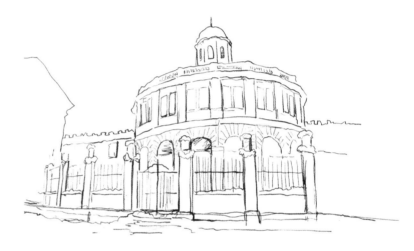

5 繼續用分隔號細化圍欄。用筆力道可適當減弱，不要搶了建築物主體的位置。

6 用線勾畫出周圍次要的建築物輪廓即可。最後，使用細線描繪雲朵，這樣既能豐富畫面，又不至於讓主體失焦。

×【Notice】自學盲點

沒有正確裁切畫面

寫生物體過多時，可以用裁切的方法突顯主體，並使畫面更為清爽。但如果裁切時裁到了物體的邊緣，構圖就會變得很擁擠，也會破壞了主體的完整性，必須避免。

物體都安排在畫面的其中一側，使構圖失衡

構圖時，要注意在物體平衡與失衡之間保持一種微妙的統一感，畫面就會既穩定又有變化，呈現靈活耐看的效果。如果將物體都置於畫面的一側，構圖就會失衡，出現極不穩定的狀態。

實例分析

這幅畫中的線條靈活，一眼看上去效果不錯，但是仔細看就會感覺畫面傾向右側，有一種不穩定感，看起來並不舒服，這就是構圖失衡所致。

作者：查理 CC

臨摹自《速寫的訣竅》P67

Before

After

在畫面的左側畫出更多的建築物和雲朵，將畫面重新拉回一種比較平衡的狀態，這樣畫面富有變化又不失穩定感。

4.3
善用九宮格，
解決構圖大問題

構圖的方式豐富多樣，但是想一下子記住多種構圖法並不實際，也很難付諸實踐。所以這裡要為大家介紹簡單易懂的「九宮格」構圖法，並與不同的構圖形式相結合，解決構圖大問題。

◆ 九宮格構圖

九宮格就是用兩條橫線和縱線，將畫面平均分成九塊，形成的四個交點是安排主體最好的位置。這樣能讓物體自然成為畫面的中心，使構圖在趨於平衡的同時，又具有靈活感。

用九宮格劃分畫面，把房屋當作畫面的主體，置於左下方的交點處，這樣的構圖主體突出，右側的留白也讓畫面具有透氣感。

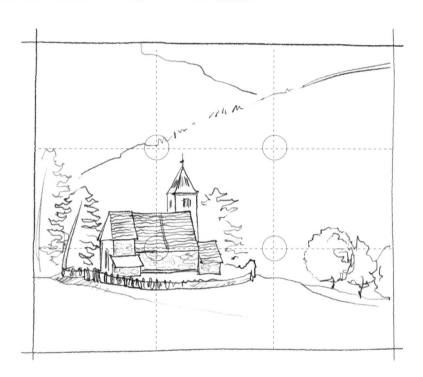

九宮格與水平構圖

水平面將畫面分為上下兩部分，這樣的構圖給人安靜平和的感覺，結合九宮格，把人物和小船置於左下方的交點處，讓畫面更有延伸感。

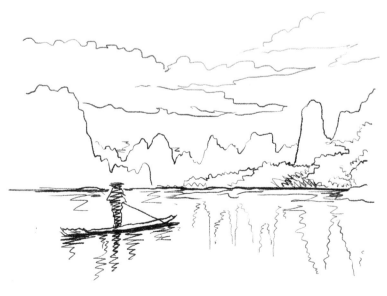

九宮格與S形構圖

蜿蜒的道路處於畫面右側垂直分割線附近，在畫面中形成一個S形，向著遠處延伸，加強了畫面的空間感，並具有韻律美感。

九宮格與三角構圖

把水壺當作畫面的主體，置於左側的垂直分割線附近，在畫面中非常顯眼，並與水杯和襯布構成了一個三角形，展現出穩定均衡的畫面效果。

● 用九宮格分割畫面，並將主體置於分割線交點附近，使主體突出又不失靈活感。

● 九宮格可以當作構圖的基礎，與其他的構圖形式結合，形成靈活或穩定的畫面效果。

【Practice】一起繪畫吧！

小港景緻

將作為畫面主體的小船放在「井」字的交叉點上，可以讓視線更集中在畫面的中心點上。

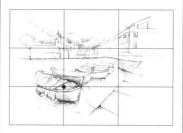

1 先用線條將畫面分成幾個部分，方便後面把需要描繪的景物合理地放在各區域的位置上。

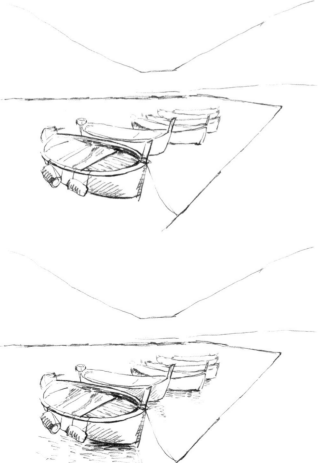

2 透過前面的九宮格構圖法，確定好主體的位置後，先從主體開始下筆，用弧線畫出這幾條小船。

3 再用 Z 字形線條簡單塗畫出小船的倒影與陰影。

| 技法回顧 |

描繪主體旁邊的線條時，可以
適當加重力道。

靠近主體的
線條可以畫
深一點。

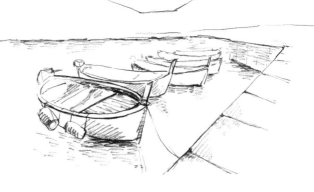

4 用較為肯定的筆觸，畫出靠前的線條，
遠處的漣漪用曲線快速塗畫出來即可。

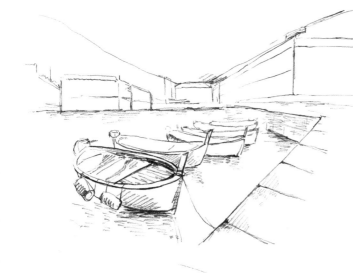

5 用長斜線畫出遠處的房屋。描繪時，
可以適當放鬆用筆力道。

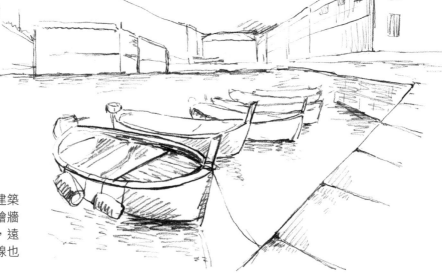

6 繼續用短排線畫出右側建築
物上的窗戶與陰影。描繪牆
面時，近處的色調較深，遠
處的色調逐漸變淺，排線也
逐漸稀疏。

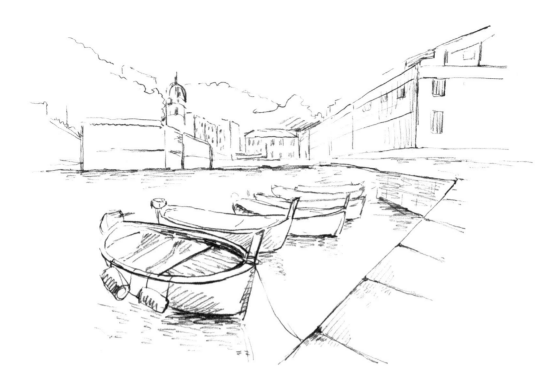

7 用短直線簡單描繪遠處房屋上的窗戶。更遠一些的山坡用起伏的曲線勾畫出大致的輪廓即可。

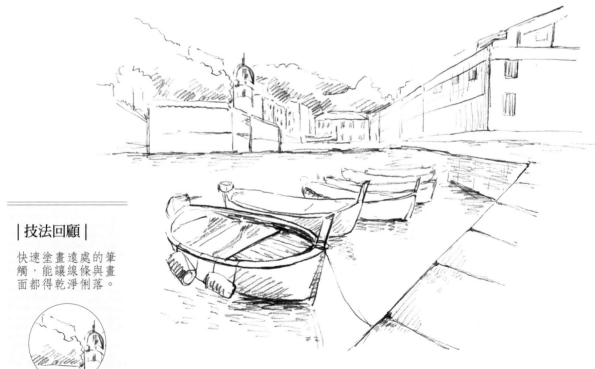

| 技法回顧 |

快速塗畫遠處的筆觸，能讓線條與畫面都得乾淨俐落。

8 使用連續性的斜向排線，將遠處山坡的陰影塗畫出來。色調可以處理得淺一些，以免搶了前面的主體位置，讓畫面更有節奏感。

×【Notice】自學盲點

主體的位置安排不合理

構圖時，我們可以利用九宮格構圖法，將主體安排在分割線交點的位置，這樣的構圖既能突顯主體，又可以讓畫面靈活透氣。如果將主體放置在過於中間或邊緣處，畫面就會產生呆板或不平衡的感覺。

九宮格法並非唯一準則

九宮格法只是眾多構圖方法中的一種，不符合九宮格構圖法的畫面也不一定就是錯的。在實際的構圖中，要根據繪製的畫面，靈活使用合適的構圖法則，只要能達到平衡與變化的和諧統一就可以了。

實例分析

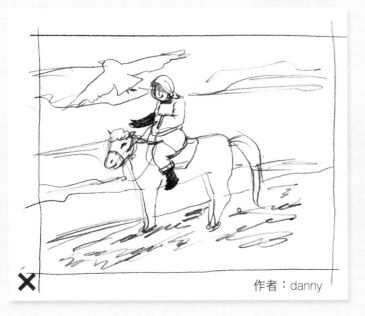

作者：danny

在這幅作品中，人物和馬都面向左側，而且也處於畫面中間偏左的位置，使得人物前面的空間太小，讓構圖產生擁擠感。

臨摹自《速寫的訣竅》P117

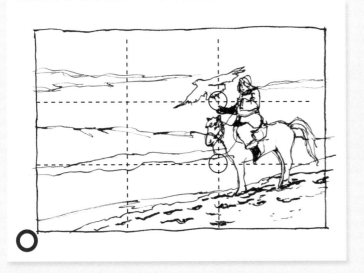

利用九宮格構圖法，將人物安排在右側的兩個交點附近，可以突顯畫面中的主體，左側的留白也能讓畫面充滿透氣感。

4.4
換個角度觀察，
物體形狀也不同

透視其實很好理解，當我們從不同的角度和距離觀察物體時，它的形狀和大小都會發生變化。下面就一起來觀察生活中的透視吧！

 從不同角度觀察幾個小物，並試著把它們畫下來吧！

◆ 觀察不同角度的水杯

從不同角度觀察這個水杯，它的形狀會不一樣。這是因為改變觀察角度後，物體離眼睛的遠近不同，離眼睛越近，物體越大，離眼睛越遠，物體越小，簡單來說，就是近大遠小。

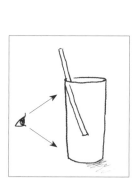

平視：在平視角度下，眼睛到杯子各部分的距離一致，此時看到的杯口和杯底大小是相同的。

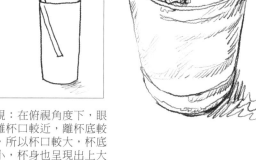

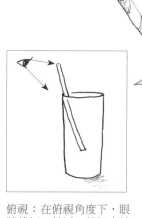

俯視：在俯視角度下，眼睛離杯口較近，離杯底較遠，所以杯口較大，杯底較小，杯身也呈現出上大下小的變化。

4.5
速寫也要注意
近大遠小的透視要點

透過練習觀察不同角度下的物體，想必你對透視原理已有所理解。這個原理就是我們之前提到的「近大遠小」，速寫時也要遵循這個原理。

 參考右側的講解，一起畫出它們正確的透視變化吧！

◆ 用「近大遠小」畫速寫

「近大遠小」的透視原理對任何事物都是通用的，只有符合了透視原理，畫出來的物體才會更加真實立體。所以在平時作畫中，也要隨時用這個原理來判斷畫面是否準確。

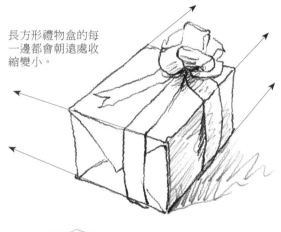

長方形禮物盒的每一邊都會朝遠處收縮變小。

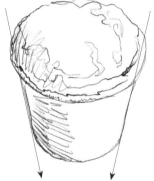

冰淇淋上面的口比較大，下面的口比較小，邊緣向下收縮變小。

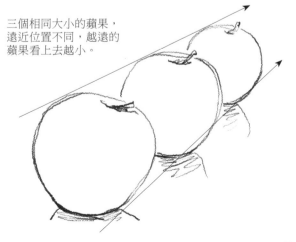

三個相同大小的蘋果，遠近位置不同，越遠的蘋果看上去越小。

4.6
觀察透視的好幫手
一視平線與消失點

視平線和消失點並非真實可見，但是掌握了這兩個重點，可以幫助我們妥善學習和理解透視。

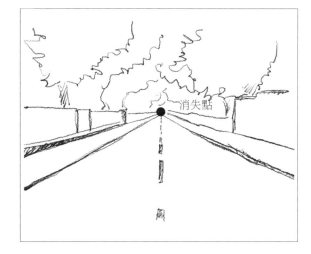

◆ 視平線

視平線是觀察物體時，從眼睛出發與地面所平行的一條虛擬線。觀察物體時，眼睛的高度會決定視平線的位置。

◆ 消失點

幾條平行線因為「近大遠小」的原理，它們之間的距離越遠會越窄，最終在視線中交會於一點，這個點就是消失點。

掃描看影片，
學習視平線與消失點

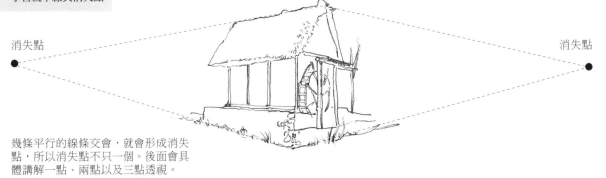

幾條平行的線條交會，就會形成消失點，所以消失點不只一個。後面會具體講解一點、兩點以及三點透視。

- 觀察物體時，從眼睛出發，並與地面平行的一條線即為視平線。
- 幾條平行的線條向遠處收縮交匯於一點，就是消失點。

【Practice】一起繪畫吧！

悠閒的貓咪

繪製貓咪時，可以將右側近處的線條畫深一些，然後在遠處身體靠後的地方輕塗排線，表現出近大遠小的透視感。

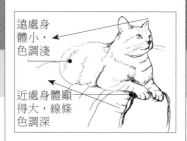

遠處身體小，色調淺

近處身體顯得大，線條色調深

用具有深淺變化的線條，表現出畫面的透視關係。

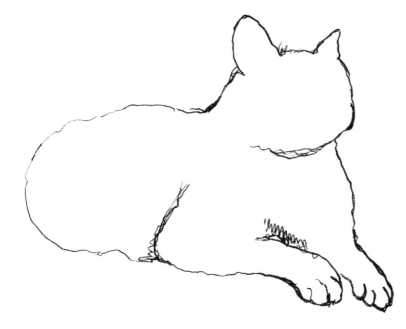

1 先用曲線勾畫出貓咪的外形輪廓，確定大致的透視關係。

| 技法回顧 |

受透視的影響，貓咪的身體會呈現近大遠小的透視變化。

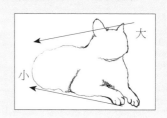

大

小

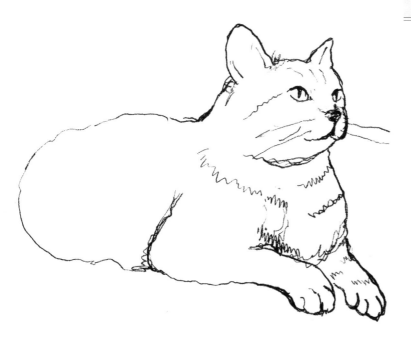

2 用較深的線條，疊畫出貓咪右側的輪廓。面部的五官線條以及花紋都可以畫得略重一些。

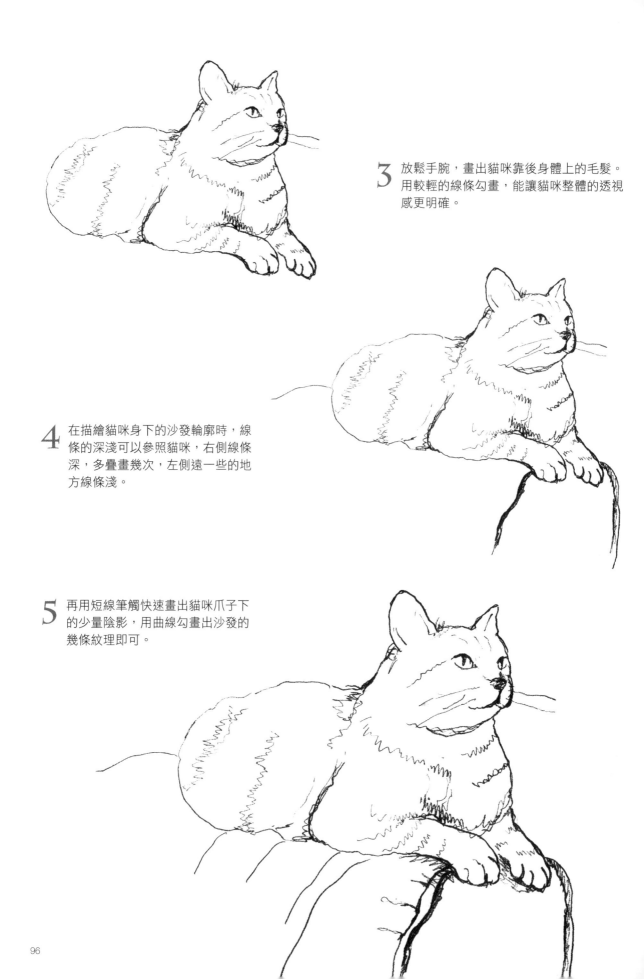

3 放鬆手腕，畫出貓咪靠後身體上的毛髮。用較輕的線條勾畫，能讓貓咪整體的透視感更明確。

4 在描繪貓咪身下的沙發輪廓時，線條的深淺可以參照貓咪，右側線條深，多疊畫幾次，左側遠一些的地方線條淺。

5 再用短線筆觸快速畫出貓咪爪子下的少量陰影，用曲線勾畫出沙發的幾條紋理即可。

×【Notice】自學盲點

初學畫畫時，將透視理解得過於複雜

翻閱關於透視的專業書籍，就會發現，透視理論非常繁雜晦澀，初學者很難理解，因而放棄學習透視。其實在作畫時，只要掌握「近大遠小」這一點即可，等入門之後再深入研究，便會輕鬆許多。

沒有畫出物體的近大遠小

「近大遠小」是透視中最基礎、也是最重要的原理，任何寫實類的藝術作品，都符合這個原理。實際作畫時，可以經常使用這個原理，檢驗自己的作品是否準確，很多初學者的畫作中，都容易出現沒有畫出物體近大遠小的錯誤。

實例分析

× 作者：小天使

臨摹自《速寫的訣竅》P89

這幅作品中的線條運用得很流暢，蘋果的外形和質感都表現得很準確，可是沒有注意畫出蘋果「近大遠小」的透視變化，使得後面的蘋果彷彿要掉出畫面了。

○

仔細觀察比對，就會發現遠處的蘋果看上去要比近處的蘋果小。將這一點準確地畫出來，畫面會更加和諧自然，空間感也更強。

4.7
學會一點、兩點和三點透視，就能畫好各個角度的速寫

我們觀察物體時的角度不同，看到的透視變化也不一樣，總共有一點、兩點和三點透視等三種，掌握了這三種透視變化，就可以畫好各個角度的速寫。

◆ 一點透視

一點透視就是指畫面中只有一個消失點，並且會相交於視平線上。在一點透視的角度下，畫面會產生很強烈的縱深感，將其運用在風景速寫中，可以表現出畫面強烈的空間感。

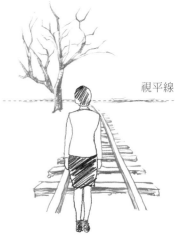

從正面平視觀察物體，視平線與地面在同一水平線上。

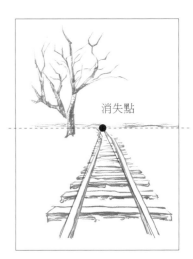

鐵軌向遠處延伸相交於一點，畫面中只有一個消失點，並且在視平線上。

◆ 兩點透視

顧名思義，兩點透視也就是指畫面中有兩個
消失點的透視情況。在這個角度下，可以看
到物體的兩個面，縱向邊線與地面垂直，而
兩條橫向的邊線向兩側慢慢收攏，最終交匯
於兩個點。

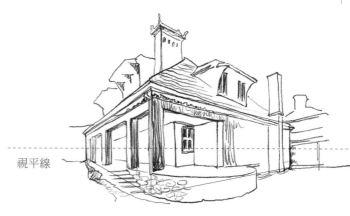

視平線

可以看到房屋的兩個側面，而且
視平線在房屋的中間位置，縱向
邊線是平行的。

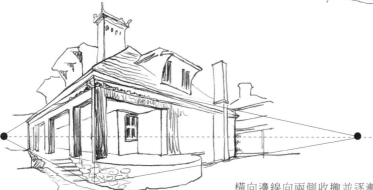

橫向邊線向兩側收攏並逐漸交匯於兩
個點，這兩個點都在視平線上。兩點
透視可以表現出物件的立體感。

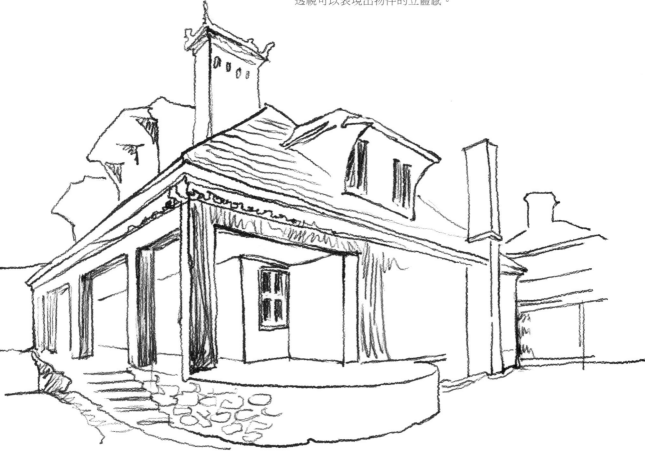

◆ 三點透視

在三點透視的情況下，處於仰視或俯視的角度時，畫面會產生三個消失點，其中有兩個消失點在視平線上。這種透視角度適合表現建築物宏偉壯觀的效果。

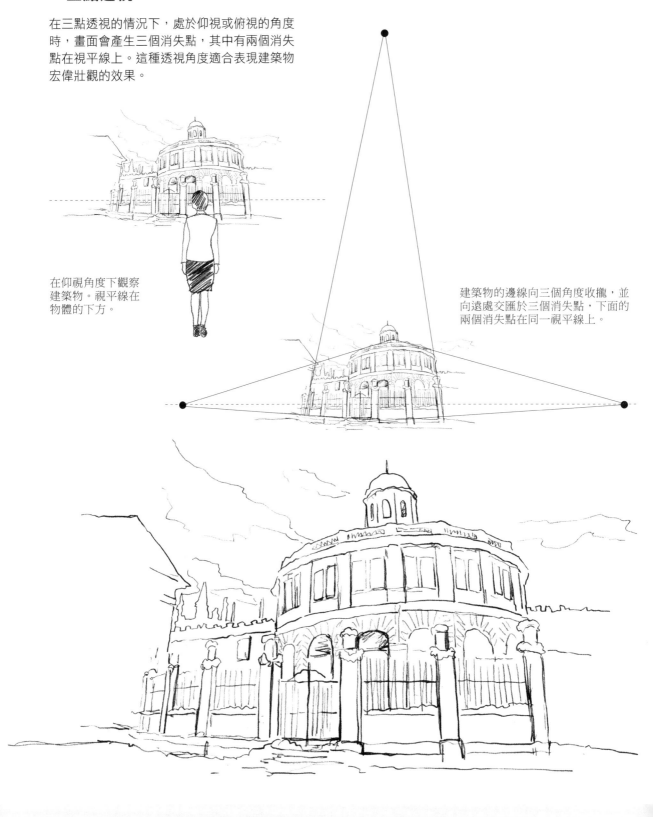

在仰視角度下觀察建築物。視平線在物體的下方。

建築物的邊線向三個角度收攏，並向遠處交匯於三個消失點，下面的兩個消失點在同一視平線上。

● 從正面平視觀察物體，會產生一個消失點，畫面具有強烈的縱深感。

● 在仰視或俯視的角度下，會產生三個消失點，適合表現宏偉壯觀的建築。

【Practice】一起繪畫吧！

書本

我們可以看到這些書本的頂面，因此可以得知，這是一個在俯視角度下的三點透視。描繪時，一定要注意這一點。

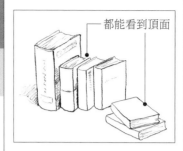

— 都能看到頂面

俯視角度下的書本，不論是立著，還是放倒，都能看到頂面。

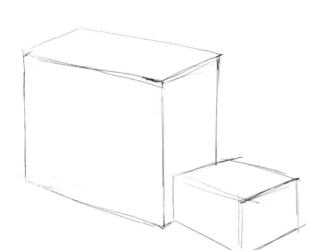

1 先用簡單的線條，畫出書本的大致透視效果，後續在描繪細節時，可以讓我們畫出更準確的透視。

2 從右側兩本放倒的圖書開始描繪，在確定好的框架內，用直線勾畫出來。

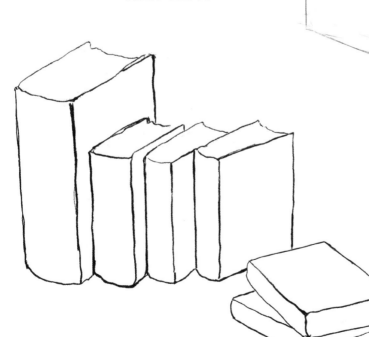

3 繼續畫出左側立著的一堆圖書。注意縱向線條可以畫得肯定一些。

順著書本方向來描畫書頁的筆觸線條，可以使畫面更為協調。

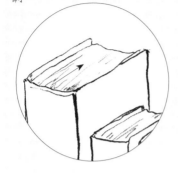

4 用細線描繪書頁的質感。繪製時，可以放輕力道快速塗畫。這樣能與輪廓邊線區分開。

5 將鉛筆放倒一些，用連續的筆觸鋪畫出暗面的色調。繪製陰影時，用較大的力道畫深一點就可以了。

6 用方框和隨意的連續線條，簡單表現出書背上的圖案，讓畫面效果更豐富。

✕【Notice】自學盲點

不會區分兩點透視和三點透視

有一些人看完前面的講解，可能還是覺得兩點透視和三點透視比較像，感覺難以區分。其實只要判斷出觀察的角度就可以了。如果是平視角度，就是兩點透視，仰視或俯視時，就是三點透視啦！

三點透視時忽視了縱向收縮的邊線

在三點透視的情況下，物體會有三條邊線向遠處透視收縮。而初學者在描繪此類物體時，往往會注意到比較明顯的橫線收縮，而忽視了較不明顯的縱向收縮，這樣景物就會畫得很奇怪。

實例分析

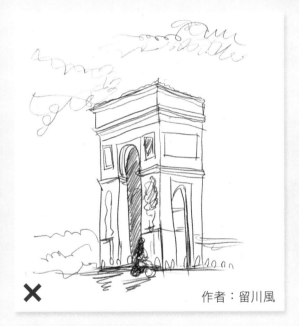

✕

作者：留川風

臨摹自《速寫的訣竅》P87

以仰視的角度觀察建築物，會產生三點透視的情況，而在這幅作品中，只表現出橫向的收縮，縱向的邊線卻是平行的，使得建築物缺乏真實感。

正確示範

先用幾何形狀畫出建築物的外形，三條邊線分別向遠處透視收縮，在此基礎上描繪出建築物的外形和細節，看上去更加宏偉壯觀。

4.8
善用不同筆觸，區分畫面遠近

不同遠近的物體，除了近大遠小之外，還會呈現出近實遠虛的透視變化。用不同深淺粗細的筆觸畫出這種變化，便可以區分畫面遠近，加強空間感。

◆ **遠景的畫法**

遠景用細而淺的線條來繪製輪廓，筆觸可以相對模糊一些，不用描繪過多的細節。

掃一掃

掃描看影片，學習用筆觸區分遠近

船隻向遠處逐漸變小，輪廓線條也變得細而淺。

◆ **近景的畫法**

畫近景時，用粗且深的線條來繪製輪廓，並用清晰的筆觸畫出較多的細節。

- 用不同深淺粗細的線條變化表現近實遠虛，可以區分畫面遠近，加強空間感。
- 遠景用細而淺的線條繪製，細節較少；近景用粗而深的線條繪製，細節較多。

【Practice】一起繪畫吧！

看書的女孩

利用不同的線條筆觸，描繪女孩看書的情景，也能區分出主次虛實。

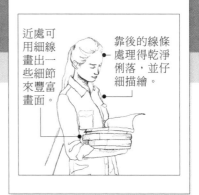

繪畫重點

近處可用細線畫出一些細節來豐富畫面。

靠後的線條處理得乾淨俐落，並仔細描繪。

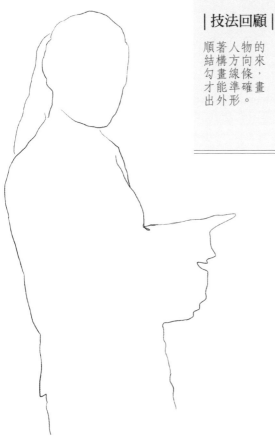

| 技法回顧 |

順著人物的結構方向來勾畫線條，才能準確畫出外形。

1 仔細觀察人物，用線輕輕畫出女孩的外形比例和輪廓，可以幫助我們準確畫出細節。

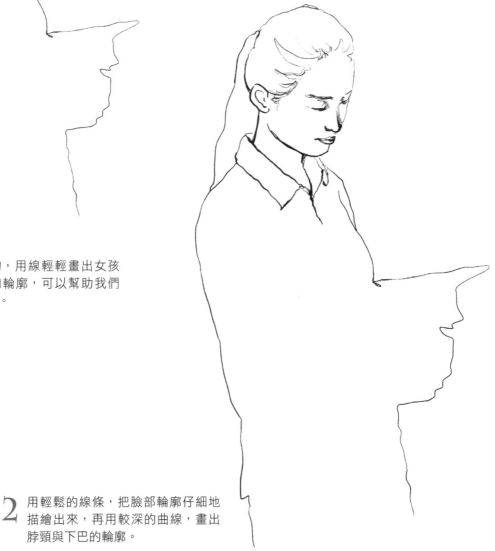

2 用輕鬆的線條，把臉部輪廓仔細地描繪出來，再用較深的曲線，畫出脖頸與下巴的輪廓。

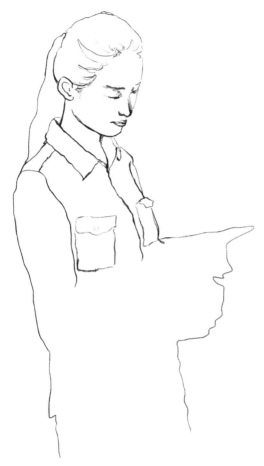

| 技法回顧 |

描繪時，注意
靠近視線的線
條輪廓要畫重
一些，遠處要
輕一點。

重　輕

3　從上往下仔細畫出衣服上的口袋以及外形
　輪廓。用不同粗細的線條區分出主次。

| 技法回顧 |

遠處放輕力道勾
出邊線即可。

書本靠前的部分
在用線時，可以
稍微用力，用連
續的筆觸將暗面
區域塗畫出來。

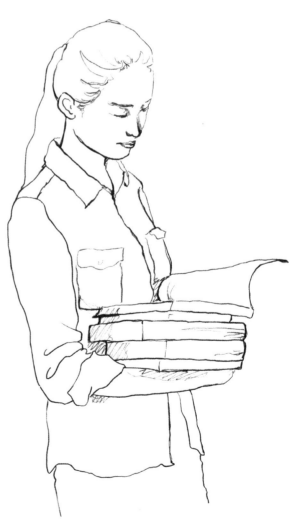

4　在最靠近視線的地方，用連續的線條筆觸將書
　本陰影表現出來。這樣可以使前方有細節，與
　靠後的地方做出區分。

| 技法回顧 |

順著衣服的形狀描繪出衣褶。注意用線可以輕柔一些，與衣服輪廓線條分開。

放輕力道，活用手腕的力量來描繪褶皺紋理。

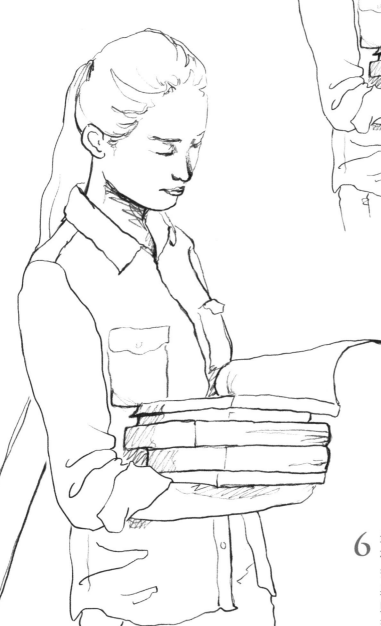

5 用具有輕重變化的線條，將衣服上的皺褶和脖頸下的陰影部分塗畫出來。

6 最後，用細線勾畫出靠後的欄杆。在整幅圖中，前方的用線可以有更多的線條變化，如細線的陰影排列與加重邊線。右側肩膀、臉部輪廓則輕畫處理。透過筆觸變化區分出畫面的主次。

✕【Notice】自學盲點

畫面遠近的刻畫程度一致

速寫時,如果畫面遠近的刻畫程度是一樣的,就很難畫出遠近關係和空間感。其實觀察生活中的物體可以發現,離得近的物體看上去細節清晰,離得遠的物體會比較模糊。所以近處的細節要畫得豐富一點,遠處則簡單描繪,以增強畫面的空間感。

筆觸沒有深淺粗細的變化

描繪不同遠近的物體時,也需要用不同深淺和粗細的筆觸繪製,近處的用線深,遠處的用線淺,藉此區分出畫面的前後關係。如果前後景物都用相同的筆觸描繪,畫面就會比較平面化。

實例分析

✕

作者:Alices

臨摹自《速寫的訣竅》P90

這幅作品的用線比較流暢,也畫出了正確的透視關係。由於畫面遠近的筆觸沒有粗細深淺變化,所以整幅作品看起來很平面,缺少空間感。

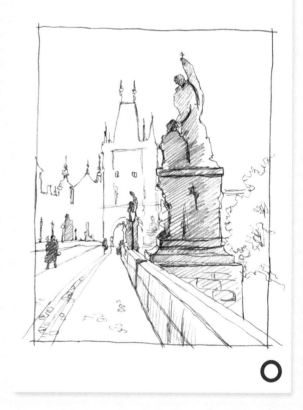

○

正確的方法是,前面的石雕用較深的線條描繪輪廓,細節表現也更加豐富;遠處的建築物則用稍淺的線條繪製,不用描繪過多細節。這樣就可畫出前後關係,使畫面的空間感更強烈。

檢測你的「戰鬥力」——行駛的列車

 利用本章所學畫出行駛的列車吧！

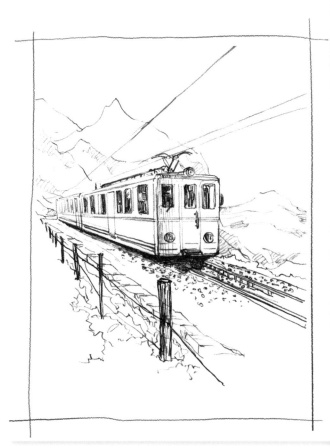

基本合格！

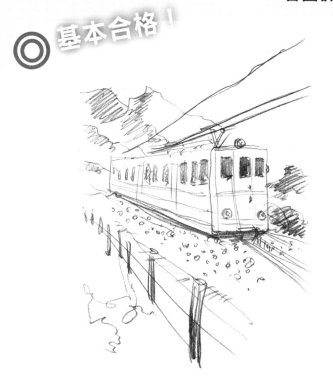

○ 列車的透視基本正確，構圖比較合理，並用不同深淺的筆觸畫出了空間感。

✕ 鐵軌旁的欄杆稍稍偏離，透視不是很準確。

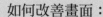

如何改善畫面：

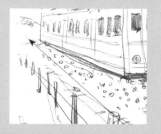

欄杆和列車應該向遠處逐漸靠攏，畫面會更有延伸感。

繼續加油！

○ 畫面中列車和欄杆的透視基本正確，構圖也比較合理。

✕ 沒有用不同深淺的筆觸，區分出畫面的前後關係。

如何改善畫面：

列車右側與視點比較近，用較深的線條表現；列車左側離視點較遠，用較淺的線條繪製，加強空間感。

✕ 重畫一張吧！

○ 畫出了列車近大遠小的透視關係，空間感也比較強。

✕ 沒有畫出下方的欄杆，使得畫面不完整，構圖也失衡。

如何改善畫面：

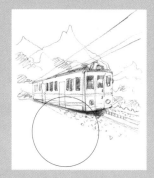

參考原圖，在列車下方畫出欄杆，以平衡畫面的構圖，讓作品更加完整。

✕ 重畫一張吧！

○ 構圖比較合理，從外形可以看得出畫面所要表現的內容。

✕ 透視關係不正確，線條運用過於散亂。

如何改善畫面：

列車正面的左側邊線較長，右側邊線較短，才符合透視的原理。此外，需要用更流暢肯定的線條來繪製。

【人物訪談】 你問我答

插畫師簡介：小巴老師，想像力豐富，速度奇快，可以在你削一支鉛筆的時間，完成一幅即興小品！素描時，可以迅速切中要點，快速畫出高完成度的作品！思緒敏捷、言辭犀利同時個性十足的神筆小巴，可以帶你打怪成大神！

代表作品：《風景繪》《狗狗繪》、12 天速寫集訓課（線上課程）、不枯燥的素描課（線上課程）

Q1：一點透視、兩點透視感覺太難懂了，有沒有簡單的方法來理解透視呢？

 對比是一個最基本的技能。例如描繪一個帶杯把的杯子時，有些人常把杯把畫太大，看起來非常彆扭，因為他們沒有對比杯身和杯把的比例。多參考、多對比，才能把比例畫準確，但是除了對比之外，還有一個經常被人忽視的部分，就是物體本身，你可以去摸一摸杯子的杯把，握住它感受一下杯把和杯身的大小關係，這樣你就會下意識地去控制杯把的大小了，這樣的方法同樣也能用在繪製人物五官、身體結構等物件上。

Q2：畫出來的速寫看上去很平面不太好看，請問小巴老師要怎麼解決這個問題？

 速寫太平面一般是因為繪畫時，線條粗細變化比較少或光影效果不明顯，試試把畫面中最主要的線條，比如輪廓大的地方，或者轉折比較多的地方，以及接近暗部的邊緣線條都加深。光影方面則需要明確找到黑白灰，用 B 數較高的鉛筆，或直接用炭筆來畫。如果還是顯得平面，可以嘗試加重暗部，加上一點點影子，馬上就會有立體感。

Q3：當要畫的東西比較多，想都畫進去時，結果就很雜亂，可以請小巴老師分享一些解決的方法嗎？

 這其實就是畫面的取捨問題。畫面中有一個主體就可以啦！剩下的部分只要根據自己想呈現的畫面效果，考慮要不要畫，減少過於細碎的細節就能讓畫面變簡潔。主體要畫得細緻一點，然後周邊的物體畫得簡略一些，也可以在一定程度上解決這個問題。

用光影讓速寫作品更有感染力

光影是速寫中非常有趣的內容,因為光影可以表現出物件的立體感,使畫面更加生動;還可以營造出畫面的藝術氛圍,提高速寫作品的感染力。

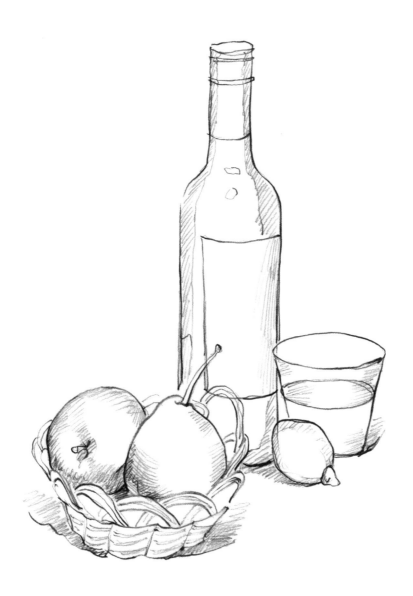

5.1
速寫時也要有光影變化

一幅好的速寫作品，不僅要畫出物件的外形，更需要透過線條的輕重變化和塊面來表現出物件的明暗關係，使畫面更具活力。

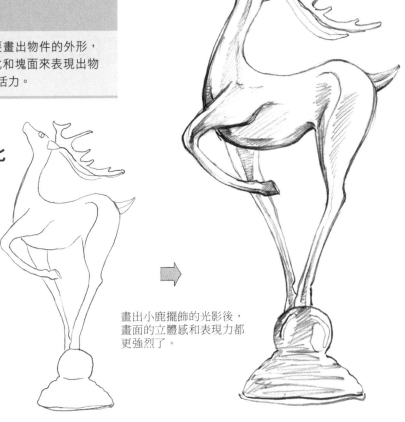

◆ 為什麼要有光影變化

光影可以使畫面獲得豐富的明暗變化與層次，使繪畫作品具有立體感。而且運用光影還能讓描繪的物件更加搶眼，是一件非常有趣的事情。

畫出小鹿擺飾的光影後，畫面的立體感和表現力都更強烈了。

◆ 表現光影的方法

① 用線條表現明暗：透過線條深淺，能表現出明暗變化，亮面處用線較淺，暗面用線較深。

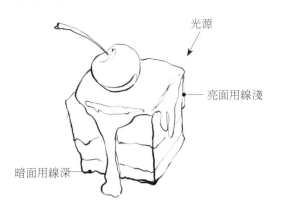

光源

亮面用線淺

暗面用線深

② 結合色塊表現明暗：將線條和塊面結合，可以使物件的明暗層次更豐富。通常在暗面排線畫出色塊，亮面留白即可。

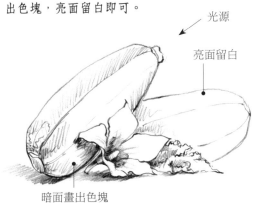

光源

亮面留白

暗面畫出色塊

- 有明暗變化，增強物件的立體感和表現力。
- 利用線條深淺，可以畫出明暗變化，結合塊面，能使明暗層次更豐富。

【Practice】一起繪畫吧！

小鹿擺飾

繪製擺飾的外形時，可以將左側的線條畫深一點，以表現出明暗變化，然後在暗面排線加強立體感。

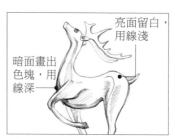

1 從頭部開始畫起，頭部和背部的線條較淺。胸部的線條要畫深一點。

2 繼續用較大的力道，將腹部和抬起的腿畫深，另一隻腿的色調畫淺，讓空間感更強烈。

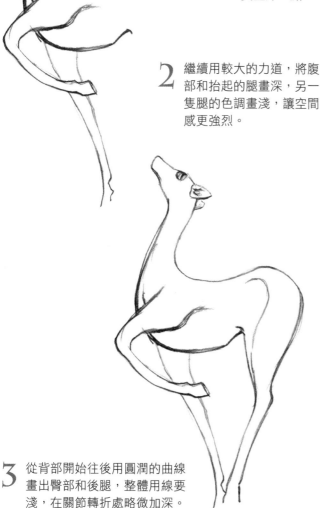

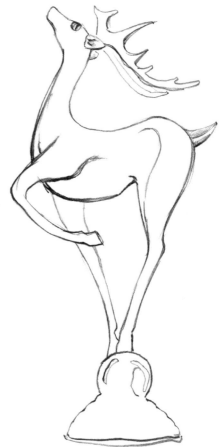

3 從背部開始往後用圓潤的曲線畫出臀部和後腿，整體用線要淺，在關節轉折處略微加深。

4 在一個半圓形的下方，畫出連續的波浪線，並描繪出條形反光位置。這樣擺飾的底座就畫好了。

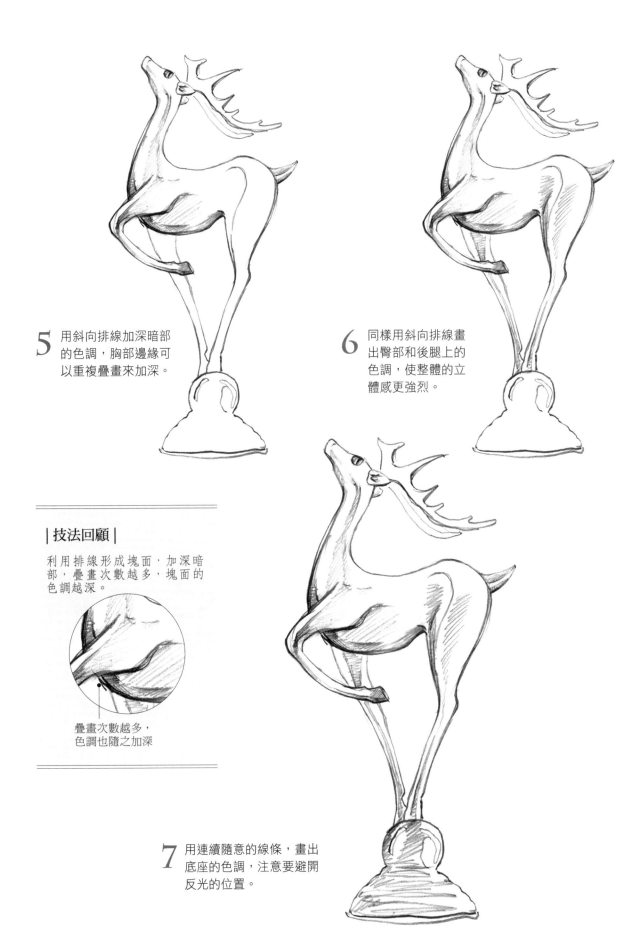

5 用斜向排線加深暗部的色調，胸部邊緣可以重複疊畫來加深。

6 同樣用斜向排線畫出臀部和後腿上的色調，使整體的立體感更強烈。

| 技法回顧 |

利用排線形成塊面，加深暗部，疊畫次數越多，塊面的色調越深。

疊畫次數越多，色調也隨之加深

7 用連續隨意的線條，畫出底座的色調，注意要避開反光的位置。

×【Notice】自學盲點

沒有畫出光影變化

速寫時，如果只是簡單地用線條勾勒外形，這樣的作品會缺少藝術感染力。好的速寫應該利用線條的輕重變化，將物體的明暗關係展現出來，再結合色塊，就能讓畫面的層次更豐富。

用線與物體光影不一致

表現速寫中的光影變化時，必須統一畫面中的光影關係。暗面用線深，亮面用線淺。若亮面用線深，就會適得其反了。

實例分析

作者：查理 CC

這幅作品中的用線流暢，也準確繪製出每個物體的外形，但是沒有畫出明暗變化，所以看上去缺乏立體感，整個畫面也比較平淡。

臨摹自《速寫的訣竅》P88

利用具有輕重變化的線條，畫出每個物體的外形，然後再排線加深暗面色調的陰影，這樣可以表現出立體感，畫面也更吸引人。

5.2
確定光源方向，才能畫好光影

在光源照射下，物體會產生亮面、暗面、陰影等不同的光影變化。所以想畫好光影，就得先透過觀察，判斷出光源的方向，再結合物體本身的形狀，就能畫好光影了。

亮面：受光面，在實際繪畫中留白即可。

暗面：沒有受光的面，色調較暗，可以利用排線和色塊來表現。

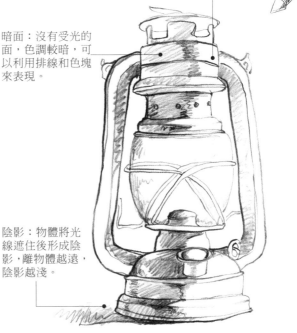

陰影：物體將光線遮住後形成陰影，離物體越遠，陰影越淺。

◆ 速寫中的光影

學過素描的人，一定對「三大面五大調」不陌生（也就是物體受到光線照射後，明暗變化的規律），但是速寫的光影變化不用畫得如此細緻，只要區分出亮面、暗面和陰影即可。

◆ 判斷光源的方向

在表現物體的明暗之前，需要先找到光源方向，這樣就能清楚判斷物體的明暗關係。一般來說，光源在陰影和暗面相對的方向，所以透過陰影和暗部，比較容易找到光源。

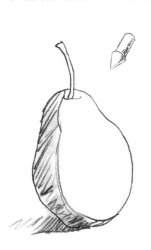

斜側光：這是比較常見的光源方向，例如陰影和暗部在物體的左下方，光源就在右上方。

頂光：這是在舞臺中常用的燈光，暗部和陰影在物體的下方，光源就在上方。

正面光：在物體的邊緣處有些許的暗部，陰影在後方，光源就來自正前方。

逆光：畫面整體較暗，暗部和陰影都在物體的正前方，光源就來自後方。

一般光源是在陰影和暗部的反方向，不同光源下的明暗變化不同。

◆ 光影的形狀

除了光源之外，物體本身也會對光影產生影響，光影的形狀與物體形狀有關。下面就以一組正面光源下的靜物，觀察不同物體的光影特點吧！

蘋果是一個球體，暗部的形狀是自然的圓弧形漸層，亮部類似一個圓形。

酒瓶的瓶身是圓柱形，暗部形狀與柱身平行，亮部為長方形。

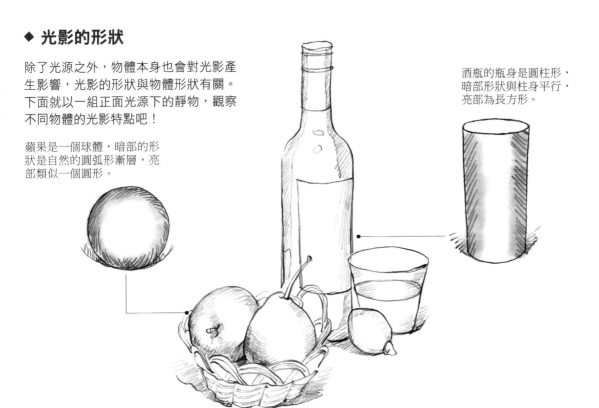

參考圓錐體的明暗變化，畫出冰淇淋上的光影吧！

圓錐體的暗部為一個三角形，頂面的圓形和左側的小三角形為亮面。

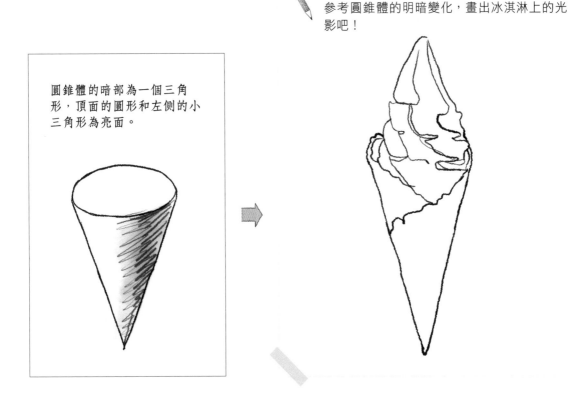

 不同形狀的物體，光影也不一樣，這點與物體本身的形狀有關。

【Practice】一起繪畫吧！

復古油燈

作畫之前，要先觀察，確認畫面中油燈的光源方向，這樣就能判斷並表現好明暗關係了。

1 從燈帽開始刻畫，橫向的線條為向上彎曲的弧線。

2 描繪燈身時，由於光源來自右側，所以右側的線條要畫淺一點，左側要畫深一點，將明暗關係區分出來。

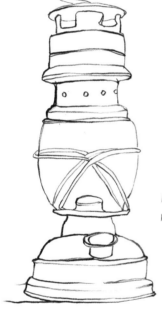

3 畫出燈罩上彎曲的鐵絲和燈座，注意後方的鐵絲色調要略淺。然後在油燈左側畫出陰影的輪廓。

| 技法回顧 |

描繪油燈外形時，可以用測量法來確定各部分的比例關係。把燈帽的長度記為 A，燈身約為1.5A，燈座約為 A。

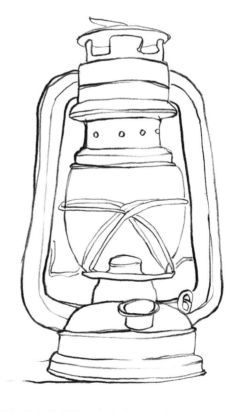

4 用較為肯定的線條，畫出左右兩側的把手，以表現出堅硬的質感，注意轉折處的色調要畫深一些。

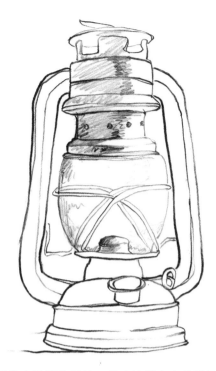

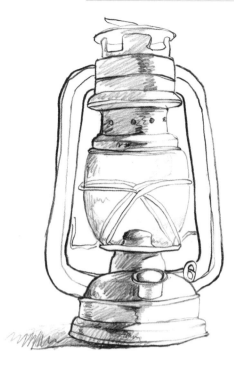

5 用隨意連續的排線，畫出油燈上方的暗面，在暗面和亮面銜接處，重複疊畫加深色調。燈罩為玻璃材質，所以色調要淺一些。

6 繼續排線，畫出燈座上的暗面和陰影。繪製陰影時，燈座底部的色調較深，朝向遠處的色調逐漸變淺。

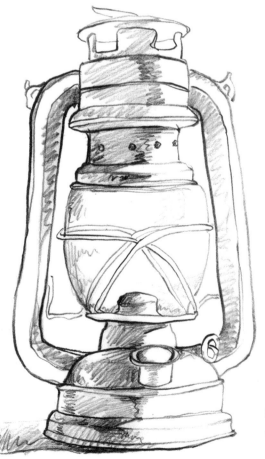

| 技法回顧 |

燈帽為圓柱形，所以它的暗部也類似長方形。

7 用連續性的排線，從上至下畫出兩側把手的暗面，上下端的色調較深，中間可以淺一點，以免將暗面畫得太呆板。

✕【Notice】自學盲點

光源不統一

速寫時，如果沒有經過仔細的觀察和分析就直接下筆，單憑感覺畫出暗面和陰影，很容易會畫錯位置，給人光源不統一的感覺。

暗部形狀與物體形狀不相符

當物體照射到光線時，形成的暗面與它本身的形狀是有關的。如果畫出來的暗部形狀與物體形狀不符，就很難表現出物體的立體感了。

實例分析

這幅作品中的用線很好，但是在暗部和陰影的色塊卻有一些問題。花瓶的暗部在左側，說明光源來自右側，但是陰影卻在花瓶的前方，而且每一朵花的暗部方向也不一致，可以看出整幅畫的光源不統一。

✕ 作者：danny

臨摹自《速寫的訣竅》P99

○

透過花瓶的暗部，可以看出光源來自右側，所以將陰影的方向也修改至物體的左側，同時調整每一朵花的暗部，就能統一光源。

5.3
分出色調深淺，
就能畫好光影變化

要畫好速寫中的光影，只要透過觀察，分出所畫物件的明暗層次，再用不同深淺的筆觸來表現即可。有時為了突顯畫面的主體，也需要主觀調整畫面的色調變化。

VIDEO 掃一掃

掃描看影片，學習
區分色調的方法

◆ 區分出色調的深淺變化

實際作畫時，有時會覺得畫面中的明暗層次太多，覺得難以下筆，此時可以用瞇眼法觀察，簡化與整合色調變化，再用不同深淺的筆觸畫出來即可。

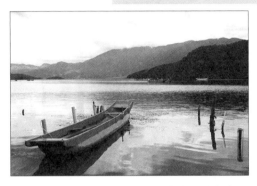

觀察整體畫面，發現這幅風景中的色調變化多，畫起來比較困難。

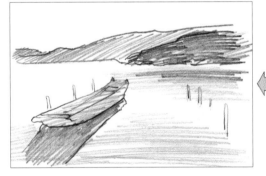

用不同的下筆力道和疊畫次數，畫出對應的明暗變化。

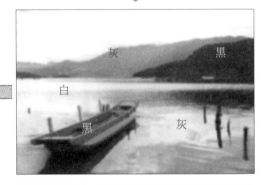

灰　黑
白
黑　灰

瞇著眼睛觀察，色調的變化減少到兩三個，這樣畫起來比較簡單。

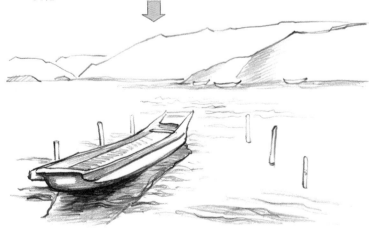

◆ 主觀調整色調

有時為了突顯畫面中的主體，或區分出畫面的前後關係，我們需要主觀調整畫面的明暗關係。
以這幅作品為例，小船是畫面中的主體，可以著重加深，簡單描繪遠處的山脈，就能突顯小船。

- 用瞇眼法觀察，減少畫面中的色調層次，再用相應色調的筆觸表現即可。
- 主觀加深主體的色調，可以使主體更突出，讓畫面的前後關係更明確。

◆ 光影和固有色

色調的深淺變化也會受到固有色的影響。固有色不同的兩個部分在光線照射下，形成的明暗變化也不一樣。

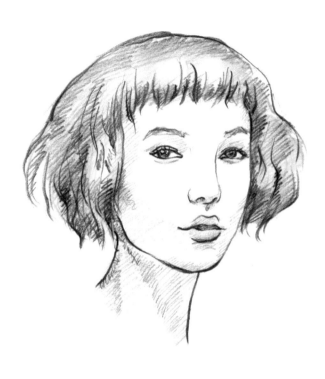

分析人物固有色

分析人物頭部的固有色，可以看出頭髮、五官的固有色較深，皮膚的固有色較淺。

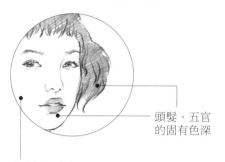

頭髮、五官的固有色深

皮膚的固有色淺

固有色對比

透過上面的分析可以看出，頭髮的固有色整體都比皮膚還深。所以同樣都處於亮面的頭髮與皮膚，頭髮色調就比皮膚深很多。

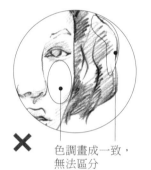

✕ 色調畫成一致，無法區分

○ 色調區別明顯，真實自然

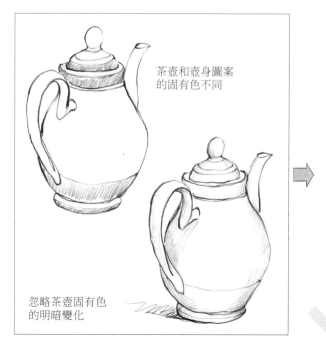

茶壺和壺身圖案的固有色不同

忽略茶壺固有色的明暗變化

 將左側的兩幅茶壺圖融合起來，畫出真實茶壺的色調變化吧！

【Practice】一起繪畫吧！

停泊的小船

在這幅畫中，小船的陰影色調最深，其次是小船和水面，遠山的色調最淺，所以要用較大的力道描繪陰影，遠山則輕輕畫出排線即可。

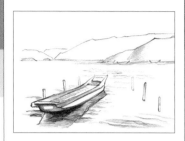

繪畫重點

小船是畫面的主體，所以色調要畫深一點，這樣它在畫面中就會更顯眼。

1 這幅畫的內容比較多，可以先畫一個取景框，並在左下方畫出小船的大小和位置。

| 技法回顧 |

受透視的影響，小船會呈現出近大遠小的透視變化。

2 用較深的線條畫出小船，陰影的輪廓可以畫淺一點，注意畫出小船近大遠小的透視感。

3 略微放鬆手腕，畫出遠處連續起伏的山脈，不用描繪過多的細節。

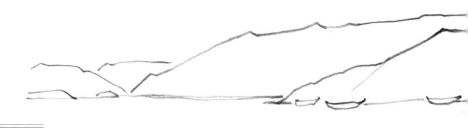

| 技法回顧 |

由於水面中有波紋的起伏,需
要用波浪形的線條來表現。

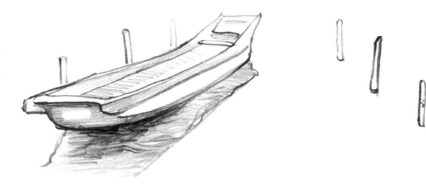

4　順著小船的輪廓方向畫出暗面的色調,用波浪形的線條畫出水
面上的陰影,離船越近的地方,色調越深。

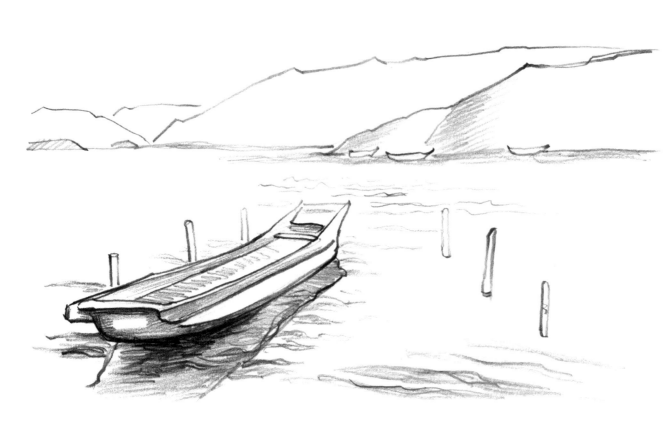

5　用波浪形的線條畫出水面上的波紋起伏,近處的色調深,
往遠處逐漸變淺,最後輕輕排線,畫出遠山的暗部即可。

╳【Notice】自學盲點

明暗層次過於凌亂

在表現明暗層次時，如果沒有從整體出發，而是一心想畫出細微的光影明暗，很容易被細節迷惑，使畫面的明暗層次過於凌亂。

明暗關係不正確

觀察出畫面的明暗關係後，需要判斷畫面中最暗、次暗以及最亮的地方，並用相對應的下筆力道和疊畫次數來表現。如果最暗的地方卻疊畫最少，明暗關係就會不正確。

實例分析

╳

作者：留川風

臨摹自《速寫的訣竅》P101

繪製這幅風景時，沒有從整體出發，而是陷入細節當中，想畫出很細微的明暗對比，結果實際畫出來的速寫反而比較凌亂、缺乏重點。

正確示範

用瞇眼法觀察，原本畫面中細微的色調變成模糊的整塊色調，這樣便可以輕易表現出這幅畫中的明暗變化了。

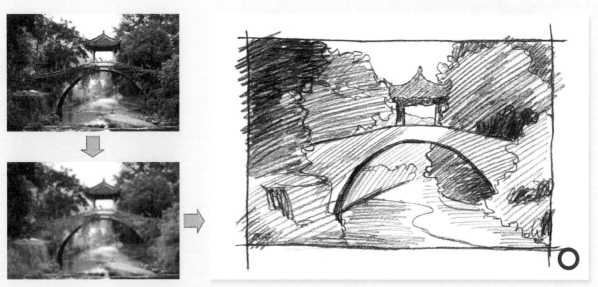

5.4
強光、弱光，畫法大不同

在不同強弱光線的照射下，物體的明暗變化也不一樣。光線越強，物體的明暗對比越明顯，光線越弱，物體的明暗對比也會越薄弱。這種光影的強弱可以用筆觸的虛實來表現。

◆ 強光的畫法

在強光照射下，物體的明暗對比很明顯，而且強光會在物體表面形成明顯的光影形狀。
繪製時，要將暗部色調畫重一些，並把暗面和亮面的分界線畫出來，使畫面的明暗對比更強烈。

◆ 弱光的畫法

在弱光下，物體的明暗變化不明顯，亮面與暗面之間的漸層也比較柔和。
繪製時，色調畫淺一點，亮面與暗面之間也不用畫出明顯的分界線。

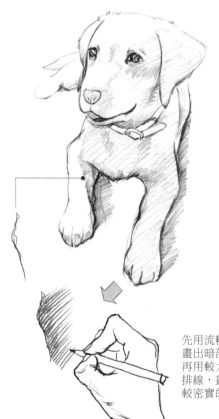

先用流暢的線條畫出暗部邊緣，再用較大的力道排線，畫出暗部較密實的色調。

放鬆手部力道，在暗面整體排線，輕輕疊畫加深即可。

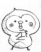

- 在強光下，物體的明暗對比明顯，暗部色調要畫深一點，並描繪出暗部的邊緣。
- 在弱光下，物體的明暗變化不明顯，暗部可以畫淺一點，也不用畫出明顯的分界線。

【Practice】一起繪畫吧！

強光下的小狗

在強光照射下，小狗表面的明暗差異非常明顯，而且強光會在小狗身上形成比較清楚的光影形狀。可以用留白和擦除方式來完成這種強光效果。

強光下物體的表現方法：

畫出明顯的分界線

加深暗部色調

1 小狗的外形比較複雜，可以先用簡單的線條畫出大致的外形，讓後面的形狀畫得更準確。

2 仔細繪製小狗頭部的外形，在耳朵上畫一些簇狀的短筆觸，表現皮毛的質感。

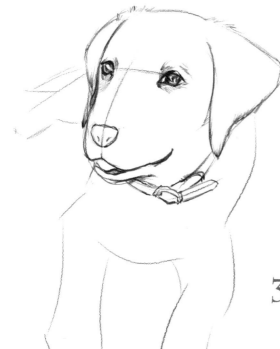

3 繼續畫出眼睛和鼻子，描繪眼睛時，要保留一些反光，使其更有神。

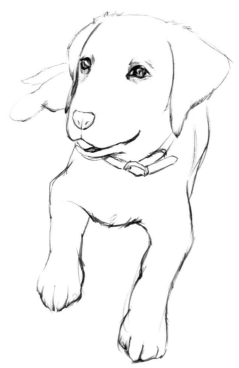

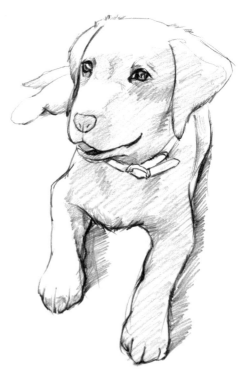

4 完整畫出小狗的身體，光源在左側，所以左側
腿部的線條要畫淺一點，以區分出小狗外形的
明暗關係。

5 先用流暢的線條勾畫出暗部的邊緣，再將鉛筆
放倒一些，鋪畫出暗面的色調。描繪陰影時，
要用較大的力道畫深一點。

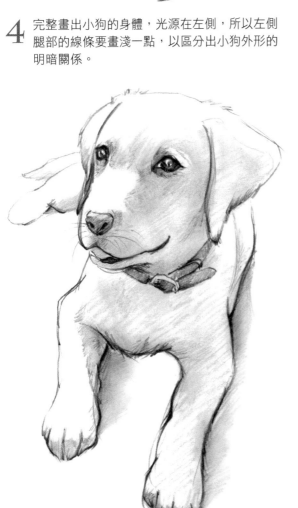

6 用紙巾將暗面和陰影的色調擦均勻，然後把鉛
筆削尖，在嘴巴上方畫出一些鬍鬚。

【Practice】一起繪畫吧！

弱光下的小男孩

弱光時，小男孩身上的明暗差異不明顯，也沒有清楚的光影形狀。此時可用柔和的線條筆觸進行描繪即可。

弱光下物體的表現方法：

亮面到暗面的漸層自然

暗面色調不要畫太深

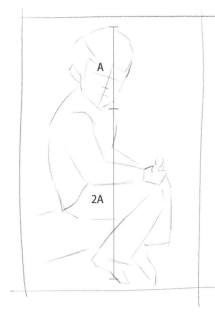

1 先用直線輕輕畫出小男孩的身體比例和動態。身體約為頭部長度的兩倍。

2 用彎曲的小短線畫出頭髮的細節，並用輕重變化的線條描繪臉部和耳朵的輪廓。

3 仔細觀察，盡量準確地畫出面部五官。接著畫出衣領和右臂，手肘處的線條要畫深一點。

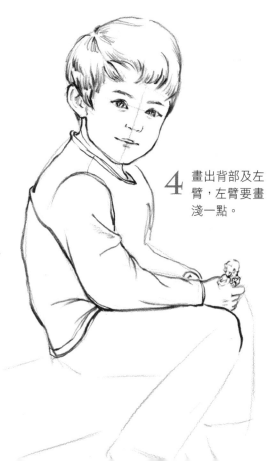

4 畫出背部及左臂，左臂要畫淺一點。

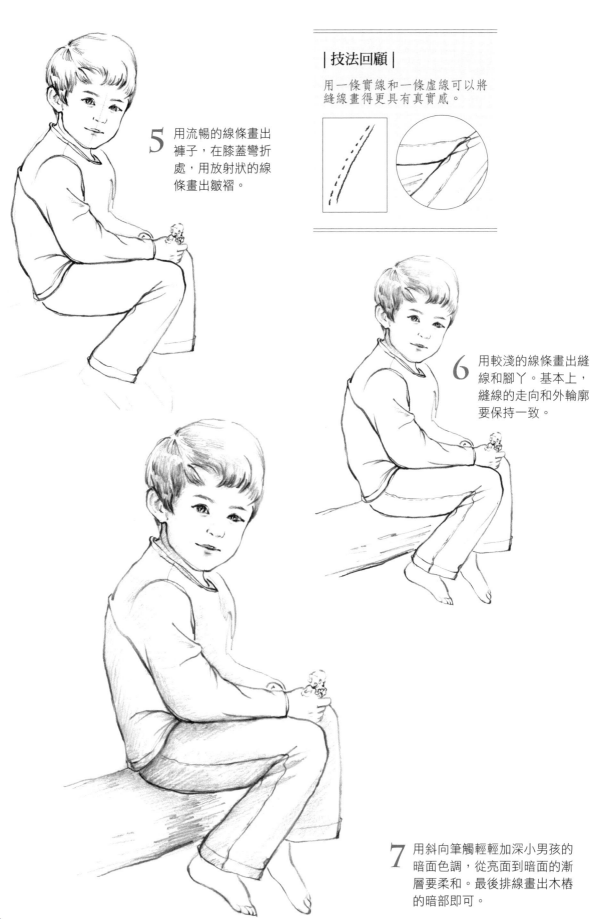

5 用流暢的線條畫出褲子，在膝蓋彎折處，用放射狀的線條畫出皺褶。

| 技法回顧 |

用一條實線和一條虛線可以將縫線畫得更具有真實感。

6 用較淺的線條畫出縫線和腳丫。基本上，縫線的走向和外輪廓要保持一致。

7 用斜向筆觸輕輕加深小男孩的暗面色調，從亮面到暗面的漸層要柔和。最後排線畫出木樁的暗部即可。

×【Notice】自學盲點

表現強光時，沒有畫出明顯的暗部形狀

物體在強光下，暗部的形狀比較明確。實際繪畫時，如果只是加深暗部，卻沒有畫出明顯的暗部形狀，就難以畫出強光的效果，也會讓畫面顯得比較髒。

表現弱光時，暗部畫得過深

在弱光照射條件下，物體表面的明暗變化並不明顯，暗部也比較柔和。如果將暗部畫得太深，就表現不出弱光下真實自然的效果了。

實例分析

想在這幅作品中，畫出女孩在強光下的效果，所以把暗部畫得很深。由於沒有畫出明顯的暗部形狀，女孩的臉部看上去很髒。此外，也要注意頭髮的色調比臉部深。

作者：叮噹貓

臨摹自《速寫的訣竅》P99

Before

After

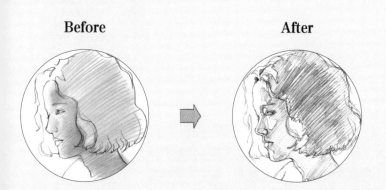

將臉上亮部的色調擦淡，並用線條在暗部的邊緣描繪，讓暗部的形狀變明顯，就能表現出強光下的效果了。然後再用排線，把頭髮的色調加深，使畫面更自然好看。

5.5
利用光影增添氛圍，讓畫面更動人

VIDEO　掃一掃

掃描看影片，
學習增添光影
氛圍的方法

光影不僅可以表現出物件的明暗關係和立體感，還可以牽動人的情感，營造出畫面的藝術氛圍。在不同的光源下，能烘托出不同的情感氛圍，平時作畫時，也需要大家多去體會和挖掘。

◆ 兩側光

當光源來自兩側時，畫面中物體的邊緣更為柔和，整體有一種朦朧的效果，可以營造出安靜溫柔的氛圍。

◆ 逆光

在逆光的場景中，畫面中有大面積的深色，也難看清楚畫面裡的細節，因而營造出神秘的藝術氛圍。而且陰影與亮光的對比十分強烈，更加突顯出畫面的戲劇性。

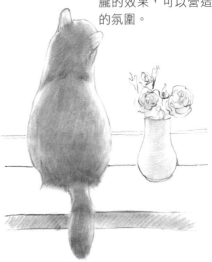

◆ 頂光

照射頂光時，人物只有頭頂和臉的局部受光，身體大部分都處於陰影中，更加突顯出這位女孩憂傷的情緒，為畫面增添了憂鬱凝重的氛圍。

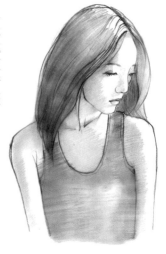

● 逆光時，畫面中深色範圍較大，細節模糊，可以營造出神秘感與戲劇性。

● 頂光時，物體只有局部受光，其餘大部分則處於陰影中，氣氛憂鬱凝重。

【Practice】一起繪畫吧！

沉思的女孩

這幅沉思女孩的神態比較憂鬱，而且頂光下，人物的陰影面積較大，更能突顯出憂傷的氛圍。

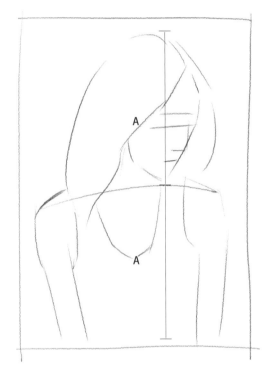

1 仔細觀察，先用線輕輕畫出女孩的外形比例和輪廓，以便後續準確地畫出細節。注意身體與頭部的長度大致相同。

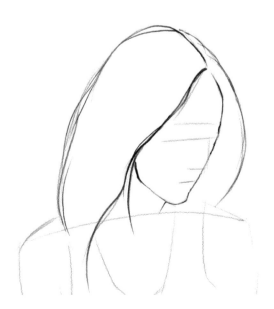

2 用輕鬆的線條把臉部輪廓仔細地勾畫出來，再用較深的曲線畫出頭髮的外輪廓。

3 仔細描繪女孩的五官細節，再用較淺的曲線，添加一些髮絲，靠近臉部的髮絲要畫密一點。

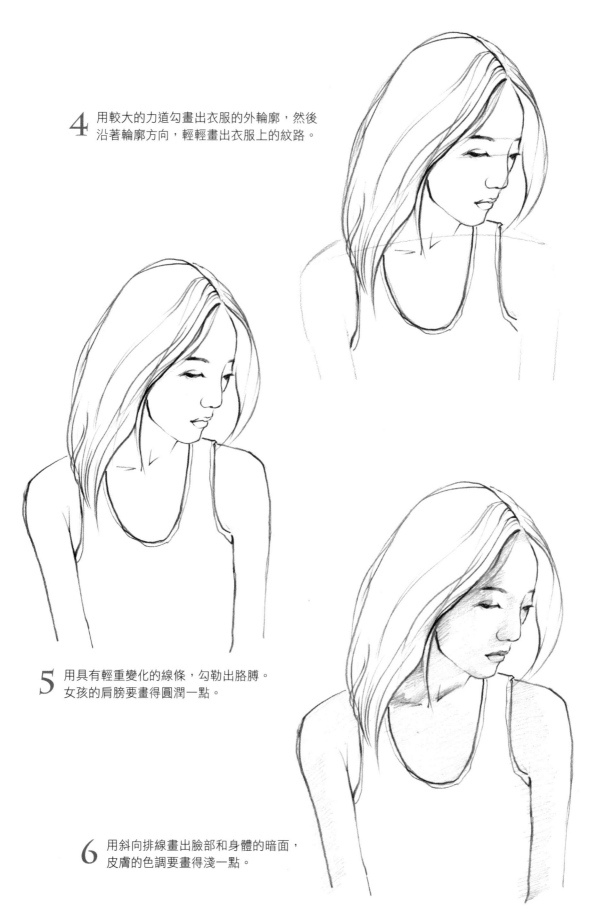

4 用較大的力道勾畫出衣服的外輪廓,然後
沿著輪廓方向,輕輕畫出衣服上的紋路。

5 用具有輕重變化的線條,勾勒出胳膊。
女孩的肩膀要畫得圓潤一點。

6 用斜向排線畫出臉部和身體的暗面,
皮膚的色調要畫得淺一點。

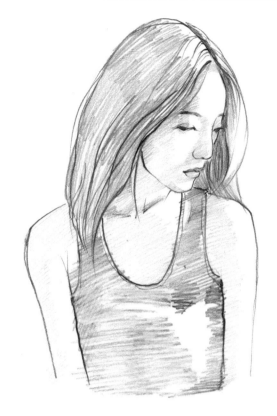

7 加大下筆力道,順著頭髮方向加深頭髮暗部色調。

8 繼續排線畫出衣服的色調,在胸前的位置留出亮部。

| 技法回顧 |

在擦拭色調時,要避開暗面和亮面銜接處,以免弄髒畫面。

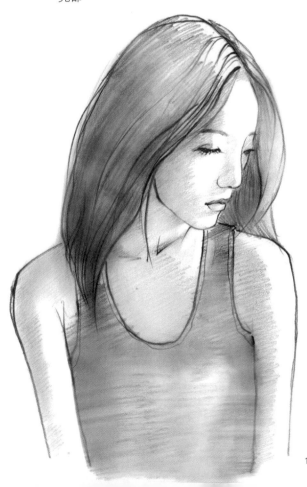

9 用紙巾順著排線的方向擦拭色調,讓畫面整體的效果更柔和細膩。

✕【Notice】自學盲點

光影氛圍表現得不夠到位

在表現畫面的光影氛圍時，需要先判斷出光源方向，再根據不同光源下的特點，將畫面中的明暗關係充分展現出來。如果只是隨便畫一些色調，光影的感覺以及氛圍就很難表現到位。

光源特點與想表現的氛圍不符

不同光源能產生不同氛圍。如頂光可以營造出嚴肅或憂鬱的氣氛，而逆光則適合表現神秘感。實際繪畫時，需要利用適合的光源特點來營造氛圍，否則就會給人不協調、詭異的感覺。

實例分析

✕

作者：mark

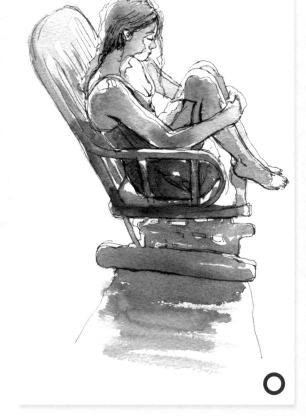

○

臨摹自《速寫的訣竅》P104

這幅作品試著用逆光下的明暗變化營造出神秘的氛圍。但是畫面中的明暗表現比較潦草，不夠完整，甚至陰影的色塊也沒有畫出來，所以最終效果不是很好。

正確的畫法是在暗部和陰影畫出大面積的深色，並在輪廓旁留下亮部邊緣，形成強烈的明暗對比，營造出神秘的感覺。

測試評分

檢測你的「戰鬥力」—— 盛開的花

 利用本章所學畫出盛開的花吧！

案例考查點

① 判斷光源方向，區分
出亮面和暗面。

② 用輕重不同的線條畫
出外形，並用色塊來加
深暗部。

△ 繼續加油！

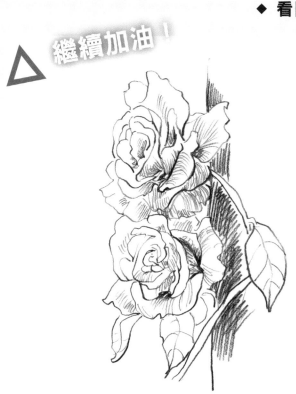

○ 準確判斷並畫出花朵的明暗變化。

✕ 暗面的排線比較亂，畫面的美感不足。

如何改善畫面：

描繪從花朵中心向四周發散的短弧線，加深暗部色調。注意要保持耐心，將線條畫得整齊一致。

△ 繼續加油！

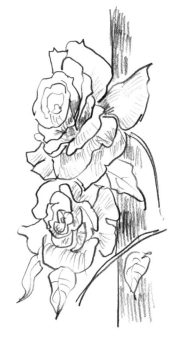

○ 線條有輕重變化，也結合色塊來表現明暗。

✕ 花朵的外形不夠飽滿，暗部的層次較為單薄。

如何改善畫面：

將花朵外形畫寬，把每片花瓣畫得更圓潤，讓花朵變飽滿。繼續加深暗部，使畫面的層次感更豐富。

◯ 花朵外形描繪得比較準確，看上去很飽滿。

✕ 花朵明暗表現不準確，線條沒有輕重變化。

如何改善畫面：

這幅畫的光源來自左上方，左側花瓣用線應該輕一點，並著重加深右側暗部，不用全部都加深。

◯ 表現出花朵的特徵，用線比較靈活。

✕ 沒有結合色塊區分出畫面的明暗變化，整體比較平淡。

如何改善畫面：

右側的輪廓線再畫深一點，在右側花瓣上排線，加深暗部的色調，以區分出畫面的明暗變化。

【人物訪談】 你問我答

插畫師簡介：工作室的娜娜老師，重度完美主義者，擅長清新唯美的風格，喜歡描繪精緻細膩的畫面，致力摸索出一整套簡單實用的色鉛筆使用技法。看似安靜（冷漠），時而「犯病」，常常語不驚人死不休。

代表作品：《素描完全入門教程》《花之繪》《詩經繪》《色鉛筆的溫情手繪》

Q1：有些人反映速寫時，會嘗試觀察和表現光影，但是在寫生的過程中仍會遇到困難，請問娜娜老師是如何畫好光影的呢？

 寫生時，為什麼大家會覺得光影很難畫呢？我猜想有這幾種原因：第一是對光影的原理不夠瞭解，看到了也不知道從何下筆；第二是因為寫生時的光源比較複雜，一旦沒有認真分析，就很容易把光影畫錯。要解決以上兩種問題，還是得先把光影的原理弄清楚，學會分析三大面五大調。大家可以多看看一些大師作品中的光影是如何表現的。其次就是一定要自己動筆練習啦！看再多也比不上動動手，每多練習一張圖，都會讓繪畫功力更進步。

Q2：有時候排線畫出了光影變化，但是畫面反而顯得更亂了，為什麼會這樣呢？

 如果是因為上了色調，畫面才變亂的話，需要看看是不是因為排線畫得比較亂。
一般來說，表現速寫的光影時，清晰的明暗關係配上簡單的線條塗抹就夠了，線條不需要太多，但是要畫對位置。如果擔心畫面會變亂，就試著把線條畫得有規律一些吧！

Q3：請問娜娜老師在速寫時，習慣用什麼方法表現明暗呢？可以跟大家分享一下嗎？

 我通常會利用兩種方式來表現明暗。一是用線條的輕重變化來畫明暗。我在寫生時，會用較輕的力道，畫出物體的亮度，這樣線條會又淺又細，藉此表現出光照下的明亮感。而在描繪暗面時，則會加重下筆力道，讓線條變得更粗更重。這樣完成一幅畫之後，線條有深有淺、有粗有細，自然會帶來明暗變化的視覺效果。我用的第二種方法則是筆觸塗抹，把亮部位置留白，在暗處用筆塗抹出深色的區域。色調上的大對比會讓光影感顯得更突出。

帶著畫板去寫生

速寫可以把生活中生動有趣的場景記錄下來,透過細膩的觀察並用心畫下當時的畫面,即使歷經多年之後,仍然會是美好的回憶,同時也可以積累豐富的創作素材。接下來就一起來學習不同題材的速寫畫法吧!

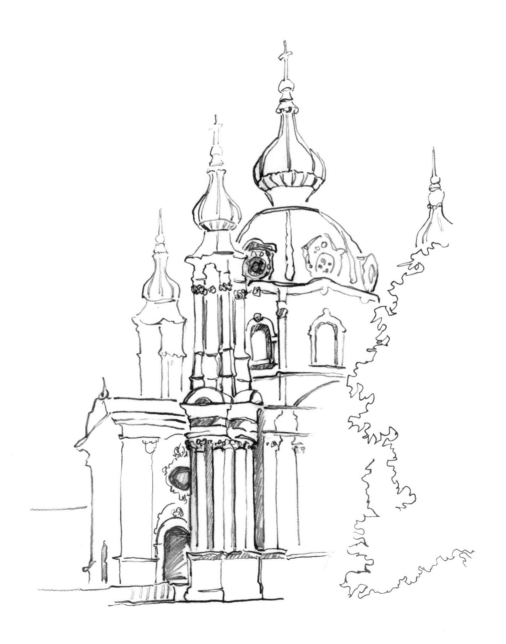

6.1
從頭像開始，跨出寫生第一步

人物的長相是識別一個人最重要的特徵，只要掌握人像面部的規則，就可以把人物畫得更像更精確。

三庭五眼

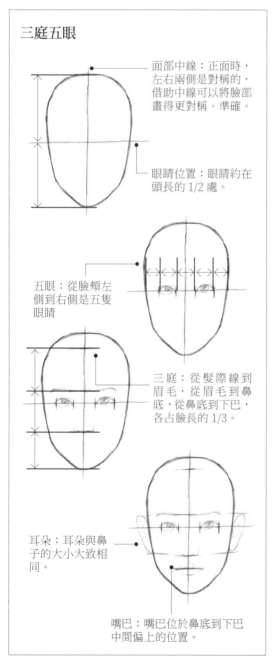

面部中線：正面時，左右兩側是對稱的，借助中線可以將臉部畫得更對稱、準確。

眼睛位置：眼睛約在頭長的 1/2 處。

五眼：從臉頰左側到右側是五隻眼睛

三庭：從髮際線到眉毛，從眉毛到鼻底，從鼻底到下巴，各佔臉長的 1/3。

耳朵：耳朵與鼻子的大小大致相同。

嘴巴：嘴巴位於鼻底到下巴中間偏上的位置。

◆ 五官位置很重要

有時候人物畫不好，是因為沒有把五官的位置畫準確。以此圖為例，兩幅圖雖然都抓住了人物的特徵，但是左邊沒有將位置畫準，看上去還是很奇怪。

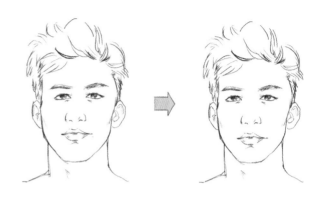

◆ 人物頭像繪製規律

看了上面的對比，就可以發現五官位置對人像很重要。每個人的外貌雖然有不同，但是五官分布是有規律可循的，如同左側提到的三庭五眼。掌握好這些原則，根據不同人物特徵多加觀察和練習，就能畫好人物了！

正面

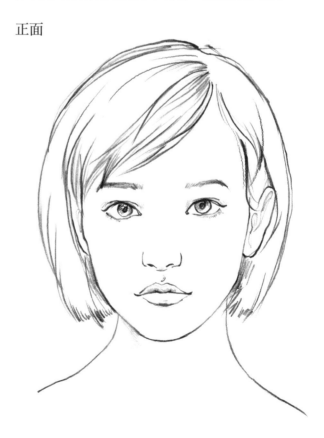

半側面

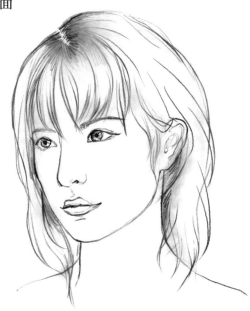

側面

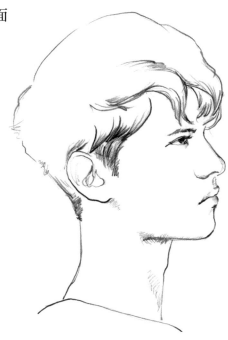

① 半側面時，面部中線變為弧線，眉心、鼻尖和下巴位於這條弧線上。

② 由於近大遠小的透視變化，原本的「五眼」從左到右逐漸變寬。

③ 側面只能看到一半的臉，中線就是面部輪廓線。

④ 根據人像規律定好五官的位置，並畫出側面的凹凸變化即可。

 參考講解內容，一起畫幾個小頭像加深理解吧！

仰視

仰視時，鼻子和額頭變得比較小，下巴比較大，耳朵的位置也會下移。

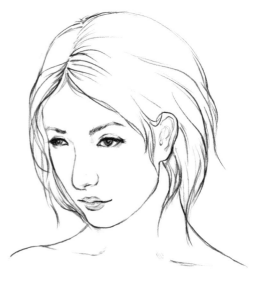

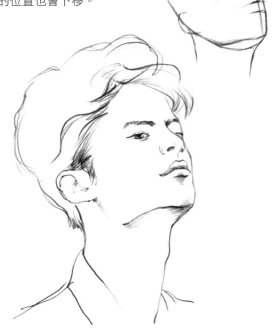

俯視

俯視與仰視剛好相反，額頭和鼻子變得比較大，下巴會變短一點，耳朵的位置也會往上移。

 參考左邊的照片，把人物的五官補充完整。

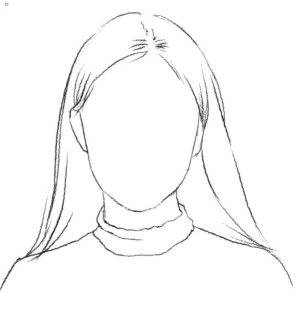

- 掌握好五官的分布規則，就可以把人物畫得更精確。
- 其他角度只要按照人像「三庭五眼」的規律，稍加變化即可。

【Practice】一起繪畫吧！

微笑的女孩

繪製人像速寫時，需要結合前面學習的面部規律，先定位出五官的位置，再描繪細節。

將眼睛適度畫大，可以突顯出女孩的萌感。

1 描繪小女孩的臉部輪廓，並根據人像的規則定好五官的位置。

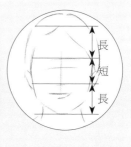

| 技法回顧 |

由於小孩還沒有發育完全，所以三庭中的鼻子要短一點，看起來會更加可愛。

長
短
長

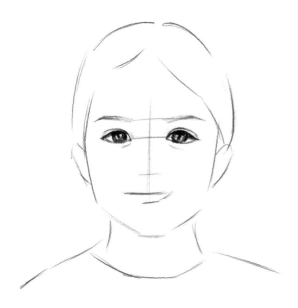

2 從眉眼開始描繪五官，眼睛可以畫大一點，並用較大的力道加深眼線和眼珠的色調，眉頭較低，眉尾較高。

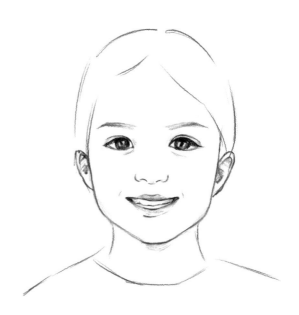

3 快速畫出鼻子、嘴巴和耳朵。微笑時，嘴巴微張露出牙齒，嘴角微微上揚，利用輕重變化的線條畫出臉部輪廓。

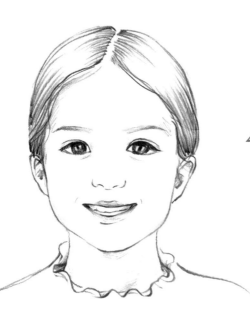

4 順著頭髮生長的方向排線，加深頭髮暗面的色調。

5 手腕放鬆一點，用輕鬆的線條畫出一縷一縷的髮絲。

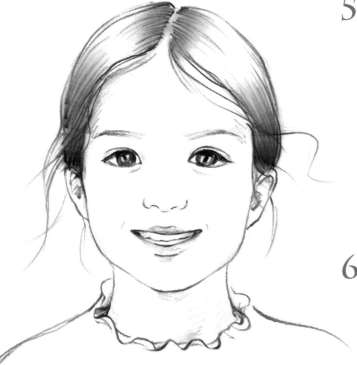

6 用紙巾順著排線方向擦抹並加深色調，讓頭髮更為柔和自然。

×【Notice】自學盲點

面部比例不準確

如果面部比例不準確,畫出來的人物也一定是錯的。所以繪製人像速寫時,要運用前面說明的人像規律,定出五官位置再畫出細節。

沒有畫出不同角度的變化

在不同角度下,除了臉部外形會改變,人像規律和五官位置都會發生相對應的變化。畫出在不同角度下的變化,才能把人像畫準確。

在這幅畫中,若把五官分開來看,是準確的,頭髮質感也表現得很到位,可見作者對細節的觀察很認真。但是整體看起來卻很奇怪,原因就在於沒有將面部的比例畫準確。

實例分析

正確示範

先從整體出發,確定臉型和五官定位線,在仰視半側面的角度,面部中線在臉部的左側,下巴也比較長。然後再逐步描繪五官,就可以畫得很準確了。

× 作者:阿瑞

臨摹自《速寫的訣竅》P128

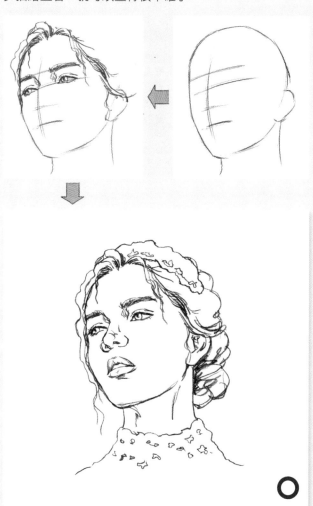

6.2
利用「骨架」捕捉
自然的人物動態

想要畫好全身人物的速寫，必須掌握人體的比例和運動規律，並利用「骨架」，畫出自然的人物動態。

◆ 三步畫出人體動態

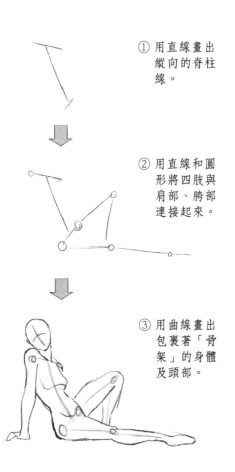

① 用直線畫出縱向的脊柱線。

② 用直線和圓形將四肢與肩部、胯部連接起來。

③ 用曲線畫出包裹著「骨架」的身體及頭部。

用直線和圓形將身體和關節簡化為簡單的骨架圖。改變身體的主要關節，就能畫出各種不同的動作。用這三個步驟，即可畫出人體動態。

◆ 人體的比例和關節

熟悉人體的比例和關節，是畫好姿態的基礎，能讓我們準確掌握人物的體型和運動規律。

① 比例：以頭為單位，可以測量出身體的高度。一般成人的比例約為 7.5 頭身，但是不同年齡和高矮的人，比例會不一樣。
② 關節：下面右圖中，球形代表人體關節，以關節為支點旋轉或移動四肢，就可以做出不同的動作。

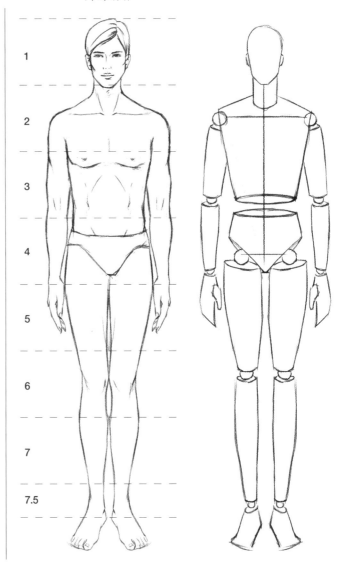

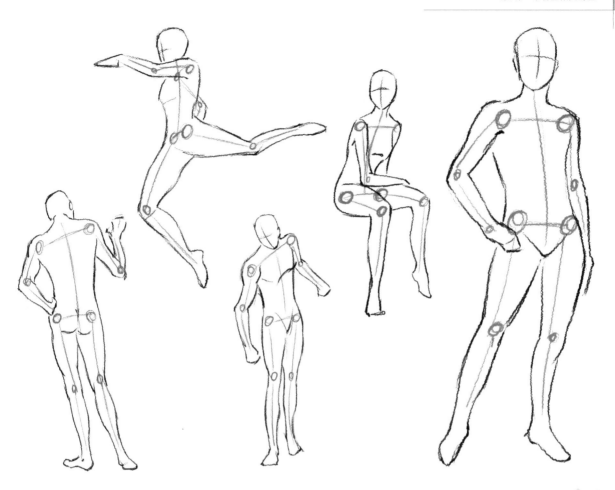

根據上一頁的講解，練習繪製幾種人體動態吧！

掃描看影片，學習人
體動態的畫法

● 一般成人的比例約為 7.5 頭身，但是不同年齡和高矮的人，比例也會有所不同。

● 用直線和圓形將人體簡化為骨架，便可以輕鬆畫出人體動態。

【Practice】一起繪畫吧！

身形曼妙的舞者

這幅畫中的舞者身形曼妙，需要先用「骨架」圖，畫出她的基本動態，再描繪細節，就能畫得準確自然。

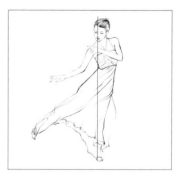

1 用線條和圓形將身體與關節連接起來，畫出「骨架」圖。

|技法回顧|

在這幅作品中，脊柱線為弧線，看上去更為柔美。

2 畫出舞者的五官，在俯視角度時，下巴的比例會變短。接著使用自然的弧線畫出頭髮。

3 用輕鬆的線條畫出胳膊，上臂和下臂長度大致相同，關節轉折處的色調要畫深一點。

4 將鉛筆削尖一些，放鬆力道來繪製手部，女性的手指要畫得纖細柔美。

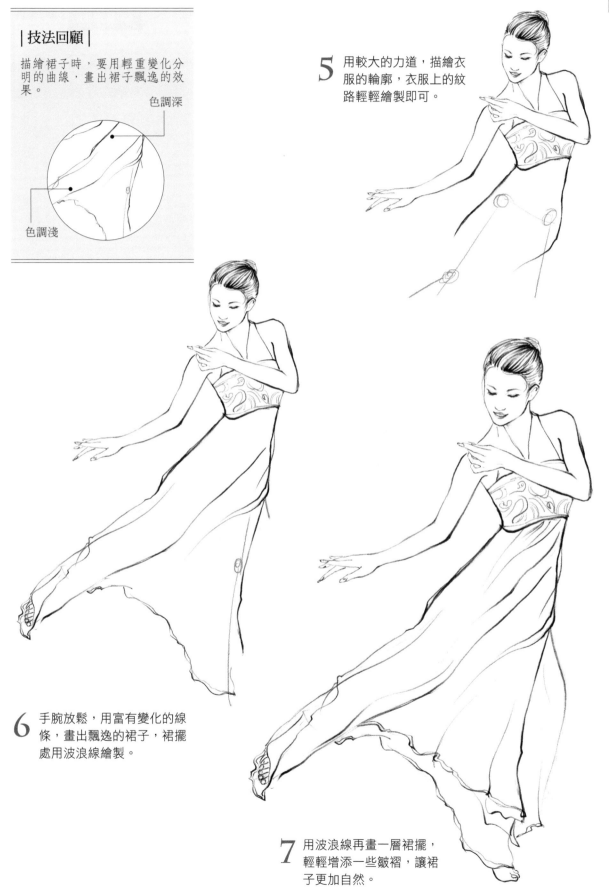

| 技法回顧 |

描繪裙子時，要用輕重變化分明的曲線，畫出裙子飄逸的效果。

色調深

色調淺

5　用較大的力道，描繪衣服的輪廓，衣服上的紋路輕輕繪製即可。

6　手腕放鬆，用富有變化的線條，畫出飄逸的裙子，裙擺處用波浪線繪製。

7　用波浪線再畫一層裙擺，輕輕增添一些皺褶，讓裙子更加自然。

【Practice】一起繪畫吧！

為兒子過生日

繪製這幅速寫時，需要先測量二人的身體比例，畫出骨架再下筆繪製，才會更準確。

下蹲的父親約為四頭身，小男孩的比例約為五頭身。

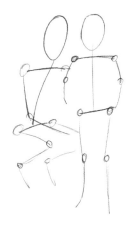

1 用測量法測出父親和小男孩的身體比例，再用「骨架」圖將身體描繪出來。

| 技法回顧 |

下蹲時，腿部的「骨架」動態為折線。

2 透過仔細觀察，盡量準確地畫出小男孩的頭部細節，然後順著骨架，用彎曲的線條畫出手臂的外輪廓。

3 用短弧線畫出小男孩的手指，並在兩手之間用直線畫出禮物盒的一個面。

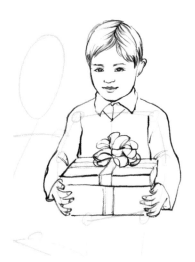

4 用直線完整描繪出禮物盒，再用彎曲的弧線畫出絲帶的裝飾。

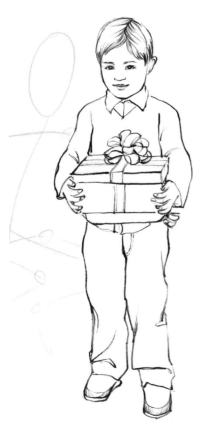

5 順著小男孩的腿部骨架畫出褲子，在膝蓋和褲腳處畫出一些皺褶。

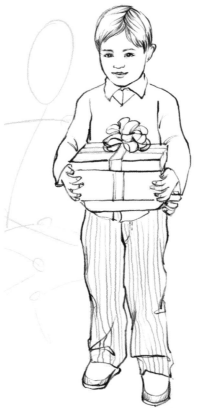

6 用較為淺淡的線條，畫出小男孩褲子上起伏的紋理。

7 順著頭髮的方向，用短弧線畫出小男孩父親的頭髮，要注意留出一些反光，臉部則要畫得稜角分明。

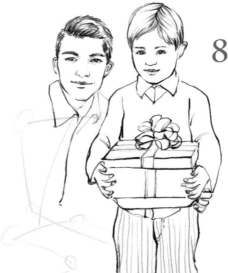

8 仔細觀察，畫出小男孩父親的五官細節。基本上面部的左右兩側是對稱的。接著再把衣領畫出來。

| 技法回顧 |

繪製小男孩時，線條比較密，
描繪父親時，線條較疏，疏密
的對比讓畫面更有節奏感。

線條疏　　　線條密

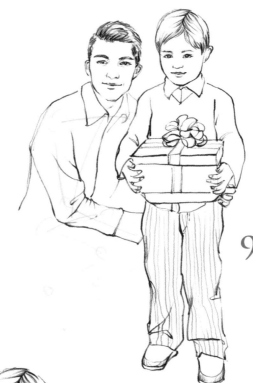

9 順著骨架畫出小男孩父
親前面的手臂，在肘關
節處繪製一些皺褶。後
方的手臂被遮住，就不
用繪製了。

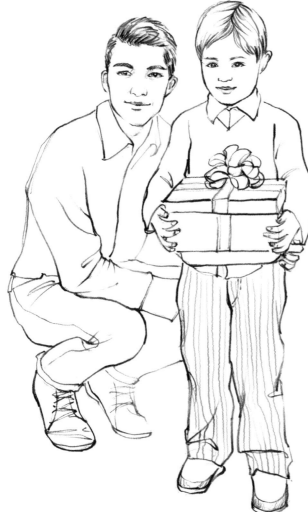

10 繼續畫出小男孩父
親的腿部，注意區
分出前後腿部的深
淺變化，讓畫面更
有空間感。

11 用較深的線條，畫出小男孩父親的鞋子
輪廓，利用交叉線條表現鞋帶。

×【Notice】自學盲點

身體比例不準確

繪製人物速寫時，稍不注意，人物的比例就會出現偏差，讓畫面顯得不真實。此時，需要在下筆前運用測量法，把頭部當作測量單位，取得上身、下身、胳膊的長度比例，再進行繪製。

動態僵硬不自然

畫出靈活的動態是人物速寫時的一個難題，很多初學者筆下的人物都顯得動作僵硬、不自然。運用前面介紹的「骨架」練習法，只要花幾分鐘的時間，就可以畫出一張人體動態，多多練習即可完成自然的動態速寫了。

實例分析

這幅作品的畫面效果不錯，人物的動態也畫得很自然。但是仔細對比後卻發現，這個男生的腿被畫得很短，人物整體的比例不太好看。

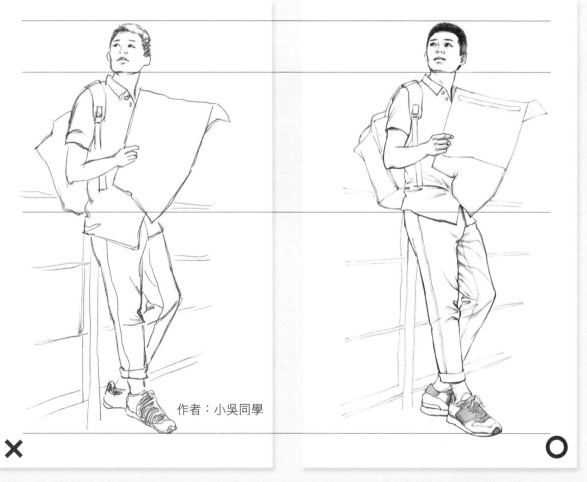

作者：小吳同學

臨摹自《鉛筆素描自學聖經》P209

沒有定好比例就下筆導致腿部畫得比較短，人物看上去無精打采。此外，還得加強手足的描繪技巧。

先定好比例再描繪細節，人物比例刻畫很準確，身形看上去比較挺拔，手足也畫得更為細緻到位。

6.3
整理皺褶規律，
解決畫衣紋的難題

不同形狀的衣褶看起來很複雜，其實只要經過整理，就會發現衣褶只有兩種變化，瞭解之後，用適合的筆觸來表現就可以了！

◆ 衣褶的規律和畫法

要畫好衣褶，得先知道衣褶是如何形成的。由於衣服穿在身上不會完全貼合，受到擠壓或延展後，就會產生皺褶，而且這兩種皺褶的畫法也有所不同。

擠壓產生的皺褶：當布料受到擠壓時，就會堆積出皺褶，這種皺褶一般在關節處，用 Z 字形的筆觸來繪製。

讓·奧古斯特·多明尼克·安格爾 法國
《亨利埃特·烏爾蘇·克雷爾小姐與小狗》

延展產生的皺褶：當布料受到延展的力量時，衣服上就會產生縱向的皺褶，這種皺褶要用並排的筆觸或放射狀筆觸來繪製。

● 擠壓產生的褶皺用 Z 字形筆觸繪製。

● 拉伸產生的褶皺用並排或放射狀的筆觸來表現。

【Practice】一起繪畫吧！

坐在牆頭的男生

在繪製這幅男生速寫時，要仔細觀察和分析衣服上不同褶皺的形成原因，並用相應的筆觸來繪製。

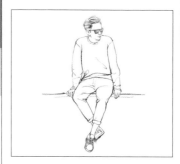

先仔細觀察並分析，可以發現腰部和關節處的褶皺是受擠壓形成的，大腿處的褶皺則是因拉伸形成的。

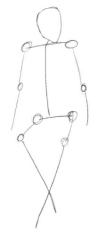

1 用骨架圖畫出男生的身體結構，大腿因透視而變短。

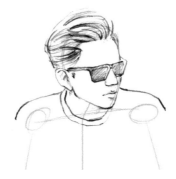

2 用靈活的曲線畫出頭髮並加深暗部。繪製眼鏡時，要注意左側鏡片較大，右側鏡片較小。

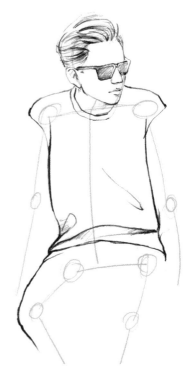

3 用較大的力道畫出衣服的輪廓線條，再用較淺的線條畫出腰部 Z 字形的皺褶。

| 技法回顧 |

腰部和關節處的皺褶是受擠壓形成的，因此用 Z 字形筆觸來表現。

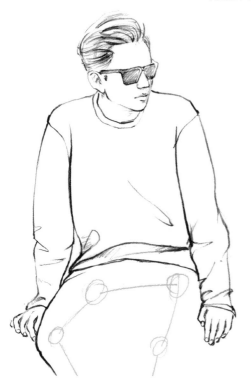

4 手臂上衣服的布料堆積較多，所以皺褶也畫多一點。

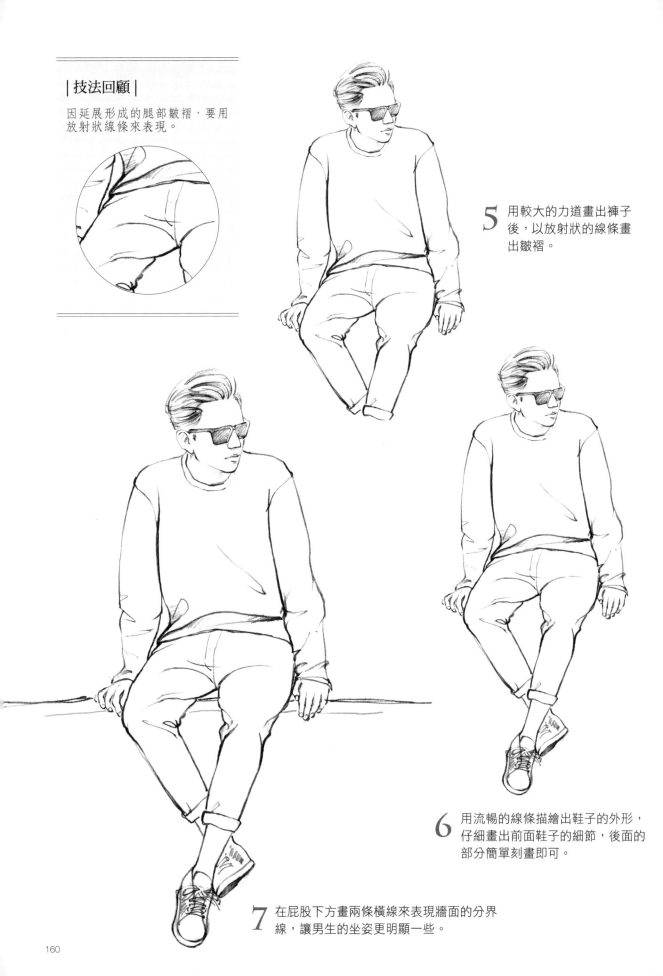

5 用較大的力道畫出褲子後，以放射狀的線條畫出皺褶。

6 用流暢的線條描繪出鞋子的外形，仔細畫出前面鞋子的細節，後面的部分簡單刻畫即可。

7 在屁股下方畫兩條橫線來表現牆面的分界線，讓男生的坐姿更明顯一些。

✕【Notice】自學盲點

衣紋方向不準確

衣服的布料受到擠壓或延伸會形成衣褶，由於受力方向不同，衣褶的方向也不一樣。繪製時，一定要仔細觀察，不要按照自己的想像隨意描繪，否則會給人不真實的感覺。

筆觸表現不到位

受到延伸或擠壓產生的衣褶形態是不同的，要注意用不一樣的筆觸線條描繪。尤其是繪製人物身體不同部位的衣褶時，除了使用不同形狀的筆觸，也可以透過力道輕重，呈現各種特徵。

實例分析

在這幅人物速寫中，整體比例畫得比較準確，但是衣褶卻有些誤差，使得這個男生看起來僵硬不自然。

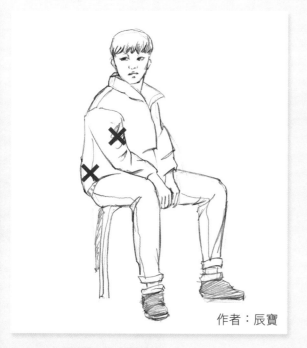

作者：辰寶

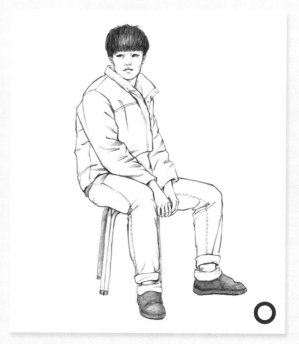

臨摹自《鉛筆素描自學聖經》P218

Before	After	Before	After

左邊畫面中背部沒有畫出衣褶，衣服的形狀看起來比較僵硬。其實背部的衣服會受到胳膊的擠壓，畫出衣褶後，就顯得很自然了。

人物的胳膊會受到向下的力量拉伸，所以衣褶的方向也要由上往下。

6.4
運用簡單的線條，就能畫好植物與雲朵

外出寫生時，植物和天空是最常見的題材。只要以整體為出發，描繪出它們的形狀特點，並用適合的線條來表現即可。

◆ 不同樹種的畫法

有一些樹木的葉片特徵比較突出，用適合的筆觸來繪製，可以表現出它們的外形特點。以下就為大家展示幾種表現樹木的常見筆觸。

長線連續筆觸：椰子樹的葉片比較大，可用長而連續的筆觸來描繪。

N 字形筆觸：棕櫚樹的葉片可以用 N 字形筆觸快速畫出來。

短線筆觸：松針很適合用一根一根的短線筆觸來描繪。

◆ 樹木的畫法

雖然樹木的造型變化比較豐富，卻都是由樹幹和樹冠組成。只要掌握這兩者的繪製方法，就可以把樹木畫好了。

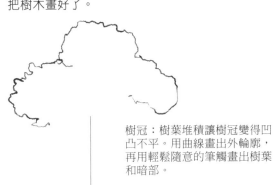

樹冠：樹葉堆積讓樹冠變得凹凸不平。用曲線畫出外輪廓，再用輕鬆隨意的筆觸畫出樹葉和暗部。

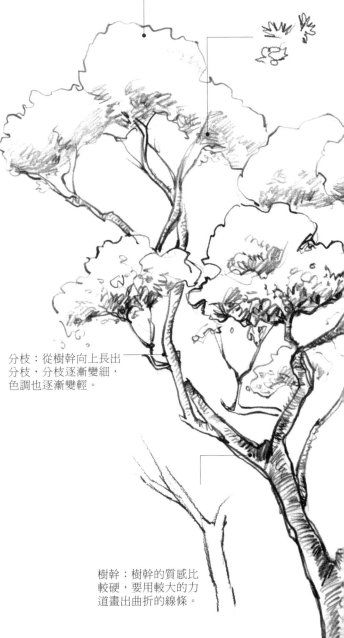

分枝：從樹幹向上長出分枝，分枝逐漸變細，色調也逐漸變輕。

樹幹：樹幹的質感比較硬，要用較大的力道畫出曲折的線條。

◆ 草地的筆觸

遠景的草地：用隨意連續性的筆觸，簡單地畫出草地上的起伏，同時下筆也要輕一點。

中景的草地：由於「近大遠小」的透視變化，用較短的排線，以簇狀筆觸來表現。

近景的草地：用較大的力道畫出形狀比較明顯的草葉，線條也要畫長一些。

◆ 雲朵的畫法

提到雲朵，我們就會想起蓬鬆、柔軟的感覺，所以要用柔和的曲線來繪製雲朵。同時還要注意區分雲朵的前後關係，使畫面的空間感更強烈。

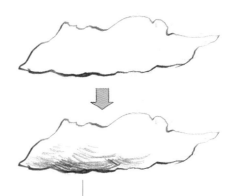

柔和曲線：靠前的雲朵用連續柔和的曲線畫出整體外形，再用輕柔的色塊塗抹出暗部就可以了。

減淡色調：靠後的雲朵畫法類似，但是輪廓簡單，色調淺，細節也比較少。

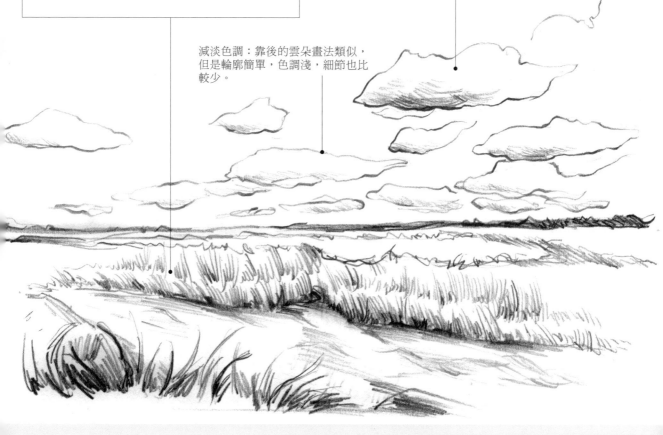

- 樹木由樹冠和樹幹組成，樹冠用不規整的曲線繪製，樹幹用曲折線描繪。
- 用柔和的曲線表現雲朵，靠前雲朵的色調深、細節多，靠後雲朵的色調淺、細節少。

【Practice】一起繪畫吧！

山上的大樹

繪製順序要從整體到局部，先仔細觀察並描繪大樹和山脈的整體形狀，再分別用適合的筆觸繪製樹冠和樹幹的細節。

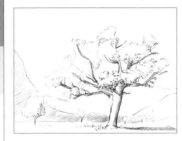

1 先描繪樹木和山脈的整體外形，用幾個橢圓形畫出樹冠。

2 用隨意靈活的曲線畫出樹冠的輪廓，中間樹冠的色調較深，周圍的色調較淺。

| 技法回顧 |

放鬆手腕，用直覺筆觸灑脫地畫出樹冠的輪廓。

3 樹幹和樹枝要用較大的力道畫出曲折線。

4 在中間樹冠的暗部畫出比較密集的筆觸，周圍點綴一些稀疏的筆觸即可，亮部保持留白。

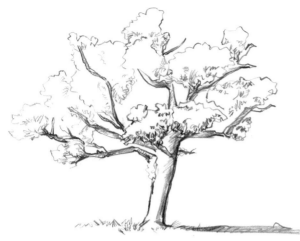

|技法回顧|

物體受光後，
暗部和陰影處
於同一方向。

暗部

陰影

5 在樹幹上快速塗抹畫出暗部，並
描繪地面上的陰影和草叢，陰影
與暗部在同一方向。

6 在大樹的後方畫出地平線，並用
較淺的線條簡單畫出遠處的樹木
和山脈。

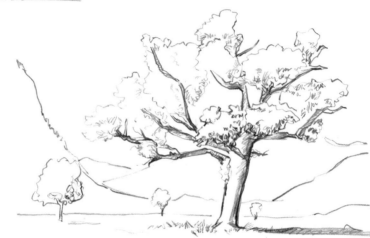

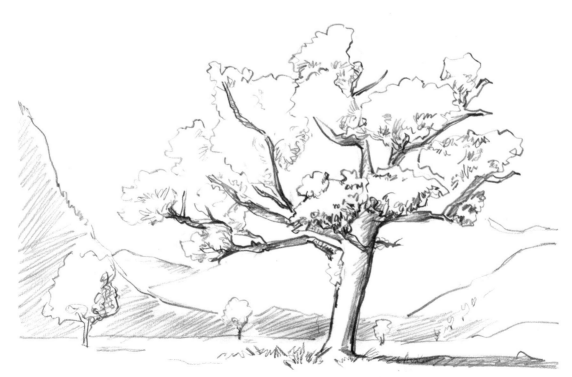

7 將鉛筆壓平一些，在近處的山上塗畫出一些色調，讓畫面更有層次感。

✕【Notice】自學盲點

沒有畫出景物的虛實變化

運用不同筆觸，可以畫出景物的虛實變化，近處的筆觸明顯且細節豐富，遠處的筆觸模糊也較概略。畫出景物的虛實變化可以讓畫面更有層次，否則畫面會顯得平面。

沒有畫出不同景物的特徵

繪製各種植物時，需要仔細觀察外形特徵，並用不同的筆觸繪製。草地可以用簇狀線條來表現，樹木則可以用不規則的曲線繪製。如果無論樹木還是山脈，草地還是雲朵，筆觸都完全一樣，畫面自然不夠真實生動。

實例分析

在這幅速寫中，草地和雲朵的質感表現得不錯。但是畫面還是缺少重點，因為沒有用筆觸區分出草地的虛實變化，畫面缺乏主次，也沒有重點。

作者：herry

臨摹自《速寫的訣竅》P136

用較長的線條繪製近處的草叢，隨著空間拉遠，排線逐漸變短，最遠處的草叢用隨意連續的線條畫出起伏即可。用橫向排線加深小路的色調，突顯畫面的重點。

6.5
山石與流水的
用線訣竅

山石和流水也是外出寫生時很常見的景觀。山脈和岩石的質感都比較硬，畫法和用線有一些相似之處。描繪流水時，只要理解水的運動軌跡，畫起來就很簡單。

◆ 不同形狀的山脈

陡峭的山體：山體的轉折比較鋒利，可以用銳利的折線描繪，亮部和暗部的分界也比較明顯。

圓潤的山體：受到侵蝕後的山體，會變得比較圓潤，可以結合弧線來繪製，山體的明暗分界也不是很明顯。

平緩的山體：連綿起伏的山體一般都比較平緩，可以用角度比較大的折線來繪製。

◆ 山石的畫法

山體和岩石的質感都比較堅硬，外形稜角分明，可以用有力的折線來表現。有些山石受到風蝕或水蝕後，會變得比較圓潤，需要結合弧線來描繪。

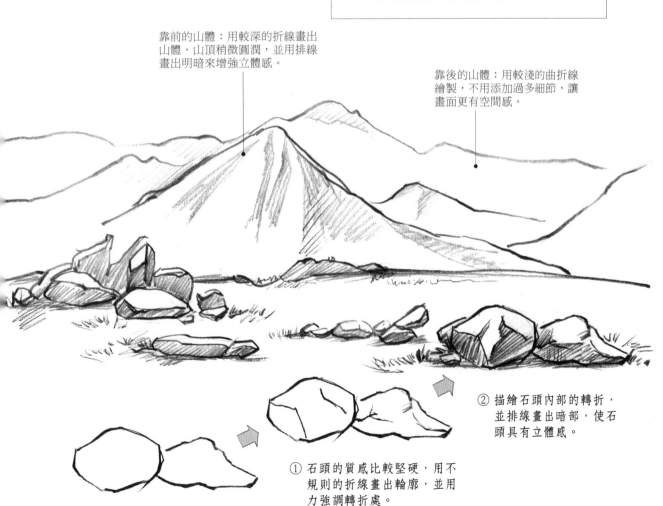

靠前的山體：用較深的折線畫出山體，山頂稍微圓潤，並用排線畫出明暗來增強立體感。

靠後的山體：用較淺的曲折線繪製，不用添加過多細節，讓畫面更有空間感。

② 描繪石頭內部的轉折，並排線畫出暗部，使石頭具有立體感。

① 石頭的質感比較堅硬，用不規則的折線畫出輪廓，並用力強調轉折處。

◆ 流水的畫法

水是無色透明的，所以很難畫，但是流動時，就可以輕易觀察到。所以我們只要觀察水的運動軌跡，並用線條把它的流動方向和形狀畫出來即可。

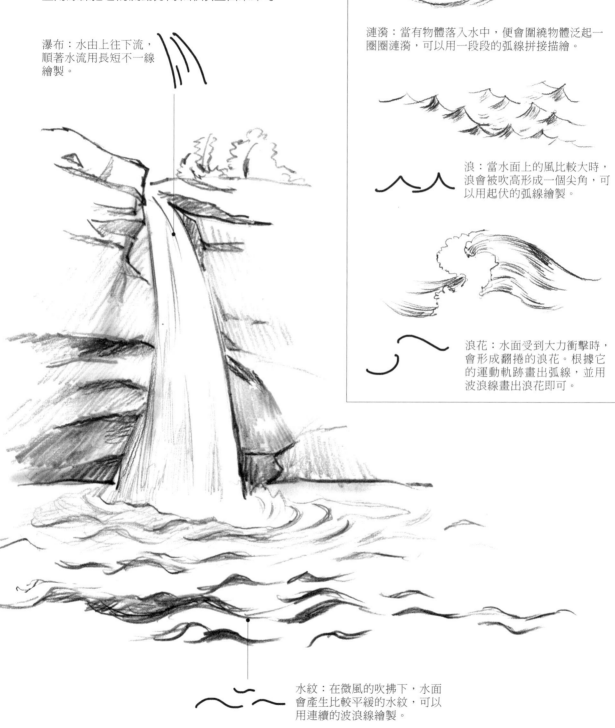

瀑布：水由上往下流，順著水流用長短不一線繪製。

漣漪：當有物體落入水中，便會圍繞物體泛起一圈圈漣漪，可以用一段段的弧線拼接描繪。

浪：當水面上的風比較大時，浪會被吹高形成一個尖角，可以用起伏的弧線繪製。

浪花：水面受到大力衝擊時，會形成翻捲的浪花。根據它的運動軌跡畫出弧線，並用波浪線畫出浪花即可。

水紋：在微風的吹拂下，水面會產生比較平緩的水紋，可以用連續的波浪線繪製。

- 常見的山石質感比較堅硬，可以用具有力道的曲折線來表現。
- 觀察水流的運動軌跡，順著其結構和方向，用不同的線條描繪。

【Practice】一起繪畫吧！

山澗瀑布

岩石和流水的質感不同，需要用不一樣的筆觸區分出質感，並利用虛實關係來營造空間感。

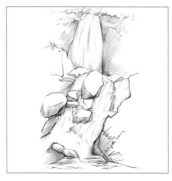

用不同筆觸將岩石和水流的質感分開，以有力道的折線繪製岩石，順著水的運動方向排線，繪製流水。

1 用簡單的線條畫出瀑布和石頭在畫面中的定位及大致外形。

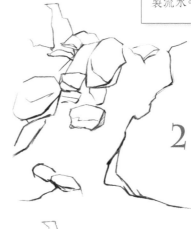

2 用較大的力道繪製曲折線，把石塊的外形畫出來，轉折處的色調要深一點。

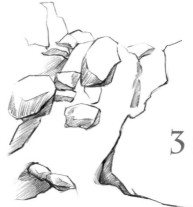

3 用比較整齊的排線加深暗部，使石塊具有立體感。

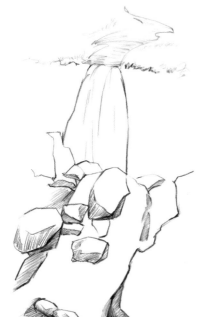

4 為了突顯畫面的空間感，遠處的瀑布線條要畫得淺一點，注意瀑布的形狀是上小下大。

| 技法回顧 |

繪製石塊的暗部時，要注意每個石塊的暗部方向是一致的，都在左下方。

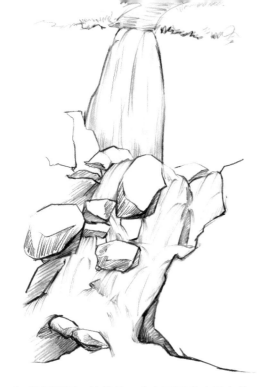

VIDEO 掃一掃

掃描看影片,觀看
案例的繪製過程。

| 技法回顧 |

在繪製瀑布和
水紋時,要根
據不同的流動
方向來繪製。

5 用長短不一的排線,由上而下畫出瀑布的
色調,近處的細節畫豐富一些,遠處簡單
刻畫即可。

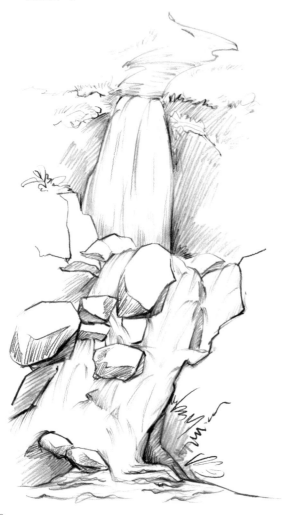

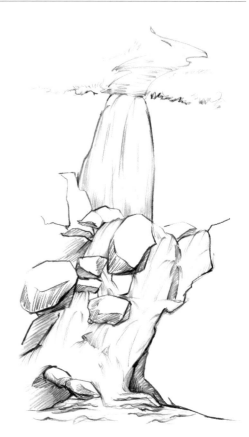

6 用連續的波浪線畫出下方的水
紋,水紋可以稍微畫深一點。

7 用連續的排線加深瀑布兩側的色調,
並畫出一些植物讓畫面更豐富。

×【Notice】自學盲點

沒有將山石和流水的質感分開

如果沒有用適合的筆觸描繪，很容易將山石和流水混在一起，讓畫面不夠自然。山石的質感堅硬，可以用有力道的折線來繪製，流水則要順著運動軌跡，用柔和的線條表現。

沒有畫出空間感

描繪風景速寫時，不同遠近的山石或流水，用線深淺和繪製程度也不一樣，需要用各種線條筆觸和色調的輕重變化來區分。如果畫成一樣，就很難表現出空間感了。

實例分析

在這幅作品中，大致可以看出畫的是山體和岩石，卻沒有將質感完美表現出來。而且繪製前後景物時的色調也相近，畫面的空間感不夠強烈。

作者：鹿哥

臨摹自《速寫的訣竅》P141

| Before | After | Before | After |

靠前的山脈色調畫深一點，靠後的山脈用較小的力道繪製，這樣畫面的空間感就更強烈了。

用轉折明顯的線條繪製岩石，並用力強調轉折部分，分出明暗關係之後，岩石質感就更明顯了。

6.6
用幾何形狀輕鬆掌握建築物的結構

VIDEO 掃一掃

掃描看影片，學習用幾何形狀描繪結構

建築物的畫法比較複雜，也要符合透視原理，才能將建築真實地畫出來。所以我們要從整體出發，用幾何形狀來理解建築物的結構，才能畫得更準確、立體。

◆ 用幾何形狀整合結構

用幾何形狀整合結構，可以讓我們不被繁瑣的細節干擾，從整體的框架理解建築物的外形結構，同時利用「近大遠小」的透視原理將結構畫準確。在此基礎上進一步描繪細節，就會輕鬆許多。

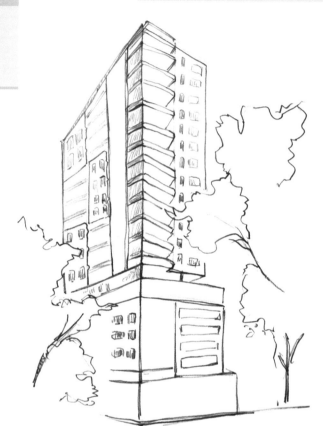

現代建築：外形比較簡單，用立方體來分析就可以了。這個立方體要符合近大遠小的透視原理。

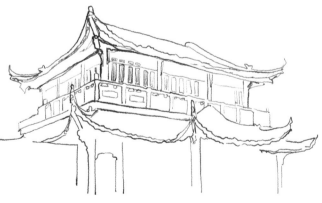

中式建築：外形比較複雜，牆面為立方體，屋頂類似梯形。

西式建築：結構組合比較多變，常見的是立方體、圓柱和圓錐的組合。

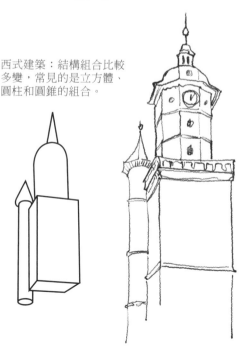

◆ 不同材質的畫法

速寫時，我們常會遇到一些特殊材質的建築物，畫的好可以呈現出獨特的魅力。例如，運用不同的筆觸便可將這些牆面表現出來。

石子牆面

用大小不一的方塊表現石子牆面，注意不用將牆面畫滿，只需畫出最顯眼的石塊即可。

木質牆面

用平行的長直線表現木質牆面或屋頂，線條不用畫得很直。

茅草屋頂

用小短線排列來表現茅草鋪成的屋頂，注意畫出一些不同的疏密變化。

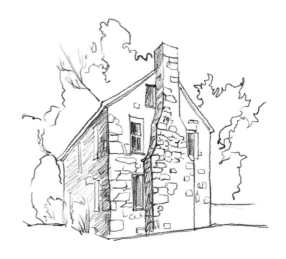

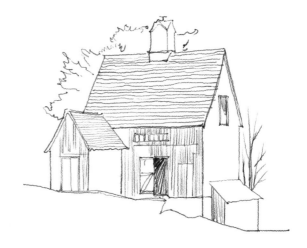

 參考左側的筆觸，將草木屋的茅草屋頂和木牆補充完整吧！

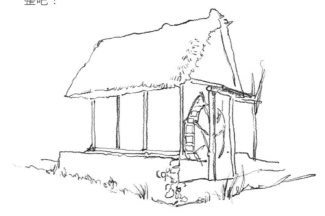

- 描繪建築物時，可以先用幾何形狀分析理解結構，在此基礎上繪製，就會更加準確。
- 運用不同筆觸，可以畫出各種材質的建築物，多變的筆觸能使速寫作品具有獨特魅力。

【Practice】一起繪畫吧！

城牆下的涼亭

這幅畫中的建築物比較複雜，可以先用幾何形狀理解和分析外形，再描繪建築物的細節，才不會陷入局部刻畫的迷思。

1 用長線條畫出幾何形狀，描繪涼亭和城樓的外形與位置。

| 技法回顧 |

用連貫的波浪線繪製涼亭頂部的瓦片輪廓。

2 用直線畫出柱子和涼亭上方的橫梁，以波浪線繪製瓦片的輪廓。

3 繼續把涼亭畫完整，並在基底上用帶有方向感的筆觸，畫出石磚紋路。

| 技法回顧 |

用放射狀的線條，畫出涼亭頂部的瓦片。

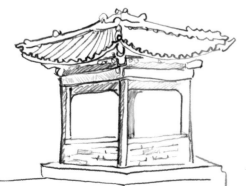

4 用放射狀的線條畫出左側的瓦片，右側留白，並用輕鬆的排線加深左側暗部，使涼亭具有立體感。

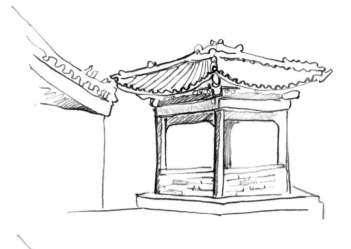

5 用較淺的線條畫出左側的屋簷，
　同樣用波浪線繪製瓦片。

6 減輕下筆力道，用橫向線條畫出
　涼亭後方的牆面。

| 技法回顧 |

描繪建築物的速寫時，也可以
用疊畫法修正不準確的線條。

疊畫輪廓

7 放鬆手腕，用具有輕重變化的線
　條，畫出城樓的外形輪廓。

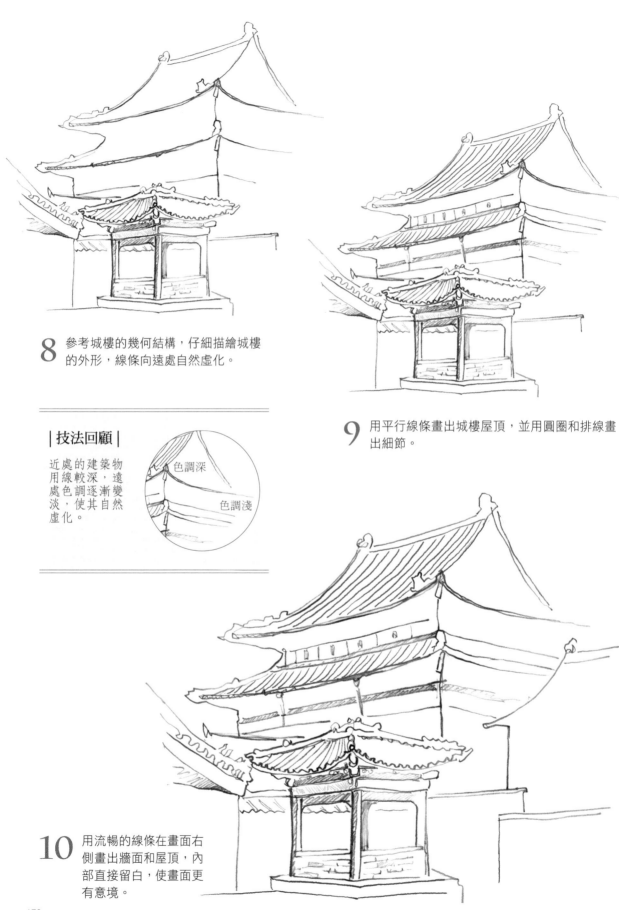

8 參考城樓的幾何結構，仔細描繪城樓的外形，線條向遠處自然虛化。

| 技法回顧 |

近處的建築物用線較深，遠處色調逐漸變淡，使其自然虛化。

色調深

色調淺

9 用平行線條畫出城樓屋頂，並用圓圈和排線畫出細節。

10 用流暢的線條在畫面右側畫出牆面和屋頂，內部直接留白，使畫面更有意境。

【Practice】一起繪畫吧！

聖安德列教堂

聖安德列教堂的結構較為複雜，由多個圓形和方形組成。繪製時，要用不同程度區分出建築物的虛實關係。

這幅畫中的建築物較多，可以將白圈內的建築當作主體仔細描繪，其他部分簡單繪製即可。

1 仔細觀察建築物的結構，用長線條畫出幾何形狀，分析出建築物的外形。

2 從中間的建築物開始繪製，先將整體的外形勾畫出來。

｜技法回顧｜

順著建築物的圓形結構繪製紋路，強調立體感。

4 繼續將建築物上的細節和明暗繪製完整，用繞圈筆觸畫出石柱上的花紋，以弧線描繪頂部的紋路。

3 用縱向線條畫出下方的石柱，並以隨意的筆觸塗畫出暗部。

5 畫出右側教堂的牆面，注意描繪牆面上方的轉折。

6 用流暢的弧線，畫出半圓和圓形組合成的屋頂，屋頂上方的裝飾也一併描繪出來。

| 技法回顧 |

建築物上的窗戶從左到右逐漸變淺虛化。

色調深 —— 色調淺

7 仔細觀察，盡量準確地畫出裝飾性的窗戶和屋頂上的紋路，往右讓線條逐漸虛化。

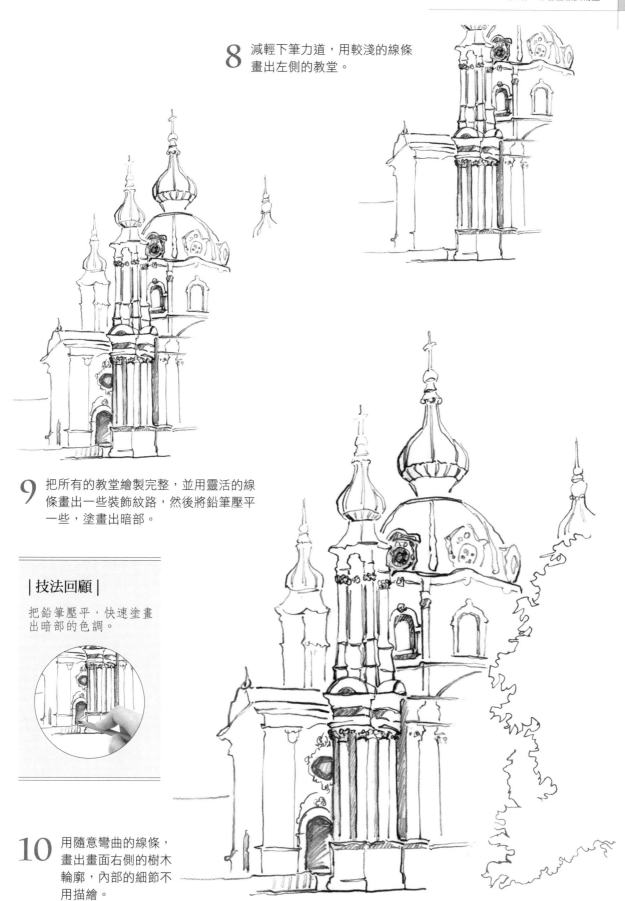

8 減輕下筆力道,用較淺的線條
畫出左側的教堂。

9 把所有的教堂繪製完整,並用靈活的線
條畫出一些裝飾紋路,然後將鉛筆壓平
一些,塗畫出暗部。

| 技法回顧 |

把鉛筆壓平,快速塗畫
出暗部的色調。

10 用隨意彎曲的線條,
畫出畫面右側的樹木
輪廓,內部的細節不
用描繪。

✕【Notice】自學盲點

結構透視不準確

描繪建築物的速寫時，如果沒有將結構透視畫準確，建築物就會產生不穩定或是傾斜感。可以從整體出發，用幾何形狀畫出建築物的結構，並依據透視原理描繪輪廓，再繪製細節。

材質表現不到位

除了結構之外，合理地運用筆觸畫出建築物的材質，可以讓畫面更有吸引力。如果沒有將材質畫好，不僅影響畫面的美感，嚴重時還會讓畫面失去真實感。

實例分析

仰視建築物時，建築物會呈現上小下大的透視變化，但是在這幅作品中，卻變成了上大下小，使得辦公大樓看起來很不真實，而且向左傾斜。

作者：楊楊

臨摹自《速寫的訣竅》P148

用正確的透視修正畫面之後，辦公大樓更真實立體，也不再向左傾斜了。

180

6.7
將人物融於環境，畫出生動的場景速寫

速寫時，人物、風景和建築物通常並非獨立存在，而是處於一個畫面當中。只要選擇合理飽滿的構圖，分出畫面的主次和虛實，並畫出光影氛圍，就可以完成生動的場景速寫了。

◆ 三個步驟讓場景速寫更好看

① 構圖：使用之前說明過的九宮格來構圖，把畫面中的人物當作主體，置於左上方的交叉點，突顯出人物，畫面也會有透氣感。

② 主次：在這幅畫中，為了讓觀看者的視線集中在這對情侶周圍，而用較為豐富的筆觸描繪他們，其他部分則簡單繪製，拉開主次關係。

③ 光影：畫出這對情侶背面的暗部以及他們和自行車的陰影，產生在側光下的光影效果，營造出浪漫的氛圍。

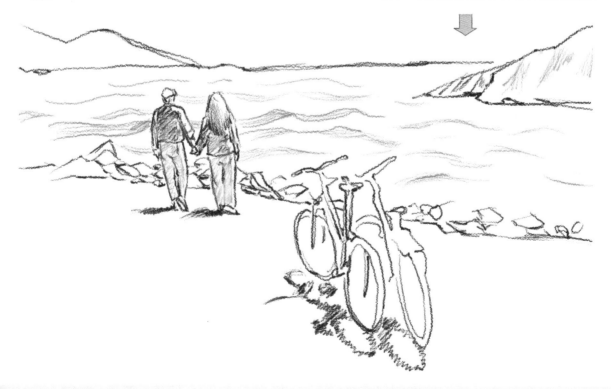

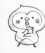

● 合理的構圖和畫面的虛實關係，是場景速寫的必備元素。

● 添加光影營造氛圍，可以讓場景速寫更生動好看。

【Practice】一起繪畫吧！

轉角的咖啡店

先透過九宮格構圖法，確定畫面的構圖，決定視覺中心，再描繪重點，讓筆觸與線條也根據畫面主次做出輕重區別。

人物和咖啡店是這幅畫中的主體，同樣可以用三分法，將其置於左下方的交點。

1 用簡單的線條畫出建築物，並定好人物所處的位置。

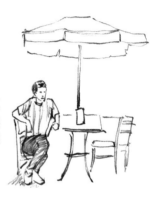

| 技法回顧 |

仔細描繪前面的人物和桌椅，後面概略虛化，這樣可以增強畫面的空間感。

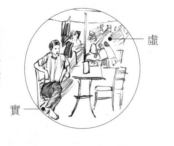

虛

實

2 用筆尖仔細勾畫出桌椅和人物的外形，然後將鉛筆壓平，加深褲子的色調。

3 減輕下筆力道，用較淺的色調畫出靠後的人物，越靠後面，細節越簡單。

4 用縱向直線和橫向弧線畫出近處的牆面和咖啡店的大門，並描繪花盆和招牌等細節裝飾。

5 畫出遠處的牆面和窗戶，不用描繪得過於細緻。

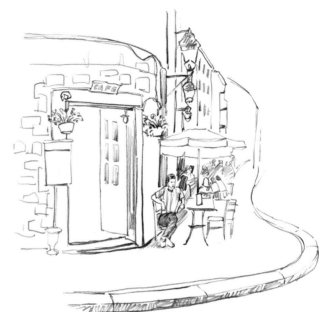

6 用彎曲的線條畫出馬路旁的小臺階，並用隨意的排線加深暗部，表現出臺階的立體感。

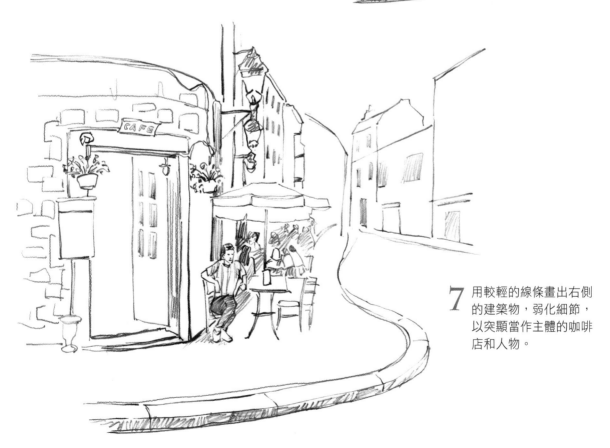

7 用較輕的線條畫出右側的建築物，弱化細節，以突顯當作主體的咖啡店和人物。

✕【Notice】自學盲點

畫面中的物體過於雜亂

繪製場景速寫時，如果畫面中的物體比較多，可以選擇較重要的部分仔細描繪，其他的物體概略勾畫即可，甚至可以適當省略，疏密得當畫面才好看。如果什麼都畫，面面俱到，反而會讓畫面擁擠不堪，沒有主次。

畫面的構圖不美觀

構圖是速寫中很重要的關鍵，好的構圖可以突顯主體並為畫面加分，不良的構圖會產生畫面不完整或是主體不明顯的問題。通常利用九宮格構圖法，就能快速安排出好看的構圖。

實例分析

這幅作品描繪了一個等車的女生，但是畫面中各個部分的描繪程度基本相近，當作主體的人物太靠右側，使整個畫面看起來比較雜亂，也沒有重點。

✕

臨摹自《風景速寫基礎入門》P88

用三分法來構圖，將人物置於右側的交點處，主體比較突出，同時畫面也較有透氣感。著重描繪人物和其周圍的物體，弱化遠處的房屋和電線桿等，讓畫面顯得更有層次感。

○

檢測你的「戰鬥力」 —— 草坪上的木房子

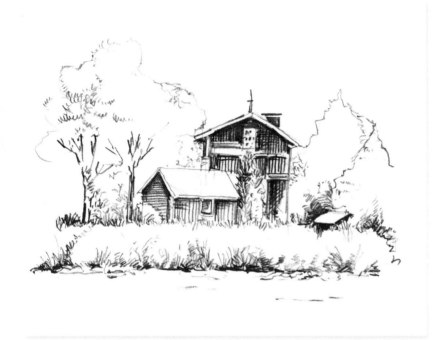

案例考查點

① 房子的結構是否準確，能否用不同的筆觸畫出適合的景物質感。

② 能否用不同的描繪程度區分出主次，突顯畫面重點。

 利用本章所學畫出這幅風景吧！

◆ 看圖評分 ◆

○ 房屋的結構繪製得很準確，木牆、樹木和草地的質感表現到位。

✕ 草地和樹葉的筆觸過於單一，筆觸比較分散。

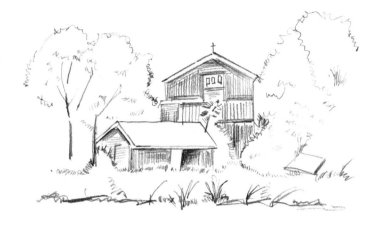

如何改善畫面：

草地的筆觸可以多一些方向和長短變化。描繪樹葉時，集中繪製某一處即可。

○ 表現出木屋、草地和樹木的不同質感，區分出畫面的主次關係。

✕ 畫面的整體色調較深，缺少輕重變化，房屋的結構可以再準確一點。

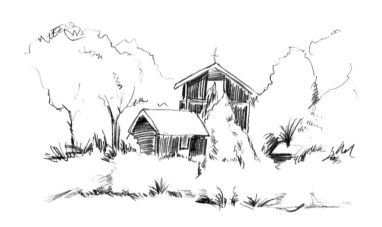

如何改善畫面：

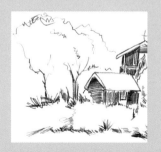

兩側的樹木和草地可以用較淺的線條繪製，讓畫面的層次感更豐富。

△ 繼續加油！

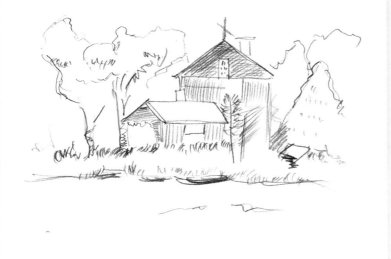

○ 表現出樹木和草地的質感，線條具有輕重變化。

✕ 房屋的結構和質感不夠準確。

如何改善畫面：

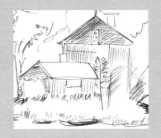

用較深的直線準確畫出房屋的結構，以縱向線條表現房屋的木牆。

✕ 重畫一張吧！

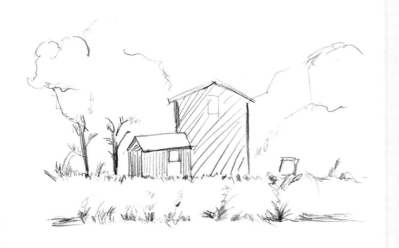

○ 草地的質感描繪得比較好。

✕ 房屋有些傾斜而且過於平面，沒有畫出樹木和木牆的質感。

如何改善畫面：

房屋要畫正一點，並區分出內部的門窗結構，再用縱向線條描繪木牆。樹木輪廓用不規律的曲線表現。

【人物訪談】你問我答

插畫師簡介：長樂老師是工作室的招牌，他本人卻自稱只想做個安靜的美男子。行事果斷，做事冷靜，工作效率無人能敵！多年來的潛心學習，使他擅長多種繪畫形式；對繪畫極度熱愛，練就了他過人的繪畫功力。

代表作品：《跟飛樂鳥一起畫世界名畫》《國畫技法從入門到精通》
《再不學畫畫我們就老了 15 堂最美的鉛筆素描課》
《讓素描變簡單 從一個蘋果開始畫靜物》

Q1：有些人表示人體動態很難畫，怎麼畫都不自然，請問長樂老師是如何把動態畫得那麼好呢？

 我畫人物速寫時，習慣先定人物的關節點，比如肩關節、肘關節、髖關節、膝關節等，把這些點用線條串聯，就像畫火柴人一樣。先看這些火柴人的動態自不自然，如果動作姿態自然了，再添加外在輪廓和細節。另外多看動畫影片，動畫裡的人物雖然比例變得更卡通，但是姿態還是很自然的，要多看多想。

Q2：大家對風景速寫都很感興趣，能簡單說說你是如何畫好風景速寫的嗎？

 風景速寫特別依賴線條，所以練好線條是畫好風景速寫的關鍵。線條好壞往往取決於對工具的認識和手感。總之要記住，線條不是越直越好，越細越好，而是要有變化。例如粗細變化、深淺變化，甚至節奏與韻律變化。建議看看林布蘭或者透納等大師的風景速寫作品，會很有收穫。

Q3：畫出來建築物總是歪歪扭扭，這是為什麼呢？

 這可能是兩個原因造成的。一是線條不夠直，這個就要看你自己的需求了。如果只是畫風景，那麼只要線條自然就好。如果想畫得像建築設計圖一樣的筆直精確，我建議用尺。這並不丟人，就像中國古代的界畫一樣，大師也會用尺。二是透視不準，簡單來說，就是四四方方的建築物變形了，所以看起來會歪歪扭扭。要解決這個問題，可以把這些建築物看作是一個個幾何體，化繁為簡。繪畫時，先用最基本的形狀描繪，根據透視原理畫出輪廓，再一步步添加細節。

畫好速寫，變身手繪達人

速寫本身是一種非常灑脫快速的藝術形式，畫好速寫後，還可以與其他畫種結合，創造出更豐富多變的畫面效果。

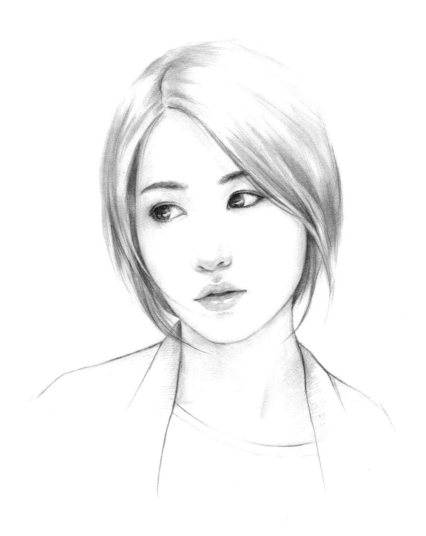

7.1
從速寫到素描及色鉛筆

前面已經說明過速寫和素描其實是一樣的，只是素描會描繪出更多明暗和細節，而色鉛筆的畫法也與素描類似。下面就試著進階到素描和色鉛筆吧！

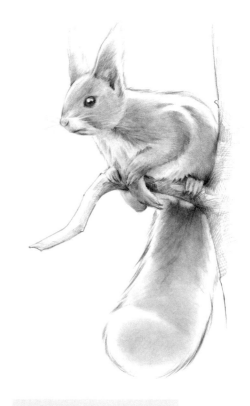

◆ 素描與色鉛筆

素描的光影變化比速寫要豐富，所以需要用不同深淺型號的鉛筆繪製，用到的排線方法也會更豐富，例如下圖中的風景就需要用細密的排線，畫出豐富的明暗變化。

色鉛筆的用筆方法與素描類似，以右側的松鼠為例，只要仔細區分出顏色變化，並用適合的筆觸繪製即可。

掃一掃

掃描觀看色鉛筆的效果與步驟

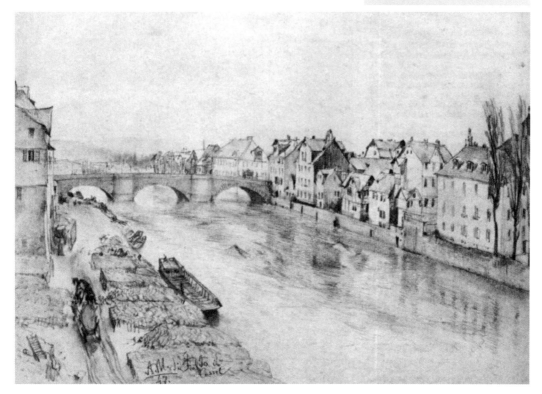

伊利亞·葉菲莫維奇·列賓 俄國 手稿

◆ 選擇工具

與速寫相比，素描和色鉛筆需要用更為專業的工具來繪製。
素描要使用較厚、帶紋路的素描紙和不同深淺型號的鉛筆。
描繪色鉛筆作品時，建議用專業的彩色鉛筆，在比較平滑適
合色鉛筆的紙上繪製。

◆ 常用的運筆方法

透過不同的運筆方法，可以畫
出各種形狀的排線和筆觸，以
表現出豐富的深淺變化和質
感。下面就為大家介紹三種常
用的運筆方法，素描與色鉛筆
都適用，多多練習便可以得心
應手。

① 寫字式握筆：和寫字握筆的
　姿勢類似，適合繪製靈活的
　線條和利用短筆觸來表現細
　節。
② 斜握式握筆：可轉動手腕來
　畫排線，適合繪製較長的線
　條和弧形排線。
③ 持棒式握筆：用拇指和食指
　握筆，轉動手臂或手腕排
　線，適合繪製較長的直線。

【Practice】一起繪畫吧！

清新婉約的女孩

繪製這幅素描時，頭髮的整體色調比臉部深，著重描繪五官的細節，即可畫出清新唯美的女孩頭像。同時要注意描繪不同位置時，運筆和排線方法也不一樣。

| 技法回顧 |

頭部向左側轉動後，右臉較小，左臉較大。

1 用長線條描繪人物的外形，定位出五官位置和面部中線，中線在面部偏左的位置（本案例裡的小鉛筆圖示代表鉛筆 B 數型號）。

2 用較短的線條仔細描繪五官，這幅畫中的女生向左看，所以眼珠位於眼框內偏左側的位置。

3 鉛筆斜握，快速把頭髮、脖子和五官的暗部鋪畫出來。

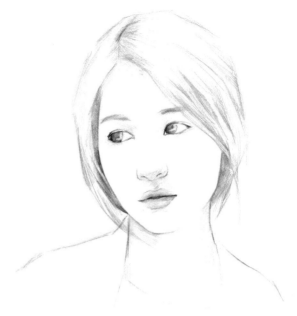

2B ▷

4 眉毛、眼珠和唇縫是五官中色調較深的位置，
　用較短的排線疊畫加深。

5 參考下面的技法回顧，用 4B 鉛筆畫較長的排
　線，畫出頭髮的暗部，臉部兩側頭髮的色調要
　畫深一點。

| 技法回顧 |

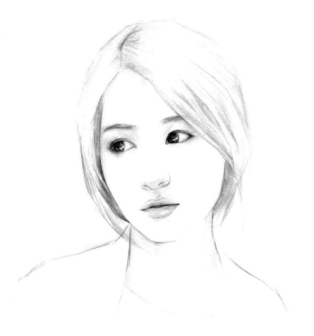

頭髮頂部的
色調較淺。

靠近臉部
的頭髮色
調較深。

頭髮四周的
色調較深。

| 技法回顧 |

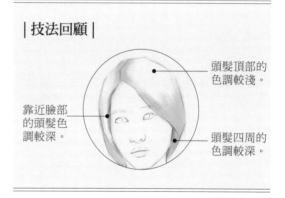

繪製眼部細節時，
需要將鉛筆削尖，
並立起筆尖描繪。

4B ▷

6 將鉛筆削尖，用寫字式握筆法深入描繪眼睛，
　要注意留出眼珠的反光部分，讓眼睛更加有神。

4B ▶

8 用較大的力道，順著頭髮的走向排線，整體加深頭髮的固有色。頭頂保持留白即可。

2B ▶

7 排線加深鼻底的暗部，加強鼻子的立體感。順著嘴巴的形狀排線加深嘴唇固有色，同樣要留出反光，突顯出嘴唇的光澤。

| 技法回顧 |

順著頭髮的生長方向擦抹，加深並虛化頭髮的色調，使頭髮更顯柔順。

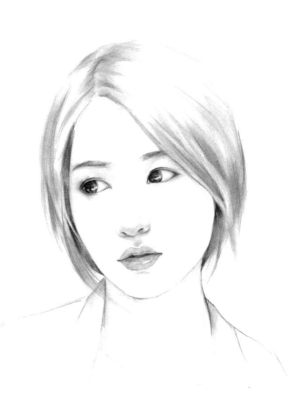

紙巾 ▶

9 根據上面的技法回顧，用紙巾擦抹加深並虛化頭髮的色調。

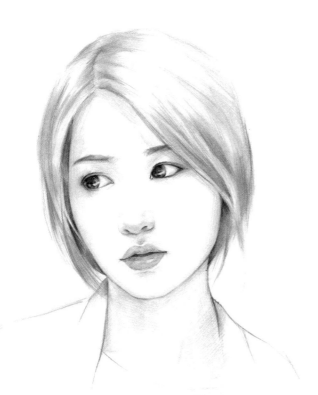

| 技法回顧 |

順著臉部輪廓
排線，加深暗
部，使臉部具
有立體感。

HB ▶

10 參考右側的技法回顧，順著臉
部和脖子的外形排線，畫出暗
部以表現出立體感。脖子的整
體色調要稍微深一點。

2B ▶

11 用順滑的弧線勾畫出肩部和衣
服的輪廓，並在靠近身體的位
置排線加深即可。

【Practice】一起繪畫吧！

眺望遠處的松鼠

在繪製前可以先用三個橢圓形的組合理解、簡化松鼠的外形，再用不同深淺的色調變化表現出立體感，松鼠的皮毛質感要用簇狀的線條繪製。

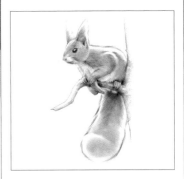

`2B ▶`

1 用長線條畫出松鼠的外形，並定位出五官及四肢的位置（本案例裡的小鉛筆圖示代表鉛筆 B 數型號）。

| 技法回顧 |

松鼠頭部前側弧度較小，後側較大，鼻子處於前側最突出的位置。

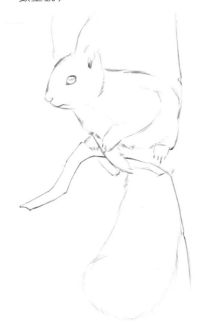

`2B ▶`

2 放鬆手腕，用靈活的長弧線和簇狀的短線條將松鼠的外形細化出來。

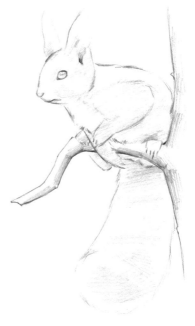

`2B ▶`

3 用持棒式握筆法，將鉛筆放倒一些，用橫向連續的排線快速鋪畫一層暗部。

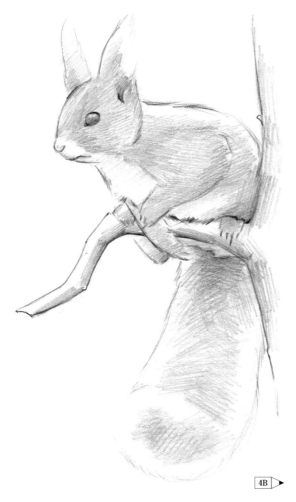

4B ▷

4 繼續在暗部疊畫加深，加強松鼠的明暗關係和立體感。尾巴上方的光線被樹幹遮住，所以色調最深。

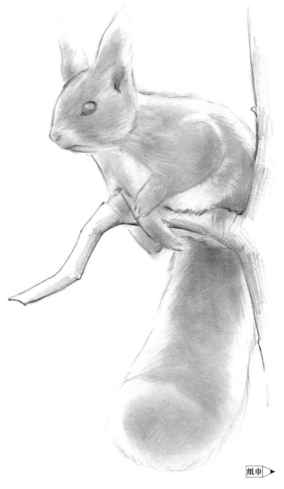

纸巾 ▷

5 用紙巾擦抹暗部色調，使色調更柔和，質感也更蓬鬆。

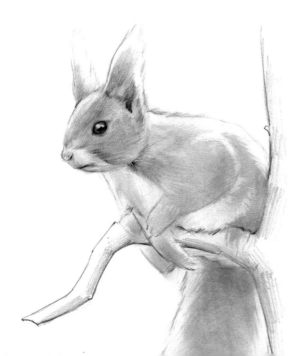

4B ▷

| 技法回顧 |

多次排線加深明暗分界處的色調，把固有色區分得更明顯。

6 用削尖的 4B 鉛筆深入描繪頭部和五官，讓松鼠的表情更生動。遠處的耳朵要畫得比近處虛一些，讓畫面更有空間感。

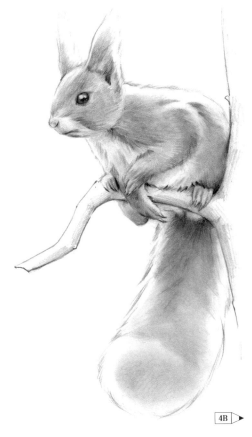

| 技法回顧 |

落筆時加大力道，收筆時減輕力道，要從內到外，畫出線條來表現皮毛。

7 順著左至右、上到下的方向排線，加深身體的色調，也讓松鼠的皮毛質感更為突出。

4B ▶

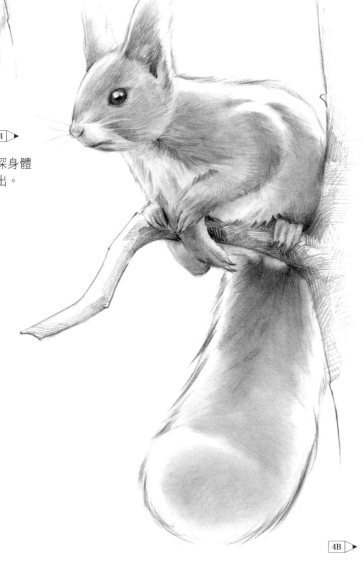

4B ▶

| 技法回顧 |

松鼠的爪子與樹枝銜接處的色調較深，向外逐漸變淺。

色調深　　色調淺

用色鉛筆作畫時，使用自動鉛筆起型，色鉛筆上色即可。掃描本書第 190 頁右側的 QR Code 即可看到上色過程。

8 描繪不同方向的短線條組合，加深樹幹和樹枝的色調，樹幹色調向兩側逐漸變淺。

7.2
速寫結合水彩，
灑脫又有風采

有很多藝術家喜歡結合水彩或水墨等來畫速寫，用這種形式繪製出來的畫面濃淡變化豐富，風格快速灑脫，具有很強的表現力。下面就一起來學習吧！

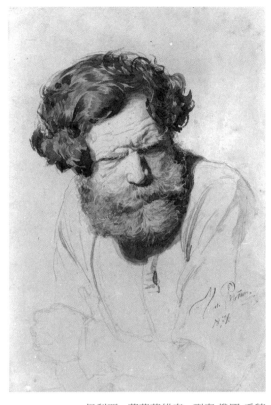

◆ 濕畫速寫

濕畫速寫是指用水彩或水墨等形式進行速寫，而且這兩者的畫法也類似，只要先用線條勾畫出物體的外形，再用水彩或淡墨渲染出明暗變化，就可以畫出非常豐富的層次了。

所以速寫也可以是彩色的，掃描下方的 QR Code 就可以看到這幅速寫的彩色效果及步驟了。

伊利亞‧葉菲莫維奇‧列賓 俄國 手稿

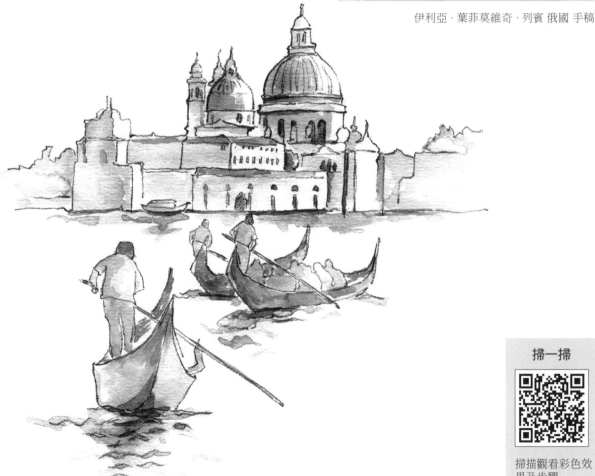

掃一掃

掃描觀看彩色效果及步驟

◆ 選擇工具

描繪水彩時，有很多工具可以選擇，這裡我們從易用性與價位等兩方面，為大家推薦一套較專業的水彩工具。

❶ **Fabriano** 棉漿紙：混色銜接自然，上色易出現沉澱，**CP** 值高。

❷ **Da vinci** 水彩筆：用動物毛製作的畫筆，吸水性和使用手感都非常好。

❸ **Skyists** 水彩筆：尼龍畫筆，韌性好，易聚鋒，價格實惠，適合初學者使用。

❹ **Holbein** 管狀水彩顏料：色彩鮮亮，透明度好。而且管狀顏料蘸取方便、含量大，適合在家中練習使用。

◆ 常用的水彩技法

用不同比例混合水彩顏料與清水，結合暈染疊色等不同技法，可以呈現出非常豐富的畫面效果。只有熟悉水彩顏料的特性與各種水彩繪畫技法，才能將其與速寫巧妙結合。下面簡單介紹幾種常用的水彩技法。

❶ 乾邊：在乾燥的紙上塗色，顏料和水分會向邊緣擴散並停留形成水線。
❷ 濕邊：先將畫紙塗濕，然後在濕潤的紙上塗色，邊緣會自然擴散。
❸ 漸層色：先在紙上將顏料平塗，在顏料未乾時，用顏色疊加，形成漸層色的效果。
❹ 疊色：先用顏料在紙上平塗，等顏料乾透後，在上面快速覆蓋一層顏料，形成疊色效果。

【Practice】一起繪畫吧！

威尼斯印象

用鉛筆勾畫出外形線條後，再用水彩快速地將明暗色調渲染出來，呈現出流暢灑脫的藝術效果。同時還要注意用不同的描繪程度區分出畫面的主次關係。

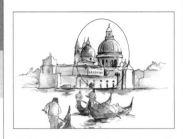
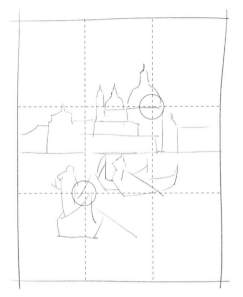

1 用簡略的線條定出建築物與人物的位置，將最前的人物和主要建築物安排在兩個交點處，讓畫面產生延伸感。

2 從最前面的人物開始畫起，用筆尖仔細畫出人物和小船的外形。船槳用兩條長直線表現，水波用彎曲的短弧線繪製。

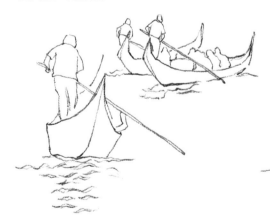

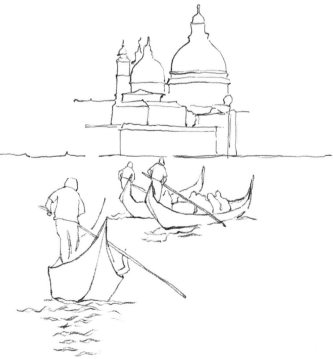

3 繼續畫出遠處的船隻和人物，描繪得簡略一些即可。

4 結合弧線和直線，仔細描繪出建築物的外形。再用較長的橫線，畫出建築下方的水平面。

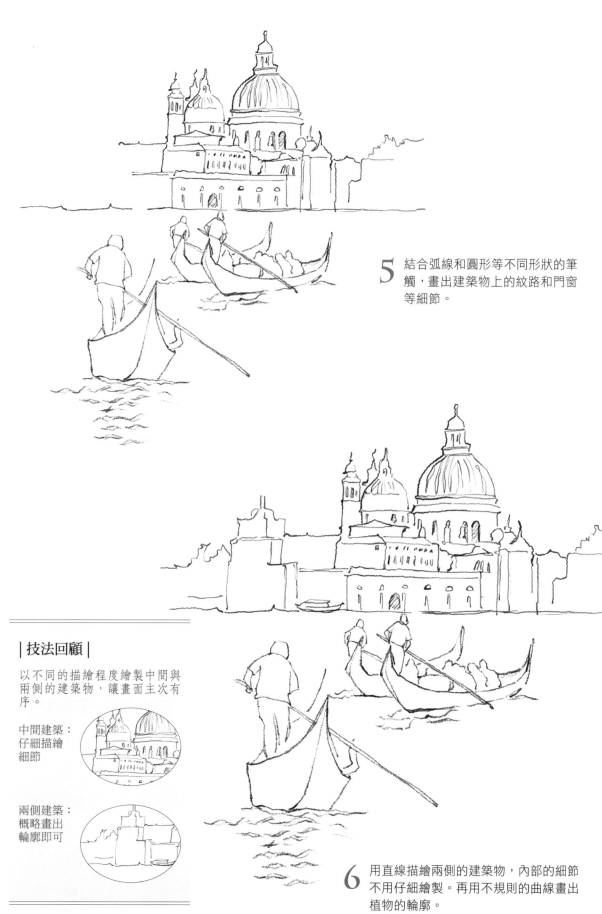

5 結合弧線和圓形等不同形狀的筆觸，畫出建築物上的紋路和門窗等細節。

| 技法回顧 |

以不同的描繪程度繪製中間與兩側的建築物，讓畫面主次有序。

中間建築：
仔細描繪
細節

兩側建築：
概略畫出
輪廓即可

6 用直線描繪兩側的建築物，內部的細節不用仔細繪製。再用不規則的曲線畫出植物的輪廓。

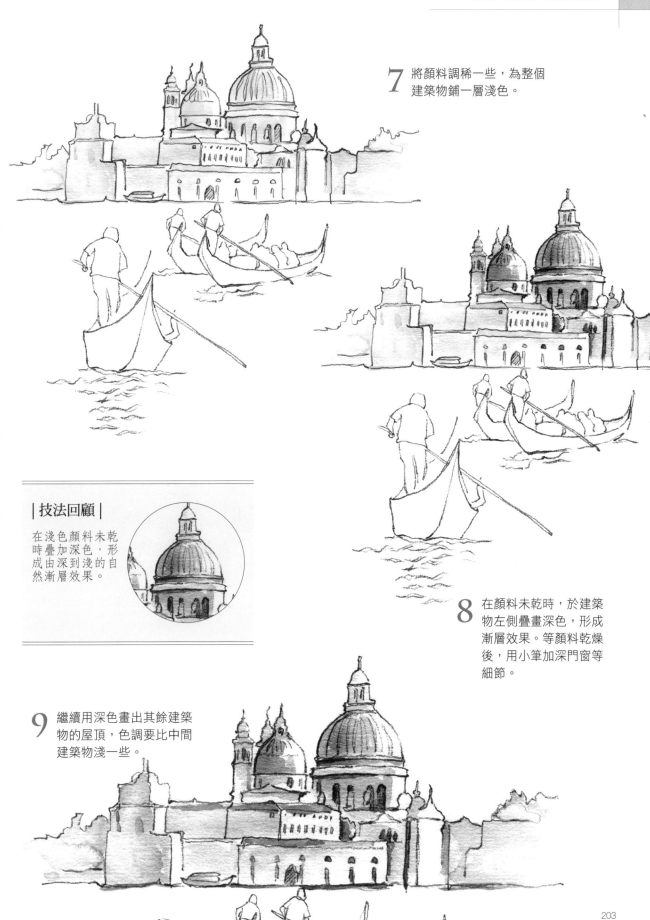

7 將顏料調稀一些，為整個建築物鋪一層淺色。

| 技法回顧 |

在淺色顏料未乾時疊加深色，形成由深到淺的自然漸層效果。

8 在顏料未乾時，於建築物左側疊畫深色，形成漸層效果。等顏料乾燥後，用小筆加深門窗等細節。

9 繼續用深色畫出其餘建築物的屋頂，色調要比中間建築物淺一些。

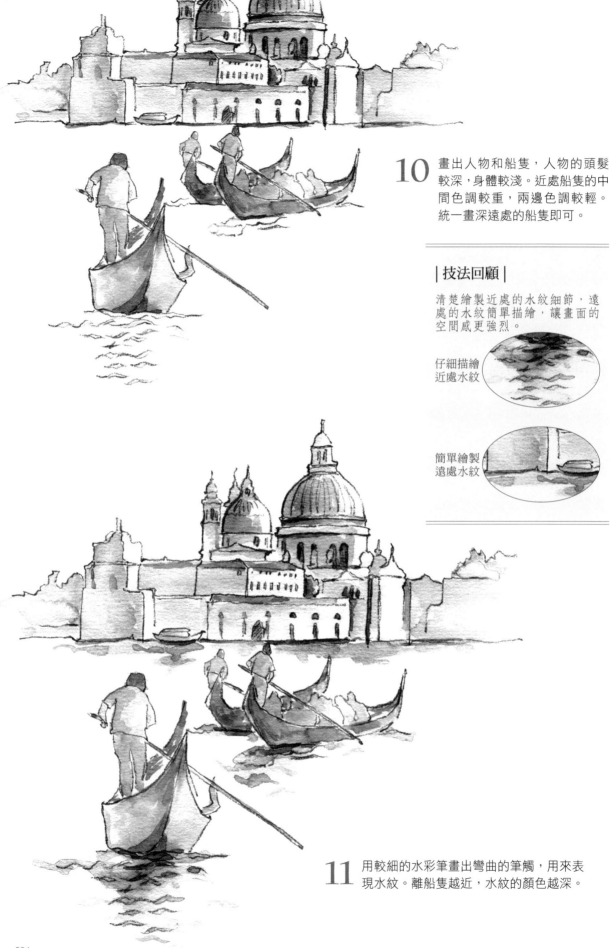

10 畫出人物和船隻，人物的頭髮較深，身體較淺。近處船隻的中間色調較重，兩邊色調較輕。統一畫深遠處的船隻即可。

| 技法回顧 |

清楚繪製近處的水紋細節，遠處的水紋簡單描繪，讓畫面的空間感更強烈。

仔細描繪
近處水紋

簡單繪製
遠處水紋

11 用較細的水彩筆畫出彎曲的筆觸，用來表現水紋。離船隻越近，水紋的顏色越深。

檢測你的「戰鬥力」—— 懸空別墅

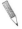 結合不同的工具，畫出這座懸空的別墅吧！

案例考查點

① 是否能夠結合素描、水彩或色鉛筆描繪速寫，表現不同的畫面風格。

② 是否能夠用適合的筆觸，畫出建築物與植物的質感，並分出明暗關係。

◎ **基本合格！**

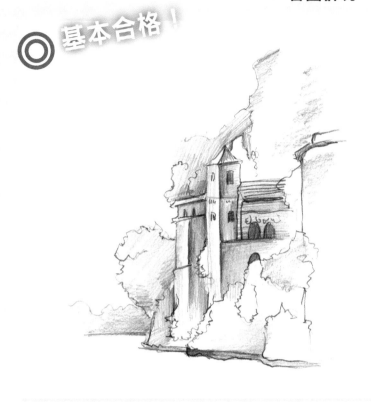

○ 建築和植物的質感表現到位，明暗關係合理，筆觸很細膩。

✕ 畫面的主次關係可以再明顯一點。

如何改善畫面：

中間建築物的色調可以再畫深一點，增加細節，讓主次關係更明顯。

△ **繼續加油！**

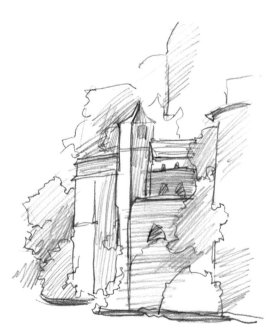

○ 畫面中的建築物外形和位置大致準確。

✕ 線條生澀，沒有將植物和建築物的質感區分出來，上色方面也比較混亂。

如何改善畫面：

線條盡量連貫，用細膩的筆觸上色。中間的建築物要仔細描繪，周圍物體概略表現即可。

◆ 看圖評分 ◆

○ 區分出不同質感，也畫出了明暗關係。

✗ 建築物有點畫歪了，明暗刻畫也沒有主次之分。

如何改善畫面：

用方形畫出建築的外形後，再仔細描繪，使建築物不歪斜。著重表現中間建築物的明暗即可。

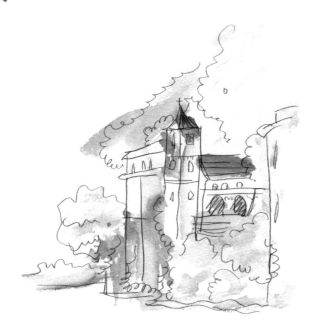

○ 畫出了植物的質感，畫面整體比較灑脫。

✗ 沒有表現出建築的質感，畫面的明暗關係混亂。

如何改善畫面：

描繪建築物時，要用流暢的直線，畫出堅硬的質感，左側為亮面，右側為暗面，不要隨意上色。

【人物訪談】 你問我答

插畫師簡介：灰灰老師，熱愛清新花草，善於觀察生活中被忽視的美。對古風有著絕對的癡迷，擅長繪製古風水彩。學國畫出身的她對水彩有著不一樣的理解和表現力，熱愛細膩唯美的畫風與精緻靈動的人物畫。

代表作品：《任性畫水彩 不打草稿的治癒系花草風》《古風詩韻 水彩畫入門》

Q1：你平時作畫時，會將鉛筆速寫與其他工具結合嗎？跟大家分享一些好玩的方法吧！

其實只要你想，用什麼工具都可以速寫。無論是用鋼筆、色鉛筆、馬克筆還是毛筆，都很好玩，盡情試試吧！不同的工具會對你的畫面風格產生一定的影響。例如鋼筆這一類的書寫工具線條鋒利準確，雖然不像鉛筆那樣產生色調深淺變化，但是表現力更加強烈清晰，同時也對下筆的準確性要求更高，因為鋼筆是無法塗抹修改的。另外，用毛筆速寫也十分有趣，豐富的線條和色調變化會為畫面帶來不一樣的效果。大家多加嘗試，會有更多有趣的體驗喔！

Q2：用水彩速寫感覺很特別，很多人都躍躍欲試。請問灰灰老師有什麼為畫面加分的技巧嗎？

水彩速寫涉及了顏色的運用，所以要考慮的因素更多。一定要注意用色不能太多，切忌過度深入描繪。水彩速寫更應該給人帶來一種輕鬆寫意的感覺。放鬆你的手臂，盡量用大筆觸與色塊描繪，這樣才會讓作品中的顏色與線條相輔相成。另外，有個上色的小技巧分享給大家：在筆觸與筆觸之間，偶爾留一點空隙，形成自然的透氣區域，能讓畫面更加舒服。

Q3：除了本書提到的內容，你覺得速寫還有哪些運用方式呢？

在日常生活中，我們只要掌握零碎時間，就能讓速寫成為累積繪畫素材的最佳方式。轉瞬即逝的動態、突然湧現的靈感、新鮮有趣的事物等，抓住一切可以拿起筆的機會，盡可能用速寫方式記錄下來，就可以為日後的美術創作累積豐富的素材。即便不是為了繪畫，速寫也是記錄生活的好方法。把生活中遇到的種種事物速寫下來，集結成另一種形式的「日記」，日後翻閱起來，就會回想起那一刻的心情。所以請拿起筆，開始速寫吧！